自然生活家

06

葉子 著

晨星出版
Morning Star

# 跟著節氣去拍花

葉子的 **50** 種超有 **fu** 花草攝影

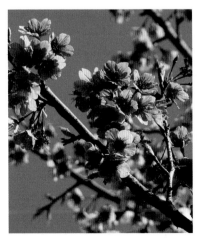
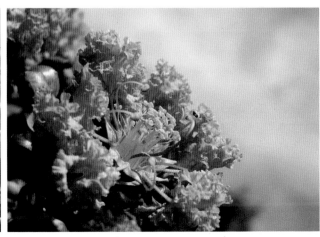

一個人

與

花草

的

生活

　　首先感謝晨星出版社給予這次機會，讓原本冰冷的部落格轉化成一本有溫度的刊物《跟著節氣去拍花》。一本書的呈現與部落格之寫作，完全是兩碼子事，在促成過程當中非常感謝編輯 Ellen 熱心地給予技術指導，這對於一個只會攝影而不會說的我，無疑是非常重要的推手，也感謝這本書的獻世，不管是優點或缺點，都能讓我重新來檢閱自己。

　　或許冥冥之中早已注定，植物離我不會太遠，在鄉下長大的我有著比別人與花草更多的接觸，也或許是小時候父親烙下的印記，始終相信一朵花就能夠帶來美好世界。沒人跟我說，接觸那麼多植物你根本記不住，也沒有人跟我說，應該如何去認識，更沒有人跟我說，植物應該從何去分類，但唯一可以肯定的就是自己，然後，去相信……

　　有人說：「臺灣又老又少，又大又小。」綜觀臺灣生態，也道出了最好詮釋。植物，無論在食用、園藝應用抑或是身旁漠視叢生的野花、行道樹，無時不充斥在我們身旁，每一天，睜開雙眼，都是一種興奮與期待：「今天臺灣這塊土地上又有什麼新鮮事呢？」有些植物好，多好我說不清，只能用全身的感受去感受——聽覺、嗅覺、視覺、觸覺和生命，在這一片無垠浩瀚裡，有陽光、雨水、空氣、微風、枯枝、新芽、翠綠、澄黃和野紅……只要睜開眼睛就能看見，所謂的美好，是值得用最迂迴的方式，花時間慢慢地去接近宇宙賜與的四季。

　　在這之前，我與各位朋友都一樣，每天就像一隻兀自忙碌的蝴蝶，為了糊口，只知道工作，無暇管理自己的時間，也忘了自己要追求什麼。然而，人生階段裡總會經歷許多失去，終也明白，除了更珍惜當下機緣以及維繫家人的愛以外，也能將一部分的自己投入，堆疊在自然裡，尋回那個原來的

自我。從一開始拍攝植物至今，相信失敗的次數要比別人多，也不確定那個「失敗」數據代表的是否為成功之踏腳石，數千萬張的蛻變構成了畫面，在每一次的決定性瞬間都是一個新的開始，「就算失敗，大不了重來。」這樣的決心、勇敢，也好在，數位相機正好有這樣的包容性，拍不好再來就是了。

　　一路上的花草約會時間裡，行雲流水，萬物映在眼底會有一種「領悟」。領悟到，真正能看懂這世界的，難道是那機器嗎？而不是自己的視角和一顆顫動的心？「你未看此花時，此花與汝同歸於寂，你來看此花時，則此花顏色一時明白了起來，便知此花不在你的心外。」這世間的風景於我的心如此地「接近」，何嘗在我「心外」？快門，絕大多時候並不是絕對，它只不過扮演著心的註解及眼的旁白，於是，把相機放進隨時流浪的背包裡，隨時可以取出，隨時可以按下瞬間，隨時作「看此花時」的心情手札，一種內心的攝錄，採擷每一個被「看見」的剎那。而採擷的每一個當下，都感受到一種「美」的逼迫，因為，每一幕光景是那麼稍縱即逝。

　　再好的攝影器材對我來說似乎不再重要，重要的是能否感覺到世界因花草給予的禪意和美好。畫面亮了，心也跟著開闊，正如同我們對生活的態度那般陽光。把心中的美好定格在心底，割捨一切的不愉快，何其幸運，雖然我不能證明自己是完全正確，但……這就是花草世界中的我。然而，陪伴在我身邊，在每個不同階段的朋友，因為你們，「一個人與花草的生活」更加精彩。最後，感謝支持，也因有你們而感覺自己的存在。

　　現在，跟著四季放縱一下思緒，跟著花草的形色去變化，恣意地隨風飛翔吧！

葉子

2012.

12.09

01：45

雨

# 山櫻花
## 粉紅少女的春之舞

攝 影 札 記

　「攝影」會讓一個人變成很細膩的人，一場雨、一朵雲、一道光、一抹藍天，你都會比以前更留心，它們能賦予生活的情感和美麗，尤其是當你一個人的時候，偶爾讓自己獨處，聆聽內心的聲音，你會發現，擁有幸福是一件簡單的事。

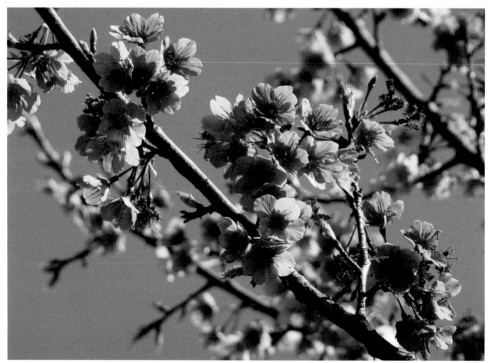

❶ ▶ WAB 自動 │ F4.5 │ 1/500s │ 52mm │ ISO100 │ 順光 │ 2011.2.4 2：14PM

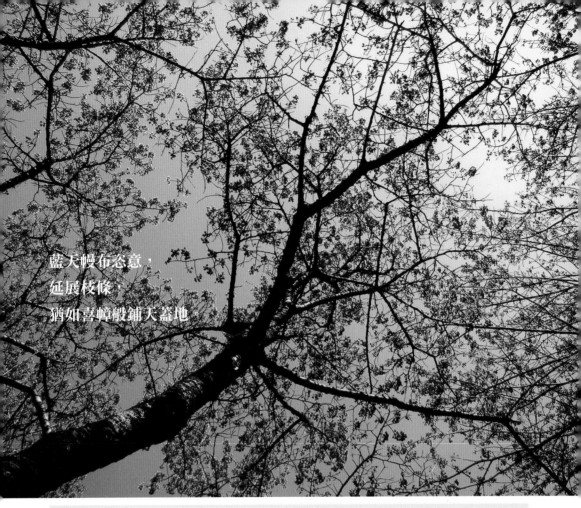

藍天幔布恣意，
延展枝條，
猶如喜幛般鋪天蓋地。

▶ WAB 自動 ｜ F5.6 ｜ 1/400s ｜ 5mm ｜ ISO100 ｜ 順光 ｜ 2011.2.4 2:10PM

拍攝時間：2 月。｜賞花期間：1 ～ 3 月。｜拍攝地點：臺中市新社區櫻花林

1. 單獨的開花枝條太孤單，
加入幾枝襯景，畫面也更飽
滿了。

2. 花開花落，翠綠新芽展
枝頭，逆光下拍攝柔軟葉
片，更顯閃亮耀眼。

❷ ▶ WAB 自動 ｜ F5.6 ｜ 1/800s ｜ 52mm ｜ ISO100 ｜ 逆光 ｜
2011.2.7 1：45PM

## 花｜草｜講｜堂

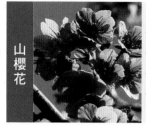

**山櫻花**

科名：薔薇科 Rosaceae

學名：*Prunus campanulata* Maxim.

別名：緋寒櫻、緋櫻、福建山櫻花、鐘花櫻、山櫻桃。

原產地：臺灣、中國華南、日本、琉球。

分布地：中北部海拔 500～2000 公尺之闊葉樹林，各地景觀栽植。

### 於初春綻放

春寒料峭的天氣，忽冷忽熱的思緒正如這初春，幾棵山櫻花在蜿蜒的山路上挺直身軀，一簇簇桃紅色的花朵綴滿枝頭。在藍天的襯托之下，更顯得嬌柔明媚，彷彿青春活潑的少女般，身著新衣在眾人面前轉圈跳舞著，讓人不得不直視她的存在。鮮豔的顏色將山林灼灼燃燒，路過的行人駐足欣賞，非得讚嘆一番之後才捨得離去。

你想起那年飄飄雨絮將櫻花打落了一地，淒美的姿態令你動容，因為你知道她只能美麗一個季節，所以她們必須用盡力氣，在刺骨的雨中盛開。當繁花落盡，當春華不再，當時光的彩筆為世間諸多形體添上灰白的色調時，你不禁要問，是誰在推動這整個前進的輪軸？生命就像是一場流動的盛宴，生活的每一個點都充滿了變化的動能，每一個變化波段的起伏，不論好壞，都標誌著一次死亡與新生的可能。

### 品種與文化

山櫻花為薔薇科的落葉樹種，每年一到三月間的寒冷初春，山櫻花會從枝條上綻放倒掛吊鐘狀的粉紅色筒狀花，吸引鳥類和昆蟲前來覓食，更吸引人們的目光，因此又名為緋寒櫻。短暫花季過後，花瓣飄落，落英繽紛，植株在花末開始抽出新葉，花朵迅速吸收養分轉化為核果，再度吸引鳥類前來覓食。臺灣薔薇科梅屬（Prunus）植物有九種，其中粉紅色的山櫻花最為常見，此外白色花瓣的阿里山櫻花（*Prunus transarisanensis*）以及霧社山櫻花（*Prunus taiwaniana*）也極具觀賞價值。

山櫻花燦爛盛放，樹下落花隨風飄逸浪漫動人，一直以來被視為美感的極致展現。日間賞櫻，夜間也賞櫻，每年各地的櫻花祭，總是吸引許多民眾相約在櫻花樹下賞花。

在臺灣，山櫻花與泰雅族原住民的傳統農事息息相關，每年的二月至三月間，當泰雅族人看到山櫻花綻放，就代表小米播種祭開始，族人要準備種植小

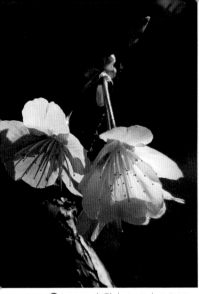
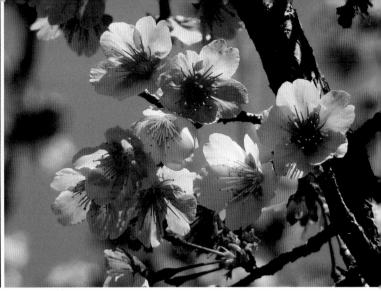

❸ ▶ WAB 自動 ｜ F4.5 ｜ 1/500s ｜ 78mm ｜ ISO100 ｜ 逆光 ｜ 2011.2.4 2:14PM

❹ ▶ WAB 自動 ｜ F4.5 ｜ 1/500s ｜ 78mm ｜ ISO100 ｜ 順光 ｜ 2011.2.4 2：13PM

米了，山櫻花酡紅綻放，遂成為一種象徵。在霧社事件後，文學家書寫讚頌山櫻，以此隱喻泰雅精神，此時山櫻花已經由年曆植物轉化為成更高層次的精神象徵，在電影〈賽德克‧巴萊〉中亦是具有特殊意涵的鏡頭語言。

**3.** 穿過花瓣的驕陽，襯著花朵，結構一一表露無遺。

**4.** 有著暖暖春陽的一天，就算在下午，也能輕鬆掌握光源。

**5.** 落花流水，花瓣透明如心情，竟有一種被遺忘的味道。

❺ ▶ WAB 自動 ｜ F4.5 ｜ 1/250s ｜ 9mm ｜ ISO100 ｜ 順光 ｜ 2011.2.18 11：08AM

# 油菜
## 田野響起金黃樂章

**攝│影│札│記**

　　喜歡我的照片的人都會覺得我的攝影風格很「陽光」、「溫暖」。其實，私底下我還蠻「帶雨」的，因為我希望帶給大家一種溫暖的感覺，即便自己很帶雨，多跑幾次總會有遇見陽光的時候。但是更多的時候，最害怕的其實是「風」，植物搖擺不定，心也跟著起伏。無論面對的環境為何，多點耐心、保持心情愉悅，心也會跟著搖曳的花兒跳起舞來。

**1.** 刻意保留左側的排水圳，有種如入山林野溪中的錯覺。

**2.** 利用不同背景色，就算只有一小塊綠色背景也可以讓主體整個突顯出來。

❷ ▶ WAB 自動 │ F5.6 │ 1/640s
　│ 78mm │ ISO100 │順光│
2011.2.3 11：39AM

❶ ▶ WAB 自動 │ F5.6 │ 1/1000s
　│ 144mm │ ISO100 │順光│
曝光偏差 -3 │ 2012.12.15
10：11AM

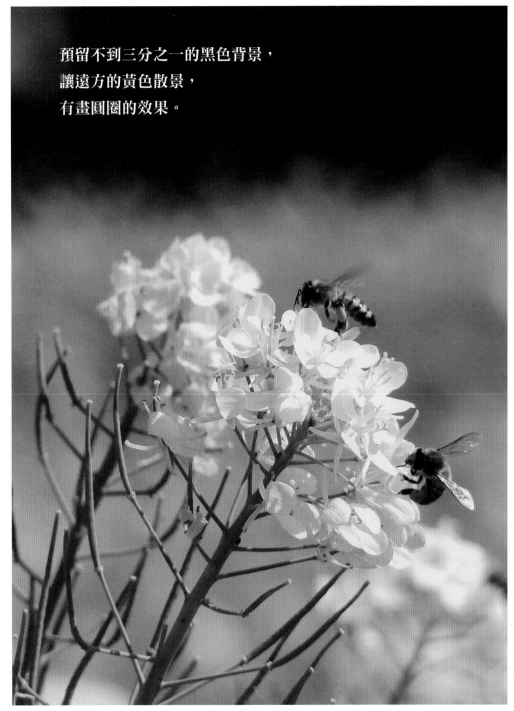

預留不到三分之一的黑色背景，
讓遠方的黃色散景，
有畫圓圈的效果。

⏵ WAB 自動 | F5.6 | 1/640s | 78mm | ISO100 | 順光 | 2011.2.3 11：41AM

拍攝時間：2 月。 | 賞花期間：11 月～隔年 3 月 | 拍攝地點：臺中市后里區。

## 花│草│講│堂

油菜

科名：十字花科 cruciferae

學名：*Brassica campestris* L. var. *amplexicaulis* Makino

別名：蕓苔、油菜子、菜子、菜籽、油菜籽。

原產地：歐洲與中亞一帶。

分布地：臺灣全境常見於稻作休耕栽培為綠肥植物。

## 人文風情滿溢

常繞花間走，能活九十九，當人步入花的世界，花迎花送，花香沁人心脾；觀之聞之，似能解人苦樂。花朵彷彿在輕輕地訴說著，也猶如在歡愉地歌唱著，恰似在喚起美好的回憶，又彷彿在安撫煩亂的思緒。「含黃披綠復揚芬，碧野風來漫遠村，蕚托嬌花蜂眷戀，姿呈雅態蝶相親，弗求聞達攀高士，但得精魂伴眾生，雖老成泥終不悔，誰將慧眼識芳心。」── 這是近代吟詠油菜花的著名詩詞。

## 滋養大地與口腹

油菜原產於歐洲與中亞一帶，世界溫熱帶國家廣泛栽植，因種子含油量高，得名「油菜」。每到入冬前第二期水稻收割後，稻田便進入了休耕期，綠油油的田野風光不再。然而，為了翌年稻作的滋潤，這時期，勤勞的農人開始撒播油菜、紫雲英和蘿蔔等種子當作綠肥植物。油菜原本是蔬菜及搾油作物，近代則是稻田裡最好的有機綠肥。

撒播油菜種子後四十餘天，季節落在元旦過後以及寒假時期，繽紛的黃花如錦如織般綻開，形成一大片金色花海，原本蕭瑟的寒冬田園，頓時變得欣欣向榮，遼闊的田野上盡是隨風搖曳的小黃花。

油菜花沒有春花來得璀璨，卻帶著一股沉潛之美，是許多「好攝之徒」鏡頭下的最佳女主角。一片鮮黃的油菜花，在陽光的照射下顯得更有生氣，同時肩負著傳統的使命。春耕時，一叢叢油菜花隨著犁田翻耕拌入農田土壤中，供作水稻有機肥料，藉以增強農田地力、促進水稻生長，油菜便如此成為栽種優良稻米的大功臣。

向來油菜最大的用途是將油菜籽製成食用油、香油、肥皂原料以及人造橡皮原料等。除此之外，油菜也是餐桌上的一道可口佳餚，嫩葉炒煮與小白菜類似，口味也差不多，也有人將花朵洗淨晾乾，然後裹上麵衣或蛋汁油炸成天婦羅，味道亦相當可口。

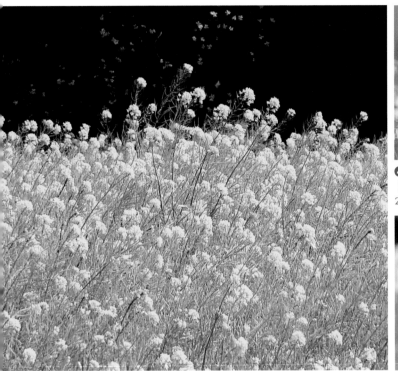

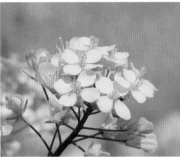

**4** ▶ WAB 自動 │ F5.6 │ 1/1000s
│ 78mm │ ISO100 │ 順光 │
2011.2.3 11:36AM

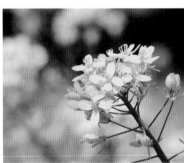

**3** ▶ WAB 自動 │ F5 │ 1/500s │ 78mm │ ISO100 │ 順光 │
2011.2.3 11：47AM

**5** ▶ WAB 自動 │ F5.6 │ 1/800s │
78mm │ ISO100 │ 順光 │
2011.2.3 11：38AM

## 互利共生的寫照

　　在油菜生長過程中，你也可以發現植物與昆蟲相互適應共生的最佳寫照，花朵於白天開放，集中在上午七點至中午十二點，以九點至十一點達到最佳開花狀態，並在十二點後逐漸萎靡，雄蕊基部有四個蜜腺擁有豐富的花粉，在寒冷的冬天盛開，吃油菜葉子長大的白粉蝶幼蟲經過蛹期、羽化然後變成白粉蝶，四處飛舞於油菜花中，採擷花蜜時也替油菜傳播花粉。在油菜花田裡，可以一窺大自然互利共生的奧秘。油菜花可供應人們食用利用、蝴蝶食草、蜜蜂蜜源，充分展現出天生我材必有用的價值。

3. 背景與花田尚有一段距離，就算微風搖曳，也可以突顯油菜花的身姿。

4. 暖色系的黃，在冬末春初有種溫暖人心的味道。

5. 花朵過於集中，較不易獲得景深效果，找一棵單獨完整的花序，就能輕鬆表現出景深。

# 梨
## 清晨綻放白色嬌柔

**攝 影 札 記**

　拍攝風景、植物或人像，不管主體是什麼，對拍攝者來說都有很大的不同之處，靜態攝影不用掌握表情的瞬間變化，拍花唯一需要掌握的表情就是「綻放」。這時的春日朦朧，清晨的天空偶爾會漫上一層薄霧，天藍得也不夠清澈，如果你的耐心足夠再等上個一年半載，在追求完美的同時，有時候放棄也是一種選擇。

**1.** 較亮主體與較暗背景，搭造出黑白分明的效果。

**2.** 正中央三角構圖，渾然天成所致。

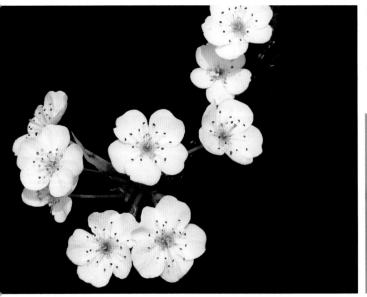

❶ ▶ WAB 自動 ｜ F5.6 ｜ 1/640s ｜ 78mm ｜ ISO100 ｜ 順光 ｜ 2009.8.30 8：00AM

❷ ▶ WAB 自動 ｜ F5 ｜ 1/1600s ｜ 144mm ｜ ISO160 ｜ 順光 ｜ 2012.9.15 9：27AM

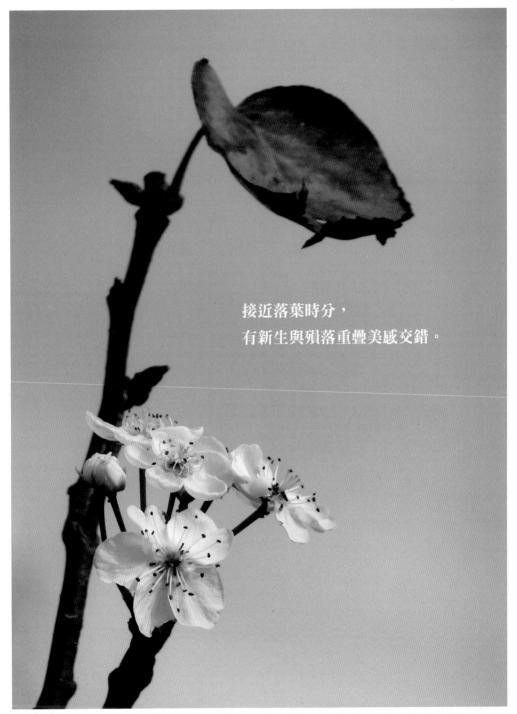

接近落葉時分，
有新生與殞落重疊美感交錯。

▶ WAB 自動 ｜ F5.6 ｜ 1/1250s ｜ 141mm ｜ ISO100 ｜ 順光 ｜ 2012.9.15 9：26AM

拍攝時間：3月。 ｜ 賞花期間：2～3月。 ｜ 拍攝地點：苗栗縣卓蘭鎮。

## 花　草　講　堂

| | |
|---|---|
| 梨 | 科名：薔薇科 Rosaceae |
| | 學名：*Pyrus pyrifolia*（Burm.f.） |
| | 別名：沙梨、白梨。 |
| | 原產地：中國華南一帶。 |
| | 分布地：臺中市東勢與新社，苗栗、新竹、南投、宜蘭、嘉義等縣。 |

## 詠梨的詩詞

之於記憶，許多的果樹早已在心靈烙下印記，經過了東勢到卓蘭，道路兩旁的果樹便一路開始襲擊你的目光，你還記得小時候東勢天冷的那一隻小黃狗，肚子餓了就逕自從果籃裡叼起一顆梨子，趴在地上兩隻腳穩定住梨子，就這麼吃了起來。而當你走進平埔語稱之為"Tarian"（美麗原野）的地方——卓蘭，你望見梨樹在枝枒上開著雪白的花朵，風一吹飛雪漫天模樣，於是你想起岑參

❸ ▶ WAB 自動 ｜ F5.6 ｜ 1/800s ｜ 65mm ｜ ISO100 ｜ 順光 ｜ 2009.8.30 8：03AM

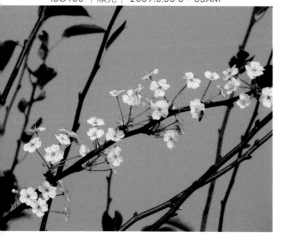

〈白雪歌送武判官歸京〉「忽如一夜春風來，千樹萬樹梨花開。」所描寫的幽遠意境。

劉方平〈春怨〉：「紗窗日落漸黃昏，金屋無人見淚痕，寂寞空庭春欲晚，梨花滿地不開門。」梨的栽培歷史相當悠久，三皇五帝時代，梨即是「百果之宗」。野生種類稱為「檷」，人工種植的則稱為「梨」。《禮記》記載古代諸侯經常食用楂、梨、薑、桂，可見至少在周代就已有栽培。到了漢朝時，梨已經進行大面積的栽培，而且培育植出優良品種，如《史記》：「淮北、滎陽、河濟之間千株梨。」又說：「真定御梨，甜如蜜，脆如菱，可以解煩釋悁。」《唐書》〈漢禮志〉唐明皇選子弟三百教授音律，地點就在種滿梨樹的果園中，因此這些伶人就稱為「梨園子弟」，並一直沿用至今。

梨是夏季最受歡迎的水果，一如桃、李、梅一樣，栽種梨樹主要是為了收成果實，而梨花潔白淡雅，白色嬌美，自古也是詩人墨客吟詠讚美的對象。如「十里香風吹不斷，萬株晴雪綻梨花。」或「梨花淡白柳深青，柳絮飛時花滿

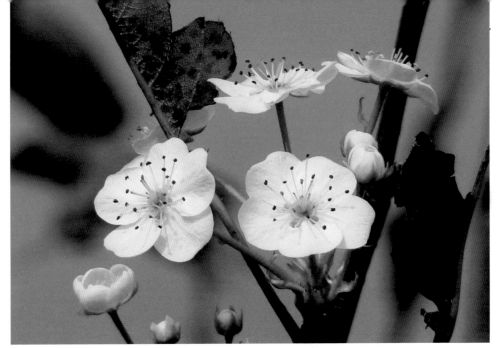

❹ ▶ WAB 自動 | F5.6 | 1/800s | 78mm | ISO100 | 順光 | 2009.8.30 7：57AM

城。」另唐朝白居易的〈長恨歌〉：「玉容寂寞淚闌干，梨花一枝春帶雨。」用「梨花帶雨」來描述楊貴妃楚楚可憐的容貌，更是成為日後《唐詩三百首》的經典。

## 食用與藥用

梨產於中國華南一帶，又稱為沙梨或白梨。在臺灣老一輩的長者眼中，梨是不宜切開的，因為「分梨」與「分離」諧音，探望病人也不宜送梨；然而在一些地方宴席上，最後一道的糖水梨，卻代表著「吉利」之意。梨除享譽百果之宗以外，在傳統醫學上亦占有一席之地，如《本草綱目》記載「梨有治風熱、潤肺、涼心、消痰、降火、解毒」之功效，可見古籍對梨的食療作用有相當高的評價。

❺ ▶ WAB 自動 | F5.6 | 1/800s | 78mm | ISO100 | 順光 | 2009.8.30 8：04AM

3. 這時候是梨花亂花期，此時氣候相較於正常花期來得穩定。

4. 簡單且有陽光味，清清爽爽的畫面，有時簡單就可以呈現。

5. 枝條錯綜複雜，梨花嬌柔在清晨最唯美，也最好表現。

# 臺灣泡桐
## 藍紫色的美麗守候

清晨是花朵最有精神的時候，
亦像個純真的小女孩。

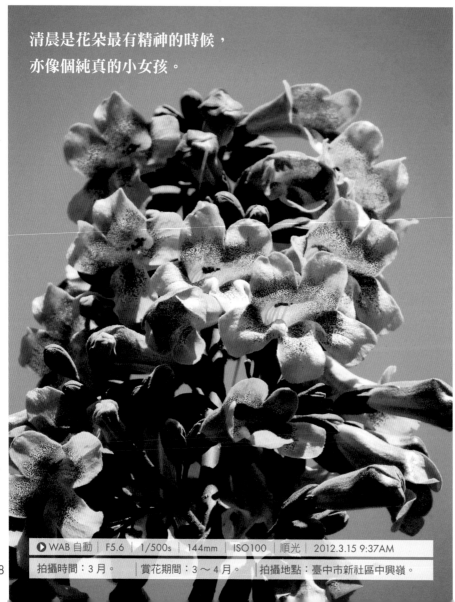

▶ WAB 自動 | F5.6 | 1/500s | 144mm | ISO100 | 順光 | 2012.3.15 9:37AM

拍攝時間：3月。 | 賞花期間：3～4月。 | 拍攝地點：臺中市新社區中興嶺。

## 攝 影 札 記

　　早起的鳥兒有蟲吃，我一直深信這個道理，大多數花朵在清晨是最美麗、最有精神的。陽光帶有「軟軟」的味道，更不用擔心因為陽光太強會造成相片「跑色」。不過面對臺灣泡桐反而不用擔心這個問題，從早到晚都是如此有精神，這時期多會出現萬里無雲的穩定天氣，相對地在夜晚輻射冷卻造成的降溫也相當明顯，同時也反映在清晨較常出現濃霧。賞花多留意天氣動態，才不至於掃了興致，微涼的山城，冬衣還是派得上用場呢！

❶ ▶ WAB 自動 ｜ F5 ｜ 1/640s ｜ 106mm ｜ ISO100 ｜ 逆光 ｜ 2012.3.15 9:38AM

**1.** 逆光的葉子，更能看清楚葉脈，透澈又清晰。

**2.** 翻轉螢幕的好處是，你不用跪花布，然後整個人趴在地上。

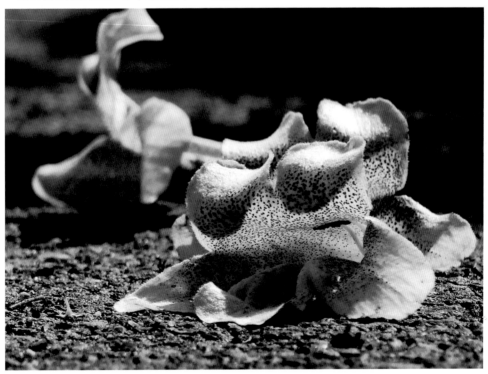

❷ ▶ WAB 自動 ｜ F5.6 ｜ 1/640s ｜ 88mm ｜ ISO100 ｜ 逆光 ｜ 2011.3.15 9：42AM

## 花｜草｜講堂

**臺灣泡桐**

科名：玄參科 Scrophulariaceae

學名：*Paulownia fortunei* Hemsl.

別名：梧桐、華東梧桐、準東泡桐、蟲樹、白桐、Raabin（泰雅）

原產地：臺灣特有種。

分布地：中部中海拔山區天然雜交種。宜蘭、南投、高雄、花蓮，中海拔闊葉林。

## 深邃的天空藍

　　城市裡的人，幾乎是在缺乏大自然彩色的城市中成長，因為看膩了色調，所以被五光十色的夜生活所吸引。可是，就在拚命奔跑在幾千種顏色變換街角時，那個原本應該色彩繽紛的萬花筒，竟然開始映照出灰色加紅色的天空色，或者是灰色加上橘色，所有顏色都混了灰色，於是，眼睛看到的色彩也跟著混濁了，顯得不堪入眼。

　　山城的夜空是無限近黑色的普魯士藍，光亮僅在包覆在月明與星輝周圍，使其浮出一種深邃美麗的藍，白晝山城，是可以追求真正原色的地方，你想起小學時期十二色水彩那種簡單的顏色，以及一顆簡單的心。當你佇立在臺灣泡桐樹下望著天空發楞，曾經，那一色深邃顏料可以幻化為各種不同層次的藍，因為懷念而下意識地尋找著，終在這山城遇見那美麗的天空藍，一顆心也不知道被銷融到哪裡去了。就在此時此刻，春天精靈亦灑下千姿色彩，點綴在疏木上，有淡紫色、有白色、有褐色，還有剛冒出新芽的綠色，這色彩就集於在「臺灣泡桐」身上。

## 臺灣的綠色黃金

　　臺灣泡桐為臺灣特有種植物，分類上屬玄參科泡桐屬，屬名 "Paulownia" 的拉丁名源自於俄國沙皇保爾一世的女兒，荷蘭王后安娜‧保沃羅夫娜（一七九五年～一八六五年）。主要分布中海拔山區，包括宜蘭、南投、高雄、花蓮中海拔闊葉林均可見及，依據臺灣省林業陳列館導覽解說資料提及，一九六七年起，桐材開始輸往日本，再加上其生長迅速，為臺灣重要經濟樹種之一，更曾被譽為「臺灣的綠色黃金」。但好景不常，由於臺灣泡桐為天然雜交種，在一九七九年受到簇葉病的襲擊，不到兩年的時間全臺有百分之八十造林地以上全數罹病，從此桐材生產一蹶不振。

　　儘管臺灣泡桐從造林到逐漸稀少，它仍舊是具有觀賞價值的樹種，春季先葉後開花，花大、淡紫色，且略具香味，

**❸▶** WAB 自動 | F2.8 | 1/320s | 5mm | ISO100 |
順光 | 2012.3.15 9:45AM

**❺▶** WAB 自動 | F5 | 1/800s |
| 88mm | ISO100 | 順光 |
2011.3.15 9:43AM

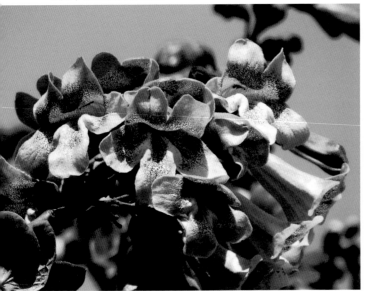

**❹▶** WAB 自動 | F5.6 | 1/500s | 144mm | ISO100 |
順光 | 2011.3.15 9:46AM

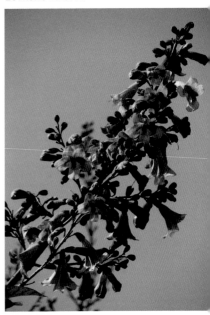

盛花時期滿樹花潮相當豔麗，春風一吹，滿地的臺灣泡桐落花煞也美麗，叫人忍不住為它停留一番，才依依不捨地離去。花落後開始長出大葉，葉密而大，是良好的遮蔭樹種，初冬時，成熟蒴果開裂，具喙模樣像乞食小鳥般搖曳枝頭，至此生命再次循環。

**3.** 為了閃躲右側的五線譜，有時候也會有奇怪的攝影姿態出現。

**4.** 過於單調的背景，偶爾給個襯景也不錯。

**5.** 藍天畫布雖然單調，但是總比灰色的陰霾來得好。

# 李

## 藍空映襯簇簇潔白

| 攝 | 影 | 札 | 記 |

　　攝影書籍文字太生硬，充滿著許多令人不解的數字與代號，但那也是一種專業。攝影的自學之路，留下一張張成長的軌跡，有時候也會自問，這樣拍好嗎？這樣拍可以嗎？更多的時候，框架中的影像是一成不變的，只是換了另一個主角，但必須要知道的是，花什麼時候最美？什麼時候最沒精神？掌握了習性，也就等同掌握了一張好的相片。

1. 這時期天氣詭譎多變，多留意天氣是有必要的準備。

2. 有時花朵太多，也會讓人不知所措，只要耐心尋找就能找到美麗的點。

❶ ▶ WAB 自動 | F5.6 | 1/400s | 5mm | ISO100 | 順光 | 2011.2.4 11：03AM

❷ ▶ WAB 自動 | F5.6 | 1/800s | 78mm | ISO100 | 順光 | 2011.2.4 11：05AM

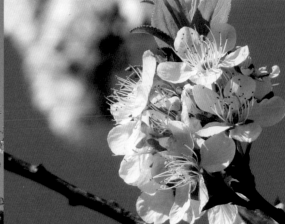

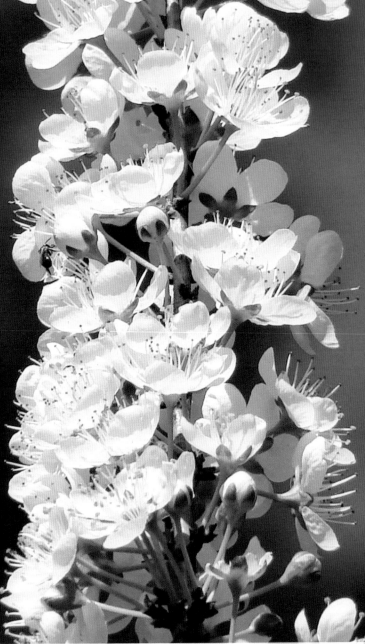

李花白，簇簇花朵有藍天的加持更增添魅力。

▶ WAB 自動 | F5.6 | 1/500s | 26mm | ISO100 | 順光 | 2011.2.4 11：05AM

拍攝時間：3月。 | 賞花期間：2～3月。 | 拍攝地點：臺中市和平區的八仙山森林遊樂區。

## 花｜草｜講｜堂

**李**

科名：薔薇科 Rosaceae

學名：*Prunus salicina* Lindl.

別名：三華李、李仔、李子、大坪林葉。

原產地：中國大陸。

分布地：臺灣主要栽培於中北部山區。

## 栽培歷史

李時珍說，據羅願《爾雅翼》，李是樹木中能結很多果實的一種，所以李是從木、從子。因此以「木之多子者」稱之為「李」。為什麼只有李稱為木子呢？按《素問》說，李味酸屬肝，是東方之果。李在五果中屬木，所以得此專稱。現在人們把乾李叫作「嘉慶子」。按韋述《兩京記》說，東都嘉慶坊有棵很美的李樹，人們稱它嘉慶子，日久都不叫它原來的名字了。古印度的經書中稱李為「居陵迦」。

李原產於中國大陸，栽培歷史至少已有三千年以上，南朝宋劉義慶《世說新語》〈儉嗇〉中提到說：「王戎有好李，賣之恐人得其種，恆鑽其核。」農民因為改良的品種相互競爭，在賣李前會先鑽破李子的硬核，防止果核遭人繁殖，後世逐用「賣李鑽核」來形容一個人極端自私的行為。李樹是普遍栽培的果樹，花型優雅美麗，植於庭園中又可作為觀賞用植物，唐朝詩人白居易〈春和令公綠野堂種花〉：「令公桃李滿天

下，何用堂前更種花。」即是學生遍布各地，一作桃李滿門。自古桃李常並稱，兩者均是結實多的果樹，用以形容師出同門的學生門徒，如「門牆桃李」門牆指老師之門，桃李以喻培養出來的學生如「桃李成蔭」。

## 桃李爭豔

古人常將桃李兩種植物的花朵並提，但桃花紅豔，李花素雅，因此也經常奪去了李花的風采，但是在《格物叢話》中卻另有看法：「桃李二花同時並開，而李之淡泊、纖穠、香雅、潔密，兼可夜盼……」道出夜裡觀花，白色素雅的李花反而勝過桃花的紅豔。詩人白居易〈長恨歌〉載：「春風桃李開花日，秋雨梧桐葉落時，西宮南內多秋草，落葉滿階紅不掃，梨園子弟白髮新，椒房阿監青娥老，夕殿螢飛思悄然，孤燈挑盡未成眠。」由此可見一直到唐朝詠頌桃李仍並提。

❹▶ WAB 自動 ｜ F5.6 ｜ 1/800s
｜ 78mm ｜ ISO100 ｜順光｜
2011.2.4 11:09AM

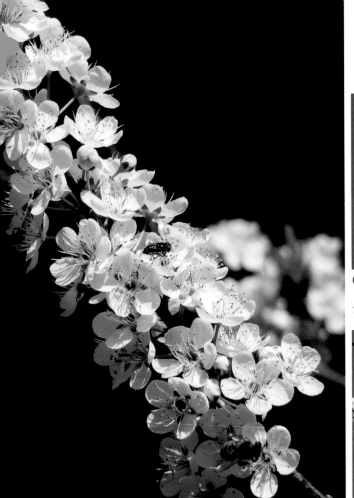

❸▶ WAB 自動 ｜ F5.6 ｜ 1/800s ｜ 78mm ｜ ISO100 ｜順光｜
2011.2.4 11：04AM

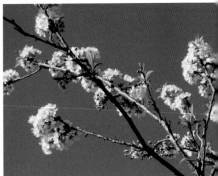

❺▶ WAB 自動 ｜ F4.5 ｜ 1/500s
｜ 65mm ｜ ISO100 ｜順光｜
2010.4.10 10：57AM

## 飲食習俗

李樹的栽培相當普遍且與民生關係密切，中國大陸民間還有立夏食李美顏的說法。《月令粹編》說：「立夏得食李，能令顏色美。」意思是說，婦女在立夏這天，把李子榨汁，混入酒中喝，能青春長駐，此種酒稱之為「駐色酒」。在臺灣，則流傳一句諺語：「吃桃肥、吃李瘦、吃樹莓睏杉板。」另一句順口溜則說：「桃養人，杏害人，李子樹下埋死人。」就一針見血地指出了過食有害的觀點。

**3.** 順時鐘或逆時鐘走一圈，不同的位置就會產生不同的結果。

**4.** 彷彿在藍色畫布作畫那樣點綴，揮筆決定的是自己，而不是相機。

**5.** 花開的時候只能看見新芽，要等到三、四月後，才能看見李的成熟葉。

# 桃
## 紅粉新嫁娘

| 攝 | 影 | 札 | 記 |

　　寫文字的人也好、拍照片的人也好，大多數人都會透過某一種方式來表達自己、訴說自己的內心故事。當然也包括了觀念、想法、價值觀或是一些細微情感情緒等等。儘管相機的等級有很大的差異性，但從這個意義上來說，每個人內心的感受和故事都很重要，因為每一張的作品就代表了你自己。

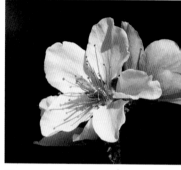

❷ ▶ WAB 自動 | F5.6 | 1/640s
| 78mm | ISO100 | 順光 |
2011.2.4 11：11AM

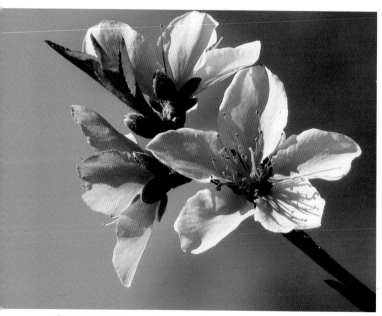

❶ ▶ WAB 自動 | F5.6 | 1/500s | 78mm | ISO100 | 順光 |
2011.2.4 11：10AM

1. 桃花紅，最好表現的襯景就是藍色天空。

2. 帶點黑，帶點綠好像也不錯，不至於讓畫面過於呆版。

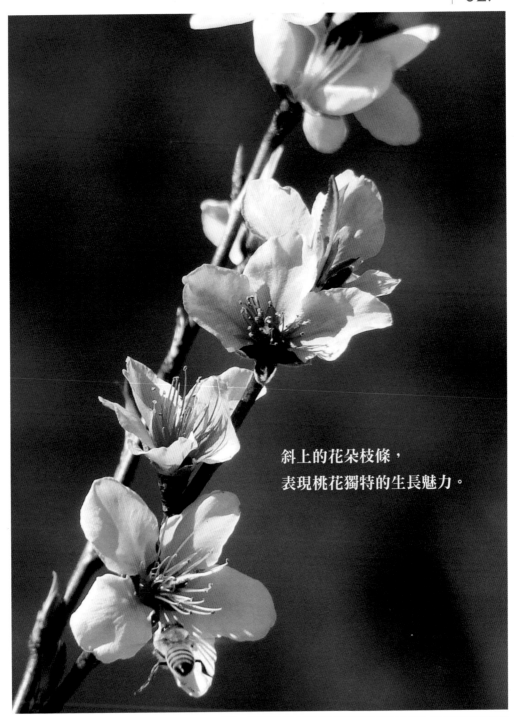

斜上的花朵枝條，
表現桃花獨特的生長魅力。

▶ WAB 自動 | F4.5 | 1/500s | 78mm | ISO100 | 順光 | 2011.2.4 11：11AM

拍攝時間：3 月。 | 賞花期間：2 ～ 3 月。 | 拍攝地點：臺中市新社區。

## 花│草│講│堂

**桃**

科名：薔薇科 Rosaceae

學名：*Prunus persica*（L.）Batsch

別名：甜桃、桃仔、山苦桃、毛桃、白桃、苦桃、紅桃花、紅桃、桃仁。

原產地：中國河北、河南、山東、山西及西北、西南、長江流域各省。

分布地：桃園復興鄉、南投縣仁愛鄉、臺中市新社區和東勢區、梨山。

## 古籍詩詞

桃樹開花早，容易種植結實較多，所以「桃」字從木、從兆，十億為兆，是「多」的意思，也有人認為從兆是取其音。桃原產於中國大陸，《名醫別錄》記載，桃出產於泰山川古中。陶弘景說：「今各地都有，核仁入藥，取自然裂開

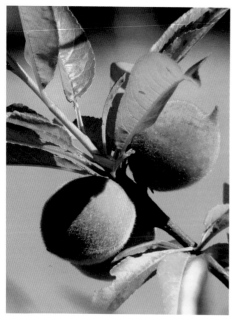

**❸▶** WAB 自動│ F4.5 │ 1/500s │78mm│
ISO100 │順光│2011.5.9 9：28AM

的種核最好。」

桃的花期短，「夾道桃花新遇雨，馬蹄無處避殘紅。」這樣淒美的景致令人低迴不已，《紅樓夢》中林黛玉、《桃花扇》中李香君所葬之花就是桃花。桃花鮮紅華麗，如《周南‧桃夭》云：「桃之夭夭，灼灼其華，之子于歸，宜其室家。桃之夭夭，有蕡其實，之子于歸，宜其家室。桃之夭夭，其葉蓁蓁，之子于歸，宜其家人。」此首新嫁娘歌，用美麗的桃花來比喻新娘。而古人所說「夭夭」的意思是「年少而好貌」，也就是說，這棵桃樹不是老桃樹，而是那種剛剛能開花結果的桃樹。

桃花在《詩經》以至漢唐時代都是被廣為稱頌的代表性植物，但自宋代以後，其形象開始有所改變，甚至有了「夭客」之名。明朝時更是「桃價不堪與牡丹作奴」並以娼妓喻之，在文人及一般人眼中，桃花儼然成為負面的代名詞。

## 民間應用

桃性「早花易植」、「性早實」，栽種三年就可開花結果，因此自古以來即

**❹ ▶ WAB 自動 │ F5.6 │ 1/640s │ 78mm │ ISO100 │ 順光 │ 2011.2.4 11：09AM**

培育為觀花植物或果樹，可惜的是，栽植十年之久的桃樹，植株即開始衰敗枯萎，因此也被俗稱為「短命花」。

除了觀賞以外，桃樹還有其他功用，如《肘後方》說：「服三樹桃花盡，則面色如桃花。」又如《太青草木方》：「酒漬桃花，飲之除百疾、益顏色」說明桃花爛漫芳菲，其色甚媚。至於桃木，則是民間的避邪之物，而且行之有年，民俗稱桃樹為仙木，以桃枝、桃木製成掃帚，而桃木弓、桃人、桃符等，用以避邪，這與神荼與鬱壘二神有著相當的關聯性。

桃在亞洲文化中占有很大的地位，中國古代傳說經常提到桃是一種可以延年益壽的水果，甚至有些神話提到吃了桃可以成仙的故事，如《西遊記》中孫悟空看管的桃園，所出產的桃子，人吃了就可以立刻成仙，而始終被作為福壽吉祥的象徵。

3. 五月桃，光線讓毛絨絨的果皮更顯逼真。

4 一面向陽，一面背光，展現兩種不同的情調。

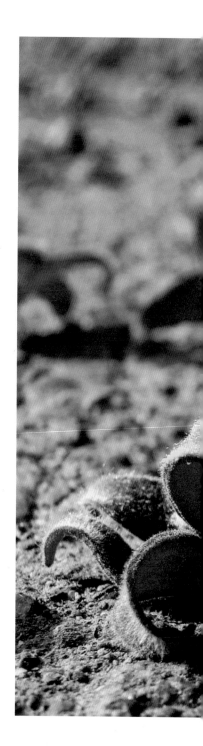

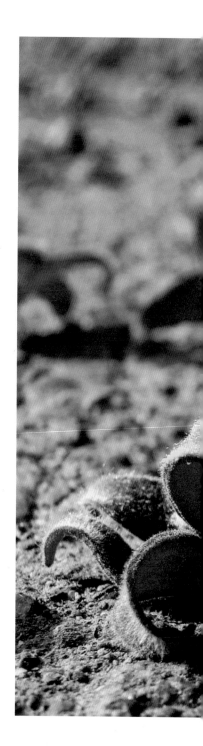

# 掌葉蘋婆
## 一身惹火花衣裳

| 攝 | 影 | 札 | 記 |

　　心，是影像的創生之處。在一張好的相片中，心靈、眼睛和相機，一定會以某種方式連結。面對高大的喬木與湛藍的天空，手上拿的類單眼相機，其實是一種蠻致命的傷害，畢竟手上的裝備並不夠好，焦段越長越無法表現飽和的色彩，能儘量表現的就是減光值數（-EV），這樣能抑制光源而獲得較飽和的色彩。

**1.** 適時調整自己拍攝角度，使被攝物處於半側光狀態，改善正面光色彩平淡、層次不夠豐富等問題。

**2.** 多角度拍攝，一樣的花朵還是能表現不一樣的 style。

❶ ▶ WAB 自動 ｜ F5.6 ｜ 1/320s ｜ 144mm ｜ ISO100 ｜斜順光｜ 2012.4.14 7：18AM

❷ ▶ WAB 自動 ｜ F4.5 ｜ 1/400s ｜ 78mm ｜ ISO100 ｜ 順光 ｜ 2010.3.14 8：11AM

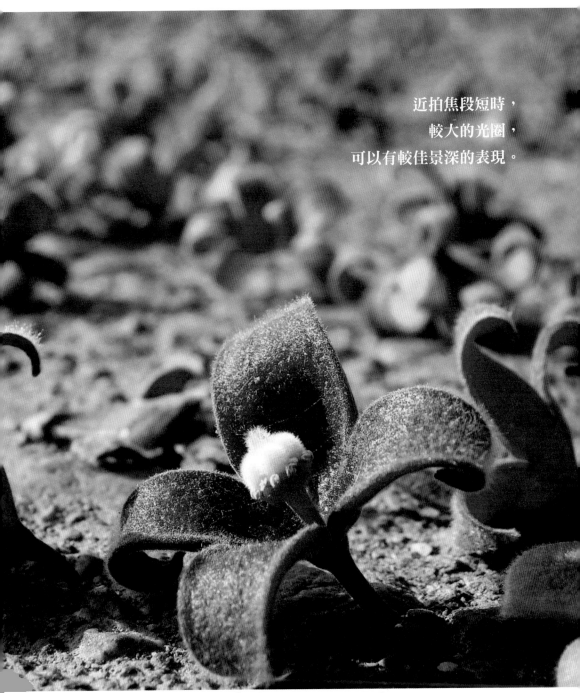

近拍焦段短時，
較大的光圈，
可以有較佳景深的表現。

▶ WAB 自動 | F5.6 | 1/250s | 10mm | ISO100 | 順光 | 2010.3.14 8：15AM

拍攝時間：3 月。 ── | 賞花期間：3～4 月。 | 拍攝地點：高雄市立美術館。

## 花 | 草 | 講 | 堂

掌葉蘋婆

科名：梧桐科 Sterculiaceae
學名：*Sterculia foetida* L.
別名：裂葉蘋婆、假蘋婆、香蘋婆。
原產地：熱帶亞洲、非洲、澳洲。
分布地：臺灣全島普遍種植為行道樹、景觀樹、綠化樹種。

## 常見行道樹

行列於臺灣行道樹之中，有一種異軍突起的行道樹，每年的三、四月間，回望冬季，抖落一身繁華，惹火的一身花衣裳點綴成一城市風情畫，為整個春天拉開序幕，它就是——掌葉蘋婆。

原產於熱帶亞洲、非洲以及澳洲，一九〇〇年間由印度引進臺灣栽植為觀賞喬木。樹幹通直，樹蔭廣闊，逐漸成為景觀遮蔭樹種後，百年後的今天從臺灣北部一直延伸到東南部，與常見的行道樹黑板樹、小葉欖仁、木棉、阿勃勒……，似乎有種較量的意味。

## 各種名稱

掌狀複葉五至十一枚，又稱「裂葉蘋婆」、「假蘋婆」。因開花期間具特殊氣味，另稱「香蘋婆」。蘋婆臺語譯音又稱為「冰弸」，與原產於中國大陸的蘋婆（*Sterculia nobilis* R. Br.）都是屬於熱帶性乾果植物，種子可食亦可榨油。果實俗稱 "Ping-pong"，梵語稱為 "Bimba"。印度有一說是指類似佛陀嘴唇，因蘋婆的果實成熟後，裂開的形狀有如紅色美唇，而廟宇的和尚，則形容她的果實為誦經所敲的「木魚」。拉丁文學名中 "*Sterculia*" 意為「糞便」，"*foetida*" 意為「臭的」。若以植物學家的命名觀點來看，的確也反映出植物本身的特性，不得不令人折服。

## 腐臭味道

木材褐色，質輕，耐久性低，常被用來製作火柴，同時具有發展為生產紙漿的潛力。種子煮熟可食，而成熟的果實開裂（二裂）後，在東南亞被廣泛當成煙灰缸來使用。掌葉蘋婆在落葉之後瞬間燃起火紅的開花潮，最大期落在三月中旬，因地理位置關係開花時期由南至北時間點而有所不同。這時期的花朵會在同一時間綻放，同時也會散發出一種令人不愉快的味道，有人形容為腐臭味，有人誤以為貓、狗的屍臭味，甚至在南部地區還傳出有民眾聞到掌葉蘋婆開花，以為是瓦斯外漏而報警的烏龍事件，這或許也是在大面積栽植時始料未及的一種特殊狀況。

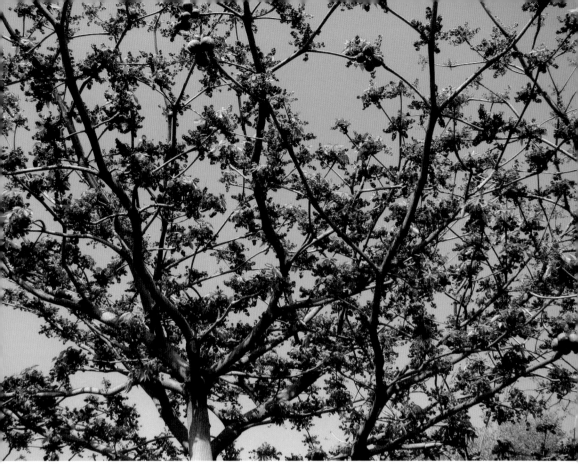

❸ ▶ WAB 自動 ｜ F5.6 ｜ 1/250s ｜ 5mm ｜ ISO100 ｜ 順光 ｜ 2010.3.14 8：15AM

**3.** 幾乎溢滿整個框架，表現出一種巨大的感覺。

**4.** 背景過於雜亂，斜順光拍攝有助於層次的表現。

**5.** 為了表現出黑色的被攝物體，犧牲掉背景的藍天是有必要的。

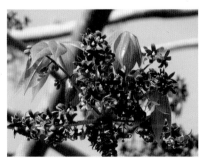

❹ ▶ WAB 自動 ｜ F4.5 ｜ 1/320s ｜ 78mm
｜ ISO100 ｜ 斜順光 ｜ 2010.3.14 8:13AM

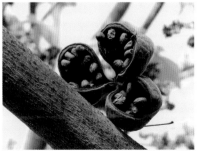

❺ ▶ WAB 自動 ｜ F4.5 ｜ 1/160s ｜ 78mm
｜ ISO100 ｜ 順光 ｜ 2010.3.14 8：33AM

# 棟
## 粉紫花蕊開滿春郊

❶ ▶ WAB 自動 │ F3.5 │ 1/800s │ 9mm │ ISO100 │ 順光 │ 2012.3.26 3：19PM

### 攝 影 札 記

　　棟樹高大動輒數十公尺，常讓人望花興嘆。在素有「千島湖」之稱的大園鄉一帶，大多數埤塘都有棟樹依偎在邊坡上，花朵數量多且距離近，很容易就能一親芳澤。但必須要注意的是，這些埤塘都很深，且幾乎沒有防護措施，拍照的當下也得多注意周遭環境的安全才是。

**1.** 不同的時段，就有不同的光量表現，但色澤也會不同。

**2.** 嘗試多角度拍攝，才能得到稱心如意的作品。

❷ ▶ WAB 自動 │ F5.6 │ 1/320s │ 117mm │ ISO100 │ 順光 │ 2012.3.28 9：00AM

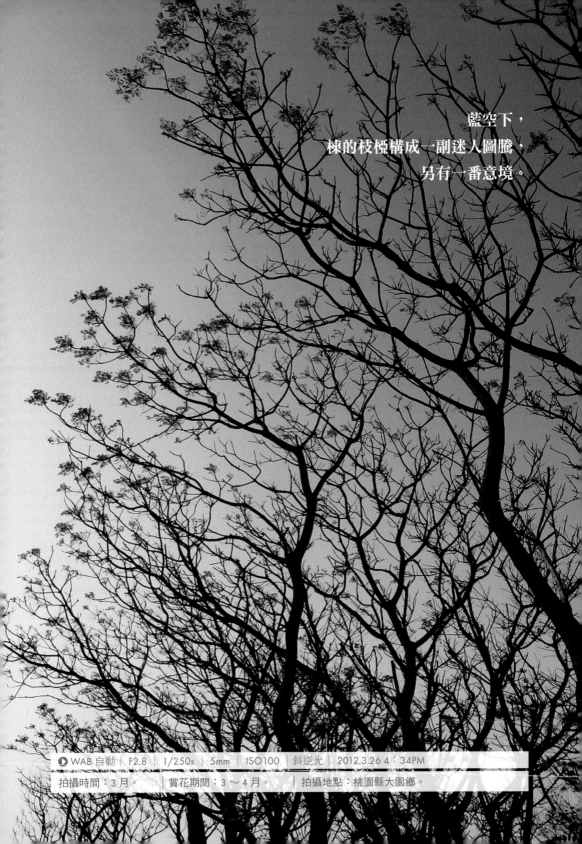

藍空下，
棟的枝椏構成一副迷人圖騰，
另有一番意境。

WAB 自動 ｜ F2.8 ｜ 1/250s ｜ 5mm ｜ ISO100 ｜ 斜逆光 ｜ 2012.3.26 4：34PM

拍攝時間：3 月。　｜ 賞花期間：3 ～ 4 月。　｜ 拍攝地點：桃園縣大園鄉。

## 花│草│講│堂

| 棟 | 科名：楝科 Meliaceae |
|---|---|
| | 學名：*Melia azedarach* L. |
| | 別名：苦苓、楝樹、金鈴子、紫花樹、森樹、川楝子、翠樹、旃檀。 |
| | 原產地：臺灣、中國華南、韓國、日本、琉球、緬甸、印度。 |
| | 分布地：全臺灣平地至低海拔開闊地、林緣、石礫地、荒廢地。 |

## 各種名稱由來

　　楝因樹皮、木材與果實味苦,《圖經本草》稱「苦楝」,果實稱「金鈴子」。羅願的《爾雅翼》記載,楝葉可用來練物,所以稱為「楝」,其果實像小鈴鐺,成熟時黃色,象形也,故得名「金鈴子」。

　　野史相傳,皇帝朱元璋說話靈驗,當其逃避元兵追殺,四處躲竄時,好不容易捱到一棵楝樹下打盹,適值冬寒料

❸ ▶ WAB 自動 ｜ F5.6 ｜ 1/500s ｜ 42mm ｜ ISO100 ｜ 順光 ｜ 2011.1.29 1：48PM

峭,枝果飄零,楝子不停打在癲痢頭上,痛得他直罵楝樹「你這個壞心的東西,你會死過年。」沒想到楝樹在朱元璋的詛咒下居然全應驗了,每當新歲交替之際,西風凋碧樹,全株呈現枯死的樣子,易腐的中空主幹,也應驗了壞心的詛咒,凋零枯萎的景象,使楝成了不祥的象徵,加上其味苦澀的果實,使得楝成了「苦楝」,諧音「苦苓」,自此多了「可憐」的封號。

　　臺東的卑南族人稱楝為 "Gamut",為具有「香氣」之意。祭師們為喪家除穢時,會手持楝花並用手指劃過鼻頭,祈求新的一年帶來新的好運。阿美族人和排灣族人都稱之為 "Vangas",並以每年楝樹開花為春天到來的指標。

## 屬於原生植物

　　楝是臺灣原生種植物,主要分布於平地至低海拔開闊地、林緣、石礫地、荒廢地,是一極為常見的物種,臺灣早期文獻記載甚有高至三十公尺者。樹冠下方常有自然成長的幼株數棵同時並排生長,春季開淡紫色花朵,是優良的行道

❹ ▶ WAB 自動｜F5｜1/400s｜60mm｜ISO100｜
斜順光｜2012.3.28 8：59AM

❺ ▶ WAB 自動｜F4.5｜1/400s
｜78mm｜ISO100｜順光｜
2010.3.14 8:11AM

樹以及綠化遮蔭樹種。

　苦楝也是臺灣本土作家或中國大陸作家，吟詠指物抒發心中對生於斯、長於斯土地上的「苦戀」。臺灣有一首懷念歌曲〈苦楝若開花〉唱道：「苦楝若開花，就會出雙葉，苦楝若開花，就會出香味，紫色的花蕊，隨風搖隨雨落。苦楝若開花，就會春天來，苦楝若開花，就會結成籽，紫色的花蕊，隨風搖隨雨落。田嬰停佇厝邊角，白頭殼樹頂做巢，一陣囡仔佇樹腳，掠蟋蟀仔佇相咬。」此首歌曲完全以現實手法描述兒時故鄉的情景。

　日本人曾以苦楝會在春天開美麗的紫色花朵，像其本國的櫻花一樣，於是在嘉南平原四處種植為路樹，讓紫色的花蕊，開滿鄉野春郊，含蘊幽幽香味，隨風飄散遠方。白頭翁在楝樹上築巢，夏天啄食楝子；小孩在楝樹下鬥玩蟋蟀，或撿拾楝子當作彈弓的銃子打麻雀，或者削樹幹做陀螺，構成一幅楝樹下的鄉村野趣。

3. 果實有如一串串金鈴子掛在枝頭。大光圈使畫面不致雜亂。

4. 天空有點灰濛，淺淺的藍，加上淡淡的紫，很具爆炸性。

5. 多角度拍攝，一樣的花朵還是能表現不一樣的style。

# 紫花酢醬草

## 無憂無慮自在生長

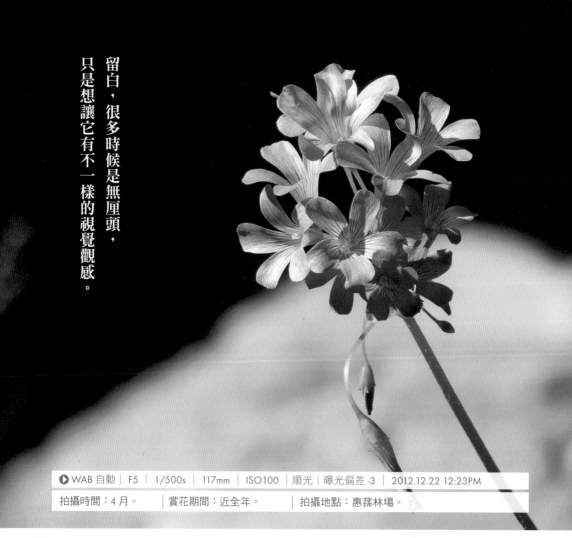

留白，很多時候是無厘頭，只是想讓它有不一樣的視覺觀感。

▶ WAB 自動 │ F5 │ 1/500s │ 117mm │ ISO100 │ 順光 │ 曝光偏差 -3 │ 2012.12.22 12:23PM

拍攝時間：4月。　│　賞花期間：近全年。　│　拍攝地點：惠蓀林場。

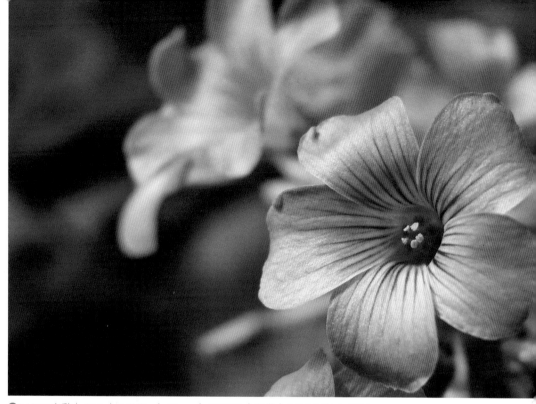

❶ ▶ WAB 自動 │ F3.2 │ 1/500s │ 10mm │ ISO100 │ 順光 │ 2010.3.7 1：21PM

## ｜攝｜影｜札｜記｜

　　酢醬草，很多人把它稱為「幸運草」，
男女生都喜歡玩鬥草，女生更鍾愛尋找
那傳說中的四葉幸運草。若是幸運可以
用花草來尋得，那尋找的過程一定充滿
著希望，希望相隨，有夢最美。

❷ ▶ WAB 自動 │ F5.6 │ 1/640s │ 144mm │
ISO100 │ 順光 │ 曝光偏差 -3 │
2012.12.22 12：25PM

**1.** 再近一點，你可以再靠近一點，花兒總是
這麼說著。

**2.** 那個機不可失的機會，就是創造出背景黑
暗的作者，很不可思議吧！

花 | 草 | 講 | 堂

紫花酢醬草

科名：酢漿草科 Oxalidaceae

學名：*Oxalis corymbosa* DC.

別名：鹽酸草、大酸味草、紅花酢醬草、銅錘草、隔夜合、一粒雪。

原產地：南非。

分布地：臺灣全島低中高海拔 庭院、路旁、荒地、花盆。

## 命名由來

　　紫花酢醬草，你一定很熟悉。她是一種很常見的野花，怎麼野就怎麼美，美得理所當然。關於酢醬草的「酢」字，曾試問三位同事唸法，結果他們的發音一如預期——「ㄗㄨㄛˋ」——你也是這樣唸吧？其實這個字的正確唸法是「ㄘㄨˋ」，你或許會訝異，從小到大一向這樣稱呼的植物，長大後突然改變了。

　　市面上有種調味料叫作「工研酢」，在這裡「酢」發音與「醋」字相同，「醋」就是「酸」。紫花酢醬草閩南話又名「鹽酸草」，也有酸的意思。

　　酢醬草味道有點酸酸的，因為它含有檸檬酸，屬名 "Oxalis"，乃是由拉丁語的 "Oxys"（酸）而來，"Oxygen" 代表酸素，總之這個「酸」儼然已成為酢醬草屬的特性了。

　　倒心形的葉片在夜間或陰雨天進行睡眠運動，老一輩的長者甚至稱它為「隔夜合」，多數人認為紫花酢醬草結實率很低，主要是靠地下鱗莖繁衍，其實只是蒴果被包覆住很容易讓人誤以為是花苞而已，而發達的地下鱗莖是另一項生存的本能，上部植株被除掉之後，鱗莖仍具有生命力，白色的鱗莖有個美麗的名字叫做「一粒雪」。

❸▶ WAB 自動｜F5.6｜1/1000s｜144mm｜ISO100｜順光｜曝光偏差 -3｜2012.12.15 12:00PM

❹▶ WAB 自動｜F5｜1/400s｜35mm｜ISO100｜順光｜曝光偏差 -7｜2012.11.2 11:06AM

**⑤ ▶** WAB 自動 │ F5 │ 1/500s │ 32mm │ ISO100 │ 順光 │ 曝光偏差 -3 │ 2012.12.22 12:22PM

## 生命力強

　　很多物種都被稱為酢醬草，除了極地以外，遍布世界各地，尤其在巴西、墨西哥等熱帶地區及南非的品種特別豐富。臺灣引進的酢醬草大部分來自南非，紫花酢醬草就是其中一員，臺灣全島幾乎都可見到它的美麗身影，從住家的花盆、路旁到荒地，它總是能無憂地生長著。

　　紫花酢醬草花期幾乎近全年，早期農業社會物資缺乏的年代，它成為餐桌上的一道野菜，野外求生時咀嚼葉片具止渴之效，在歐美國家則被廣泛運用於地被，或許是有著強大的生命力，它的身影到哪個國家都能生存。在臺灣，對五、六年級生來說，紫花酢醬草是一種童玩，剝開葉片，將兩兩葉片處交合在一起拔河「鬥草」，誰先拉斷誰就輸，它可是那個年代資源貧乏下的天然童玩，也是許多人共同的美好記憶。

**3.** 翻轉一下螢幕，就算是相機坐在地上，也可以拍到與藍天白雲的模樣。

**4.** 順光有時很好掌控，有時卻不然，曝光偏差（減光）就可以輕易解決問題。

**5.** 這是個機不可失的機會，陽光灑落在植物身上，且周遭環境幾近於暗處。

# 海芋
## 高潔素雅透澈動人

| 攝 | 影 | 札 | 記 |

　　環境好壞影響拍攝時的「動力」，不能否認有時確是如此，幾滴雨就能澆熄想要拍攝的念頭。話說回來，有時也得把環境視為一種挑戰，除了擔心相機會被淋濕，你怎麼知道在雨中會不會拍出好相片呢？只有失敗者才會為自己找藉口，對吧！

1. 光線讓花苞有了紋理透澈感，撐起了整張畫面。

2. 雨後，水珠殘留，像是掛著珍珠項鍊般地動人。

❶▶ WAB 自動 ｜ F4.5 ｜ 1/200s ｜ 78mm ｜ ISO100
｜順光 ｜ 2010.5.11 10：54AM

❷▶ WAB 自動 ｜ F5.6 ｜ 1/500s ｜ 10mm ｜
ISO125 ｜順光 ｜ 2010.4.24 10：05AM

042

黑白模式下的作品，
有種幽幽的味道，
卻不失該有的神韻。

▶ WAB 自動 ｜ F3.5 ｜ 1/400s ｜ 19mm ｜ ISO100 ｜ 順光 ｜ 黑白 ｜ 2010.4.24 10：11AM

拍攝時間：4月。 ｜ 賞花期間：2～5月。 ｜ 拍攝地點：陽明山竹子湖。

## 花 | 草 | 講 | 堂

海芋

| | |
|---|---|
| 科名： | 天南星科 Araceae |
| 學名： | *Zantedeschia* spp. |
| 別名： | 野芋、蕃海芋、馬蹄蓮。 |
| 原產地： | 南非、賴索托、史瓦濟蘭。 |
| 分布地： | 臺灣主要產區為陽明山竹子湖。 |

## 改良與引進

　　海芋雖被稱之為百合（Lily），卻與真正的百合花沒有任何親緣關係，海芋是一類多年生球根花卉的俗名，由六種原生在非洲中南部的天南星科（Araceae）馬蹄蓮屬（*Zantedeschia*）植物所改良而來，故也稱之「馬蹄蓮」。馬蹄蓮意指佛焰苞型態狀似馬蹄而得名。

　　原產於南非、賴索托、史瓦濟蘭等國，生育環境為泥沼地，原生地之野豬常挖掘種球當做食物，因此當地人稱之為豬百合（Pig Lily），後來引入歐洲栽培及選育，成為現今色彩及型態多樣之「彩色」海芋。

　　海芋可分為濕地型以及陸生型兩大類，濕地型海芋也就是我們較為常見的白色海芋，另外有一種綠色海芋則是白色海芋的一個「綠女神」的品種。至於陸生型海芋則以黃色海芋和紅色海芋為代表，它們和一般植物一樣生長在排水良好的陸地上，海芋高雅素潔為主要切花大宗，可作為花束或室內瓶插布置等，花期約在十天左右，大型的植株亦可與其他地景、植栽、水景相互搭配設計。

　　提到「海芋」，就不能不提到陽金公路上的竹子湖，冬季至春初行經此地不是陰雨綿綿，就是東山飄雨、西山晴，在這個雲霧飄渺、水氣氤氳的竹子湖，得天獨厚的地理環境，豐沛潔淨的水源，從一九六六年間由日本引進白色海芋栽培種植後，發展出全臺最著名的海芋產區。

## 是毒也是藥

　　在人們生活裡，植物不僅具有觀賞價值，甚至在生態鏈中扮演很重要的角色。植物在演化過程會演變出有毒的型態，其中尤以天南星科植物多具有毒素。《神農本草經》、《本草綱目》將天南星（即一把傘南星）、海芋、魔芋（蒟蒻）列為大毒，對皮膚和粘膜的刺激作用迅猛，接觸和誤食後會引起接觸部位的紅腫疼痛，以及由此產生的其他症狀，如舌體腫大致使言語不清，喉頭腫脹帶來吞咽和呼吸困難，胃腸粘膜刺激引起噁心、嘔吐、腹痛、腹瀉，嚴重

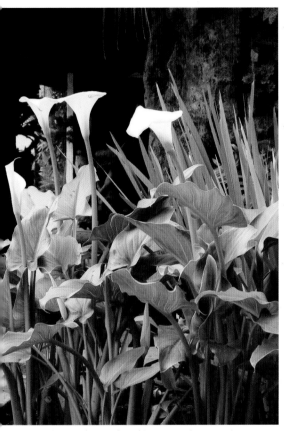

❸ ▶ WAB 自動 | F4 | 1/125s | 15mm | ISO100
| 順光 | 2010.5.11 10：53AM

❹ ▶ WAB 自動 | F4 | 1/1000s | 5mm | ISO125
| 順光 | 2010.5.11 10：55AM

中毒可因窒息而死亡，但自然中毒引起死亡者則不多
見。

　　這些植物雖有一定毒性，但經過曬乾、煮沸、水漂
或其他方法處理去毒後仍可應用，如芋、魔芋等，其
塊莖含有大量澱粉，可供以食用。並不是有毒的植物
人們就該避開它，了解其特性後，善加利用或小心避
免誤食，也就能和平共處，生活中很多事情就是這樣，
總有一體兩面，天生我材必有用，是毒亦是藥。

**3.** 海芋水生型，當然也有
陸生型，如果遇見陸生型請
別意外。

**4.** 局部取景，製造無限想
像空間。

# 野鴨椿
## 活出獨一無二的美

1. 只要有一處黯黑背景，就可以輕易地凸顯主體。

2. 往往是，小巧又不起眼的顏色，也最容易被人所忽略，別忘了一花一世界。

距離遠，焦段長，
可獲得的散景就越深，
跳脫大光圈的迷思。

▶ WAB 自動 │ F4.5 │ 1/125s │ 71mm │ ISO200 │ 順光 │ 2011.9.12 1：37PM

拍攝時間：4 月。　│　賞花期間：3 ～ 4 月。　│　拍攝地點：陽明山擎天崗。

### 攝 影 札 記

　　去過陽明山的人都知道,當地的天氣瞬息萬變,時晴時陰,加上雲霧很快地切進山谷,很容易地將群山變成一幅水墨畫。如果有「簡單」的背景可以選擇,就捨去「複雜」背景,作品就是在這種加加減減中獲得。拍花不見得一定得要近拍,有時候為了獲取簡單的背景,數位變焦儼然成了一大利器。背景的選擇,不論是面對暗色背景或是綠色背景,都能夠輕鬆地表現。當然有時候也會有「景深不足」的窘境,拍照前先觀察周圍的環境也是一門重要的課題。

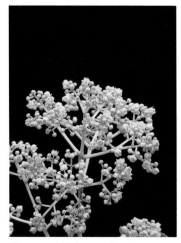

❶▶ WAB 自動｜F4.5｜1/200s
｜78mm｜ISO100｜半逆光｜
2010.4.5 12：50PM

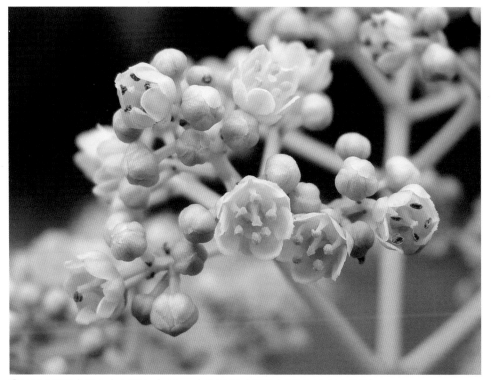

❷▶ WAB 自動｜F3.2｜1/500s｜10mm｜ISO100｜順光｜2010.4.5 12：51PM

| 花　草　講　堂 | |
|---|---|
| **野鴨椿** | 科名：省沽油科 Staphyleaceae |
| | 學名：*Euscaphis japonica*（Thunb.）Kanitz |
| | 別名：鳥腱花、雞腎果。 |
| | 原產地：臺灣、中國華中及華南一帶、海南島、琉球、日本。 |
| | 分布地：臺灣僅見於臺北附近的低、中海拔闊葉林中。 |

## 獨一無二的美

很多人在內心深處並不喜歡自己，有人會覺得自己很笨、太高、太矮或是太瘦、太胖，覺得自己腿太粗、小腹凸、鼻子不夠挺、眼睛不夠大、雙眼皮不夠深，原來你我都是「不滿族」。只有接受自己，睜一隻眼閉一隻眼，因為你不可能變成其他人，你唯一能做的就是自己。假如你經常性地對自己不滿，你將無法逃離自己的缺點，所以你必須接受本來的樣子，不鬧孩子氣、不鬧彆扭，你的長相、你的脆弱、你的缺點，還有你的不完美，那原本就是你，為何不能接受呢！

萬物盡美，美就是成為真正的自己，泰然自若地活出自己，那也是種美吧！不需要刻意隱藏什麼，也不需要刻意包裝，讓本來的樣子存在，如此才會有自己的特色。那是一種獨一無二的、無可取代的美，就像每種植物的美也是獨一無二的。

## 野鴨與臭椿

「野鴨椿」之名給人莫大的想像空間，究竟「野鴨」是指什麼？而所謂的「椿」又作何解釋呢？野鴨指的是它的蓇葖果形狀，這種形狀也像是鳥禽的腱，所以人們也戲稱它為「鳥腱花」或「雞腎果」。又其枝葉揉碎後有類似「臭椿」的味道，所以才會有這樣意象的名字。

**③ ▶ WAB 自動｜F3.2｜1/200s｜10mm ISO100｜順光｜2010.4.5 12：49PM**

④ ▶ WAB 自動 | F4 | 1/200s | 53mm | ISO100 | 順光 | 2011.9.12 1：04PM

　　植物分類上，屬於省沽油科（Staphyleaceae）野鴉椿屬（*Euscaphis*）。在植物界中算是相當小的一個科別，也僅五個屬。野鴉椿原產於臺灣，同時分布中國大陸華中、華南一帶、海南島、琉球以及日本。臺灣僅見於臺北附近的低、中海拔闊葉林中，屬硫磺泉植物群系，故只出現於北投陽明山與大屯山一帶，這也是一九三二年四月七日 S.Sasaki 佐佐木舜一第一次採集的地點，是大屯與基隆火山山系的指標植物。

　　省沽油科的花朵大多細小，看似頗為壯觀的圓錐花序，有點讓人進入數大是美的錯覺，儘管野鴉椿的花朵細小且顏

**3.** 面對瞬息萬變的天氣，雲霧最是擾人，最好的辦法就是——等。

**4.** 攝影本來就是一種創造，天氣並非那麼重要，最重要的是保持好心情。

色不佳，卻也是大屯山春天時的主要蜜源植物。走進秋天之後，果實開始成熟，紅色的假種皮反捲開裂成一顆顆的「鳥腱」，就這樣掛滿樹梢上形成獨特的景色。每個蓇葖果露出一至三個黑色的種子，十分鮮豔美麗，而掉下來的種子，有點像黑色的征露丸。屬於落葉性喬木的它走進冬天之後，則又呈現另外一番景致，在北部同時也是頗值得推廣的原生樹種之一。

# 牡丹
## 富貴豔麗花中之王

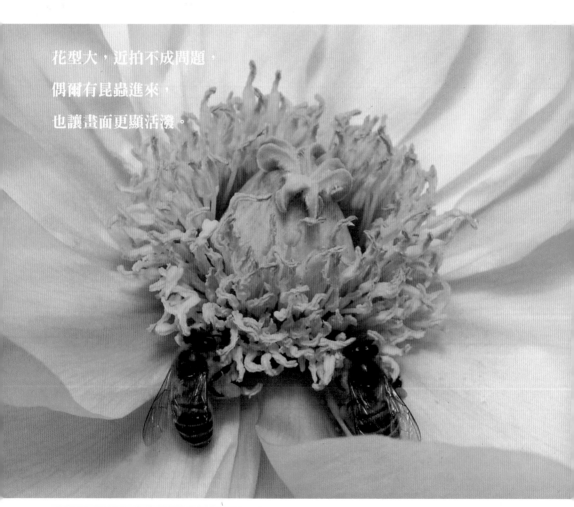

花型大，近拍不成問題，
偶爾有昆蟲進來，
也讓畫面更顯活潑。

▶ WAB 自動 | F5.6 | 1/400s | 10mm | ISO125 | 順光 | 2011.4.8 11：31AM

拍攝時間：4月。 | 賞花期間：4～6月。 | 拍攝地點：杉林溪。

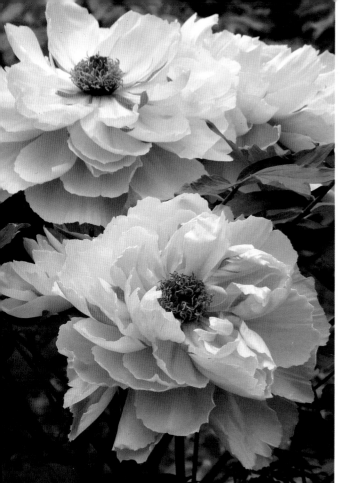

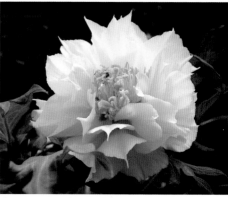

❷▸ WAB 自動 ｜ F3.2 ｜ 1/250s ｜ 10mm ｜
ISO100 ｜ 順光 ｜ 2011.4.8 11：27AM

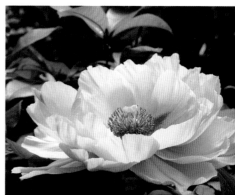

❶▸ WAB 自動 ｜ F5.6 ｜ 1/100s ｜ 35mm ｜ ISO100 ｜
順光 ｜ 2011.4.8 11：38AM

❸▸ WAB 自動 ｜ F4 ｜ 1/500s ｜ 44mm ｜
ISO100 ｜ 順光 ｜ 2011.4.8 11：32AM

## ｜ 攝 ｜ 影 ｜ 札 ｜ 記 ｜

　　室內攝影最讓人卻步的是往往條件都不是很好，除了快門降低必須更加穩定手感以外，ISO 值也相對地拉高了許多，這一拉高也很容易讓整體的相片質感產生雜訊，若對於追求完美的人來說，是一項很大的致命傷，適度的運用閃光燈減 EV 值會是很好的方法。

**1.** 基礎簡易三角構圖，後方的兩朵花，提供了水平效果。

**2.** 千萬別學別人拿黑色外套當背景，只要有些許的光源，就能創造不一樣的效果。

**3.** 稍微水平的拿捏，讓花朵在不同角度上有不同的表現。

## 花 | 草 | 講 | 堂

牡丹

| | |
|---|---|
| 科名：毛茛科 Ranunculaceae | |
| 學名：*Paeonia suffruticosa* Andr. | |
| 別名：花王、富貴花、木芍藥、洛陽花、鹿韭、鼠姑、白朮、百兩金。 | |
| 原產地：中國西部秦嶺和大巴山一帶山區。 | |
| 分布地：園藝栽培種。 | |

## 身世之謎

　　牡丹與芍藥究竟有何不同？基本上牡丹是木本，芍藥是草本。李時珍說，牡丹以紅色為上品，雖結子而根上長苗，故稱「牡丹」。它的花像芍藥，唐人又稱「木芍藥」，百花之中以牡丹屬第一，芍藥屬第二，所以俗稱牡丹為花王，芍藥為花相。歐陽修《花譜》中記載：牡丹有三十多個品種，其中的命名有因地、因人或因顏色、作用有所不同。

　　鄭樵《通志》：「牡丹晚出，唐始有聞。」唐代以前的醫藥書籍已經有關於牡丹的記載，但在文學作品中卻從來沒出現過，因為許多學者都指出牡丹是從

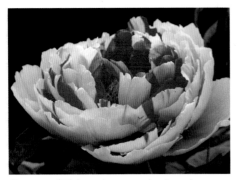

❹ ▶ WAB 自動 | F4 | 1/125s | 49mm | ISO200 | 順光 | 2011.4.14 1：06PM

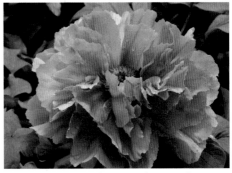

❺ ▶ WAB 自動 | F5 | 1/125s | 42mm | ISO100 | 順光 | 2011.4.8 11：35AM

唐代開始突然受中國人所喜愛，這是一個非常戲劇性的變化。而醫藥文獻關於牡丹的記載，南朝陶弘景的著作《本草經集注》：「巴戟天，狀如牡丹而細」，但是巴戟天這種植物與現在的牡丹卻完全沒有相似之處。

　　日本植物學家北村四郎提出另一種說法，古典文獻中的「牡丹」，可能與我們現在所說的牡丹並非同一植物，不過目前尚缺確鑿證據。在英語系或歐洲國家，牡丹與芍藥統稱為 "Peony"，則可能來自於牡丹是由芍藥嫁接而成。

　　牡丹花大色豔，品種繁多，以現今的栽培技術來說，可用「族繁不及備載」

來形容此家族的龐大，牡丹花色豐富且富有變化，主要以紅色、粉紅色、綠色、紫色、黑色（暗紫色）、白色、黃色和藍等八個單色類型為代表，甚有雙色花的類型，最特別的是另一種花色鑲崁在另一個，形成複色花的類型。

## 文化象徵

「花」不只被當作一樣美麗的事物，它也可以是一種文化的象徵、詩詞的靈感，又或者是一種迷戀，牡丹就是兼具這些特質的植物。在中國，牡丹被植物學家、藝術家、園藝家和貴族們的栽培尊崇已超過了一千五百年之久。牡丹第一次見於紀錄是在中國古代的醫藥書中，書中描述了它的藥用價值，不久之後，它的美麗便超越藥用價值，而在中國文化中占有一席之地。中國人對牡丹深深著迷，詩人為它寫詩，樂師為它譜曲，畫家為它繪畫，作家為它著書，其中以唐代詩人劉禹錫〈賞牡丹〉一詩「唯有牡丹真國色，花開時節動帝京」最為經典。

歐洲古老迷信認為，牡丹花會在夜晚發出光芒，以便看守和照顧羊群，並防止農作物受到損害，所以它被視為農業和畜牧的守護神。人們認為，受到其祝福而生的人是個博愛主義者，能以寬大的心胸和獻身的精神與人交往。牡丹的豔麗無可比擬，有時人們也稱牡丹為「不帶刺的玫瑰」，根部、種子和花也都被西方人入藥使用。

4. 室內光線不足，沒有閃光燈輔助，往往更能獲得原本的色澤。

5. 每個人拍得都一樣，要遇見花朵的與眾不同，則需要縝密的心思。

6 捨棄閃光燈輔助，白色花朵藉由反光，也能提供些許另類光源。

7. 像是一面花時鐘，畫面感覺有些混亂，卻也井然有序。

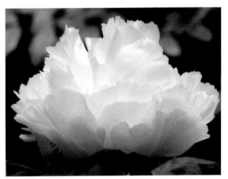

⑥ ▶ WAB 光圈 | F5 | 1/200s | 77mm | ISO100 | 順光 | 2011.4.8 11：35AM

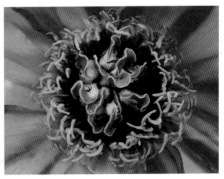

⑦ ▶ WAB 自動 | F3.2 | 1/60s | 10mm | ISO250 | 順光 | 2011.4.4 1：36PM

# 木棉
## 一路綻放火紅熱情

| 攝 | 影 | 札 | 記 |

　　木棉花開總讓人有種遙不可及的距離，瞧那高聳入天的景象，著實讓人倒退了好幾步。時常有人問說，花開得那麼高難不成要帶梯子嗎？其實還好，類單眼相機的好處是有十五至二十倍的數位變焦，不過若手持不穩，建議還是用腳架固定，一來避免因為數位變焦容易手震造成主題偏離，再者腳架的穩定性肯定比人手來得好。

1. 由下往上拍，這種角度讓木棉看起來非常有「英雄」之姿。

2. 開花前尚未離開的葉子，也有一種沉潛之美。

❶ ▶ WAB 自動 ｜ F5.6 ｜
1/500s ｜ 9mm ｜ ISO100
｜順光｜ 2011.3.14 7：34AM

❷ ▶ WAB 自動 ｜ F5 ｜ 1/500s
｜ 78mm ｜ ISO100 ｜順光｜
2011.3.14 7：43AM

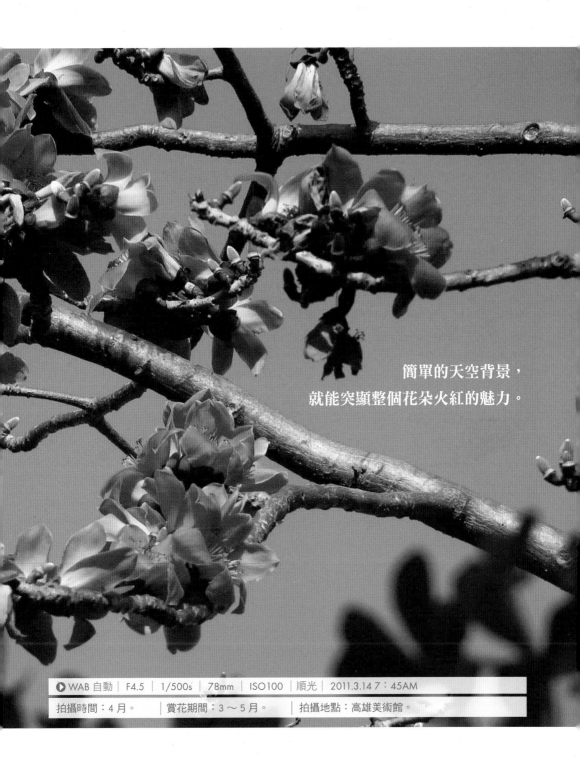

簡單的天空背景，
就能突顯整個花朵火紅的魅力。

▶ WAB 自動 | F4.5 | 1/500s | 78mm | ISO100 | 順光 | 2011.3.14 7：45AM

拍攝時間：4月。 | 賞花期間：3～5月。 | 拍攝地點：高雄美術館。

| 花 | 草 | 講 | 堂 |

**木棉**

科名：木棉科 Bombacaceae

學名：*Bombax ceiba* L.

別名：攀枝花、紅棉樹、英雄樹、吉貝、烽火、斑枝、瓊枝。

原產地：熱帶及亞熱帶地區。

分布地：臺灣全島常見景觀樹及行道樹。

## 木棉的別名

《本草綱目》記載，木棉古名「古貝」，又稱「古終」。也有人稱作「吉貝」，是古貝一詞的訛傳。梵書中稱木棉為「睒婆」，又叫 "Karpassa"（迦羅婆劫）。木棉有草本及木本兩種，李時珍說，木本的叫古貝，草本的名古終。交州兩廣地帶的木棉樹，大的有一人合抱粗細，莖枝似梧桐莖，葉大像胡桃葉，入秋開花，花紅如山茶花，有黃蕊，花片很厚，形成的花房很多，花房緊鄰，聚合生長，所結成的果實大如拳頭，實中有白棉，白棉中有子，現在人們稱她為「斑枝花」，又訛傳為「攀枝花」。

## 隨著季節變換

一般人對於木棉並不陌生，但似乎也很少仔細觀察它，因為高大的木棉和人們實在有某種程度上的距離，於是僅存於匆匆一瞥的印象。木棉樹之於你的記憶，也許只是花開時的壯麗，抑或是那首木棉道的歌曲深印你心。

二月份的時候，木棉褐色的花苞逐漸在枝頭長大，然後在四月的某一天，突然「啪」地一聲開放了，先是一朵、兩朵，然後緊接著由下往上一路火紅延燒到樹梢。隨著花朵的盛開，心情也跟著開心了起來，當道路陷入一片橘紅色的美麗花海時，木棉花「咚」地一聲落在地上，總是先驚訝原來落花的聲音可以那麼大，然後心裡便一陣欣喜。

木棉花綻放於三至四月，等氣溫逐漸上升後，花期也近尾聲，點點的綠開始渲染開來，隨著初夏的到來，成熟果實的迸裂，伴隨著蟬聲，細白的棉絮漫天飛揚，彷彿夏天的雪從身旁飛過，秋天並不是木棉的花季，這時期甚至有些已經開始落葉，八月下旬立秋之後，儘管白天暑氣威力絲毫未減，但日夜溫差大，木棉總是先知道季節變換的消息，濃綠的葉子開始變黃，隨著秋風起落，有些在樹下聚集成堆，有些則尾隨在疾駛而過的車後，木棉在秋天落葉只不過是換件新衣裳，隨著冬季來臨進入休眠，光禿禿的模樣也頗有一番風情。

如此的雄偉的樹形及火紅花朵，也並非人人喜愛，因為春天道路上滿地殘花，容易讓騎士滑倒受傷，夏天飛揚的

棉絮則會引發過敏，而秋天堆積如山的落葉，雖富禪意卻掃也掃不完。木棉平伸的枝條會勾住道路電線，發達的根系會破壞溝渠等，因為種種原因，現在僅存在一些零星栽植的木棉，但這些都不是樹的錯，而是人們缺乏深思遠慮的結果。

❸ ▶ WAB 自動 | F 4.5 | 1/160s | 78mm | ISO100 | 順光 | 2011.3.14 7:41AM

**3.** 翻轉螢幕，一個小動作，長焦段拍攝，讓地上花朵也能有景深的味道。

**4.** 襯景出現的小葉欖仁葉，主要是表現木棉高高在上的美感。

❹ ▶ WAB 自動 | F5.6 | 1/100s | 7mm | ISO100 | 順光 | 2011.3.14 7:55AM

**5.** 清晨的陽光悄悄將樹幹的影子拉長了，掉落的木棉花像是那夜裡殞落繁星。

❺ ▶ WAB 自動 | F5 | 1/200s | 6mm | ISO100 | 逆光 | 2011.3.14 8:08AM

# 廣東油桐
## 山頭覆滿五月雪

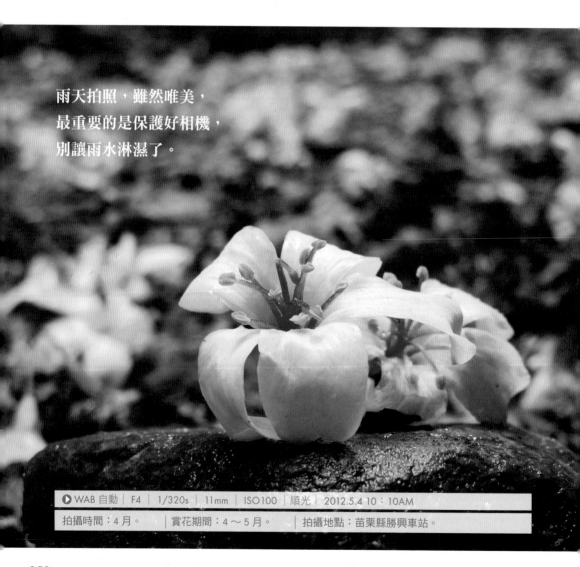

雨天拍照，雖然唯美，
最重要的是保護好相機，
別讓雨水淋濕了。

▶ WAB 自動 │ F4 │ 1/320s │ 11mm │ ISO100 │ 順光 │ 2012.5.4 10：10AM

拍攝時間：4月。 │ 賞花期間：4～5月。 │ 拍攝地點：苗栗縣勝興車站。

### |攝|影|札|記|

　　「五月雪」，相信大家都不陌生，若以國道三號高
速公路為觀光路線，從南投至新北市，沿途幾乎都有
廣桐油桐覆滿山頭的景致，觀賞油桐花已成為年度盛
事。其實不用真的等到五月才能看見油桐花，四月中
旬就陸續有花開，尤其雌花會比雄花率先起跑，這樣
的選擇好處是可以避開大量的賞花人潮，才不至於發
生「人擠人」窘境，也影響了賞花的好興致。

❶▸ WAB 自動 | F5.6 |
1/200s | 78mm | ISO100 |
順光 | 2011.5.9 11：49AM

**1.** 不同的題材，表現出不一樣的風格，只要你能找到不同之處。

**2.** 順光的方向，光量大，陰影少，是表現完整花朵的最佳時刻。

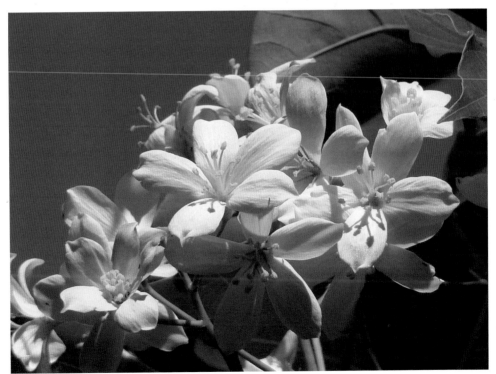

❷▸ WAB 自動 | F5 | 1/1000s | 78mm | ISO100 | 順光 | 2011.5.9 8：56AM

## 花 草 講 堂

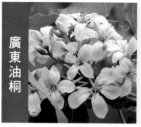

廣東油桐

| | |
|---|---|
| 科名：大戟科 | |
| 學名：*Aleurites montana* E. H. Wilson | |
| 別名：木油樹、千年桐、千年桐、五爪桐、油桐、皺桐、高桐、石栗子。 | |
| 原產地：中國大陸長江流域一帶。 | |
| 分布地：臺灣全島低海拔地區，苗栗地區數量最多。 | |

### 初夏風情

隨著季節更迭，春意漾出了浪漫的初夏風情，滿山野嶺的油桐花也機伶趕上腳步，微風吹拂，飄落了一地繽紛雪白，彷彿精靈般為大地換上了一襲新妝。在更早之前，七〇年代的農業社會，重陽過後，老一輩的長者會拎著麻布袋上山撿拾油桐果，曬乾後取出油桐仔，留下的乾殼便是易燃耐燒的薪柴。今時今日這種景象已不復在，但那些曾被遺忘的精靈，正用另外一種絕美姿態慰留每個人遊客的目光，成了人人追逐矚目焦點。

### 五月白雪

春雨季末、梅雨季前，是出遊、曬被好時機。「穀雨」是春季的最後一個節氣，農夫渴望老天爺可以降下豐沛雨量的期望，這過渡期裡，雨由多變少再由少變多，轉變的過程不到幾個星期，幾乎在一觸即發的時間點裡，山頭由翠綠開始轉為一片一片白雪的景致，這就是人們口中所說的「五月雪」。人們看見的大部分幾乎都是「廣東油桐」，原產

❸ ▶ WAB 自動 | F4.5 | 1/200s | 78mm | ISO100 | 逆光 | 2011.5.9 10：55AM

於中國大陸長江流域一帶，一九一五年引進臺灣。六〇年代栽植油桐花主要功能為取種子榨油，做為木材防護用。隨著經濟發展，那些被遺忘在淺山的油桐林逐成為臺灣各地相爭的觀光產業。

廣東油桐取意於果實表皮皺縮而稱「皺桐」，是一種生長迅速的速生樹種，葉子心臟形，前端常分裂成三裂片，一棵樹上大都可以見到前端分裂與不分裂的葉子。與葉柄連接的心臟形凹缺處，長有兩個好像蝦子眼睛的杯球狀腺體，腺體內會分泌甜汁，會吸引大型褐黑色螞蟻取食。

　　冬天葉子完全脫落後，只留下光禿的枝枒，春天長出新枝葉後，前端即形成花芽開花。雪白的雄株花朵布滿樹梢，片片飄落的油桐花，蔚成一種絕美的景觀。情人在樹下浪漫地將花朵排成心型，小朋友則做成花環，可大部分的人都不清楚，那些掉落的花只是油桐花的「雄花」。雄花中心只有花絲相連的雄蕊，雌花的中心只有雌蕊，開雌花的雌株開花量較少，有時候雌花開在一棵樹的上半部，雄花則開在下半部，形成雌雄同株。

**3.** 姑婆芋葉隙上的光，微微弱弱，也自有一番美的詮釋。

**4.** 光量大且柔和，這是閃光燈創造不出來的自然光。

④ ▶ WAB 自動 | F5.6 | 1/1000s | 45mm | ISO100 | 順光 | 2011.5.9 8：52AM

# 藍花楹

## 隨風搖曳藍紫風情

### ｜攝｜影｜札｜記｜

　　藍花楹，給人的第一印象總是令人驚豔，但是天氣時晴時陰卻也總是讓人也跟著心灰了起來。雖然喜歡看雲，但不喜歡那種雲層的厚重感，出門前注意旅遊氣象資訊就成了必要的功課。「數大是美」其實對攝影來說是個魔咒，你絕對會在樹下站上許久的時間，這時也別氣餒，多繞幾個圈子，就當作觀察一棵樹，也會找到自己心中認為最美麗的圖案。

1. 天時、地利，不一定要人和，但一定要天地配合。

2. 一個小小失誤，焦點跑掉了，但卻也表現出另一種唯美。

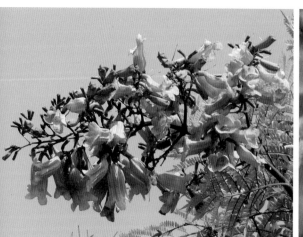

❶▶ WAB 自動｜F5｜1/500s｜78mm
｜ISO100｜順光｜2010.5.9 3：23PM

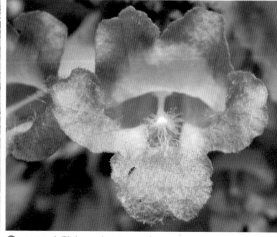

❷▶ WAB 自動｜F5｜1/250s｜10mm
｜ISO100｜順光｜2010.5.11 9：03PM

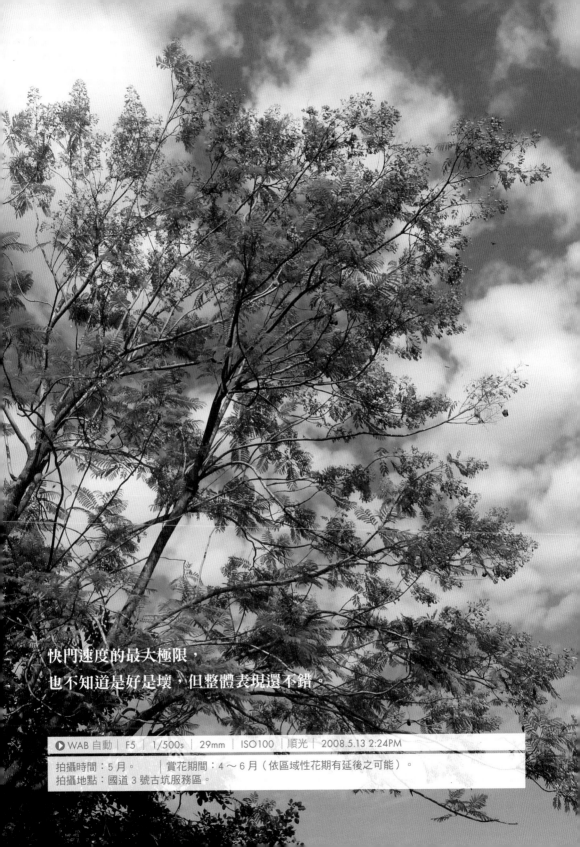

快門速度的最大極限，
也不知道是好是壞，但整體表現還不錯。

▶ WAB 自動 │ F5 │ 1/500s │ 29mm │ ISO100 │ 順光 │ 2008.5.13 2:24PM

拍攝時間：5 月。　│ 賞花期間：4 ～ 6 月（依區域性花期有延後之可能）。
拍攝地點：國道 3 號古坑服務區。

| 花 | 草 | 講 | 堂 | |
|---|---|---|---|---|

**藍花楹**

科名：紫葳科 Bignoniaceae

學名：*Jacaranda acutifolia* Humb. *et* Bonpl.

別名：巴西紫葳、非洲紫葳、西紫葳、紫雲木。

原產地：熱帶及亞熱帶地區、巴西、西印度群島、秘魯、坡利維亞。

分布地：臺灣零星栽培為觀賞樹種、行道樹。

## 嚮往藍天

臺灣是座活生生的節氣島，氣候分化細緻，四季美景更迭，生態豐富且多樣，無論是臺灣原生種或是引進栽培種，這些多元族群，為臺灣寫下美麗的一頁。「立夏」之後溫度開始變熱，但不是那種會令人感到汗流浹背的熱，而是有股「氣」悶在身子裡出不來。國曆五、六月正值冷暖鋒交接並在臺灣上空停留，因此也帶來了豐沛的雨水，形成陰雨綿綿又「濕」情畫意的天氣，相較於驚蟄說變就變，這時的變化顯然就遲鈍了許多。

空氣帶著潮濕氣味，天空似乎也時常帶著點「威脅」味道，湛亮的天空由藍轉灰，既不下雨，也見不著陽光，總讓人在心裡不免嘀咕了起來，儘管心裡一直企盼出現個藍天元素，但心裡明白也強求不來，於是只好用「等待」來爭取那強求不來的好天氣。什麼是美好事物？說不上來，但這個世界，最美好的事物，有時語言與文字都難以形容表現，就像你站在藍花楹下面，你什麼也不必問，什麼也不必說，就知道那就是一種美了。而在某個層次上，如湧泉般開出藍紫色花朵又像極了你的心，一顆嚮往藍天的心。

## 樹幹通直

藍花楹；「楹」字，從木，盈聲。《說文》釋義：「楹，柱也。」意指植株樹幹通直。此名往往用以表示整株植物或只表示其花卉的部份。原產於熱帶和亞熱帶地區的中美洲、墨西哥、南美洲（特別是阿根廷、巴西、秘魯和烏拉圭），在巴西當地又稱為「巴西紫葳」，其中以南非開花最為旺盛，亦稱「非洲紫葳」，是世界著名觀賞植物。藍花楹幹通直、樹冠寬廣，未開花時，乍看之下有點近似素有紅花楹樹的鳳凰木，兩者雖同為二回羽狀複葉，但鳳凰木葉互生，小葉為鈍頭，藍花楹的葉為對生，小葉為突尖。屬名"Jacaranda Juss"是由該植物的巴西土名拉丁化締造而成，種小名"Acutifolius a um"為「尖銳葉」之意，且在分類上也不盡相同，

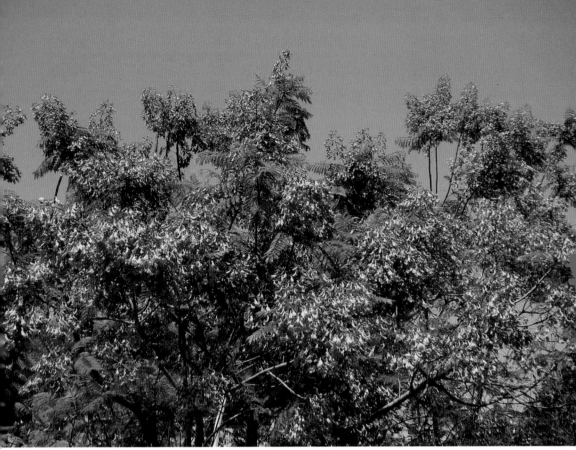

❸ ▶ WAB 自動 │ F5.6 │ 1/400s │ 7mm │ ISO100 │ 順光 │ 2008.5.13 2：23PM

前者豆科（Fabaceae）後者則為紫薇科
（Bignoniaceae）。

　藍花楹在臺灣猶如躍上枝條之藍鳳
凰，在各城市幾乎都能看見它唯美綻放
的身軀，花期從四月到六月，由南臺灣
到北臺灣陸續綻放，花朵串串延展在空
中，綻著藍光花影，高掛著迎風吹來夏
之訊息，如人引頸期盼而癡心地等待。
南風柔和，和著微熱空氣，藍紫色花朵
乘著風的羽翼，身後落花竟已繽紛一
地……唯美。

3. 這時候才發現，原來要把整棵爆開的
花朵全擠進框架中，你必須離它很遠。

4. 午後的光線較為柔和，低角度拍攝，
可以勾勒出被攝物的立體感。

❹ ▶ WAB 自動 │ F5 │ 1/500s │
29mm │ ISO100 │ 順光 │ 2008.5.13 2:24PM

# 鳳凰木
## 火紅燦爛豔照滿天

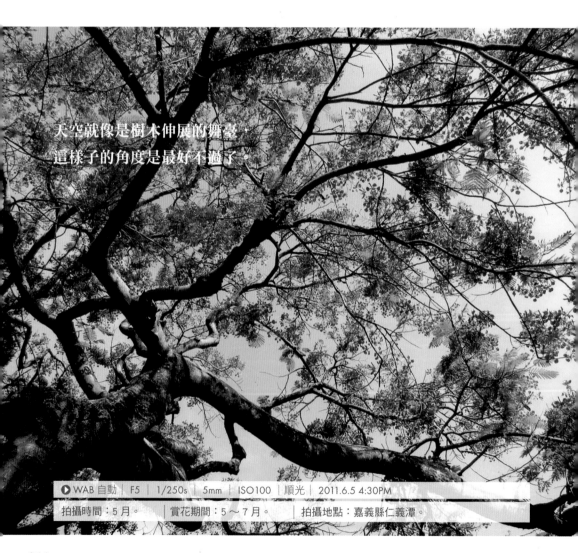

天空就像是樹木伸展的舞臺，
這樣子的角度是最好不過了。

▶ WAB 自動 │ F5 │ 1/250s │ 5mm │ ISO100 │ 順光 │ 2011.6.5 4:30PM

拍攝時間：5 月。 │ 賞花期間：5 ～ 7 月。 │ 拍攝地點：嘉義縣仁義潭。

## 攝│影│札│記

　　認識植物多了以後，這裡走走、那裡晃晃，樂趣也跟著季節更迭豐富了起來，從沒想過要拍出什麼驚人畫面，面對植物，只要單純地將眼前的美好留下影像就好，一種真、一種美，單純就好。鳳凰木花況旺盛很容易讓人捉不到一個「點」，甚至有時讓人站在樹下發呆許久，不知道要怎麼將那些花朵全擠進去框框裡，其實你只要簡單計算一下開花枝條點與點之間的距離，允許塞進框框中不會造成突兀，加上簡單的構圖，就可以很容易呈現出植物的美。

**1.** 在允許環境範圍下，長焦段也能表現出令人亮眼的作品。

**2.** 在對的時間點，一抬頭、一次的快門，就是一幅美麗的照片。

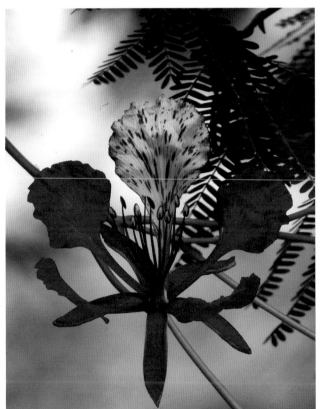

❶ ▶ WAB 自動 │ F5.6 │ 1/250s │ 144mm │ ISO125 │ 順光 │
2012.5.17 9：27AM

❷ ▶ WAB 自動 │ F4.5 │ 1/500s │ 28mm │ ISO100 │ 順光 │
2011.6.5 4：39PM

**鳳凰木**

科名：豆科 Fabaceae、蘇木亞科 Caesalpinioideae

學名：*Delonix regia*（Bojer ex Hook.）Raf.

別名：影樹、金鳳、火鳳凰、洋楹、紅花楹樹、火樹、火焰樹、森之炎。

原產地：非洲東部馬達加斯加島。

分布地：臺灣全島常見景觀樹及行道樹。

## 鳳凰之城

鳳凰木原產於非洲東部的馬達加斯加島，十八世紀至十九世紀西方殖民時期被移至世界各地，日人治臺第三年（一八九七年）即引入臺灣，初期只在南部栽植，後來才擴展至其他地區，第一批種在高雄縣（現今高雄市）的橋頭糖廠，後來鹽水鎮也成為熱門種植地區。

但在這之前，根據文史工作者的調查，日治時期，臺灣總督府為了提升臺灣甘蔗的產量，於是派員前往非洲尋找可以克服病蟲鼠害的甘蔗種，以便回臺改良甘蔗種，當技術人員看到當地鳳凰木火紅似火的花朵豔滿天，並驚嘆它的美麗，為此，鳳凰木終於引種自臺灣。臺南市是最早栽植鳳凰木的地區而且數量極多，當時市區各個路街巷道均有栽植，使臺南成為民間遐邇的「鳳凰城」。

鳳凰木因鮮紅或橙色的花朵配合鮮綠色的羽狀複葉，被譽為世上最色彩鮮豔的樹木之一。隨著道路拓寬以及土地的開發，鳳凰木一棵棵被移除，昔日的鳳凰城地方特色，如今早已不復在，目前遺存的鳳凰木可說是鳳毛麟角了，只有少數地區如嘉義仁義潭及中南部的鄉間小路上，仍保留著早期栽植的鳳凰木成群成排的老樹。

## 夏日盛開

「蓬萊五月此花燃，屋腳牆頭到路邊，漫說石榴紅似火，鳳凰氣焰欲焚天。」──葉榮鐘。「蓬萊」係指寶島臺灣，鳳凰木於每年春末夏初盛開，時正值農曆五月，鳳凰花開時鮮紅滿樹，比起石榴花更勝一籌，此首詩寫於一九六〇年，當時鳳凰木已遍植在全臺各地，不僅公園、路邊可見，各級學校的校園也多種植鳳凰木，每年花開時節也就代表驪歌初唱，離情依依的畢業季即將來臨。

鳳凰木是接續在春季各種妊紫嫣紅之後，於夏日盛開的重要觀賞樹木，受到文人雅士的喜愛。葉榮鐘另一首詩〈鳳凰木〉：「花團錦簇飾春殘，霞蔚雲蒸現大觀。」即為例證。如果在群山之萬

❸ ▶ WAB 自動 | F5.6 | 1/800s | 144mm | ISO100 | 順光 | 2012.4.15 4：39PM

❹ ▶ WAB 自動 | F4 | 1/500s | 36mm | ISO100 | 順光 | 2011.6.5 4:32PM

❺ ▶ WAB 自動 | F5 | 1/500s | 45mm | ISO100 | 順光 | 2010.6.26 9：19PM

綠叢中，忽然出現一樹火紅，想必更能震撼詩人的心情。又如王少濤說：「鳳凰花赤壁山幽，葉度薰風入劍樓，誰道布衣明沒世，一詩思欲抵千秋。」當不難懷想那樣的景致與心境。文學作品中隱喻的熾烈情感，更是文人鄉情的寄託，如蕭麗紅的《千江有水千江月》裡的貞觀。初到府城臺南的印象，為了看花，貞觀捨棄坐車，日日行經樹下。她說：「凡開的花都是給人看的，只有鳳凰樹上的，是一種精神，一種心意，是不能隨便看過去的。」

3. 萬綠叢中一點紅，加上無瑕的藍天，心情也跟著美麗了。

4. 午後，陽光減弱了，同時也讓紅色的表現也相較減弱了。

5. 濃密的積雲出現，黑色彎長的果莢，正好凸顯它的狀態。

夏 ▶ 立夏
　 ▶ 草花

5/5 5/6

# 梭魚草
## 炙燒琉璃般的色彩

**攝 影 札 記**

　　要依賴相機給我們的感覺，也不要執著自己對於景物的慾望。你要了解的是自己想要拍攝的是什麼？怎麼觀察的？何時想抓住那個瞬間，選出對的視角，可以讓你完美表現植物的美感。再來，不要急於追求某個你觀察到的植物，因為設備有限，要再遇見有的是機會，寧可放棄也不急於追求，除非當下非拍不可，再來就是好好運用手上的相機，將想拍攝的瞬間，換個故事呈現，就能表現出來！

1. 接近中午時分，水面光波粼粼，中光圈就能表現出浪漫的圓點。

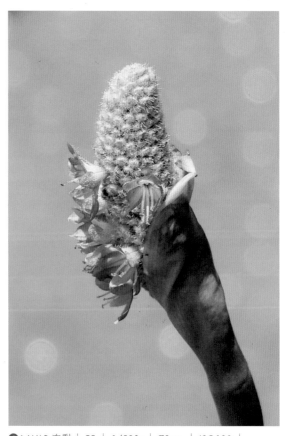

❶ ▶ WAB 自動 | F5 | 1/500s | 78mm | ISO100 |
順光 | 2011.5.13 11：23AM

稍微移動一下，背景也就跟著不同了，
這樣也很好玩。

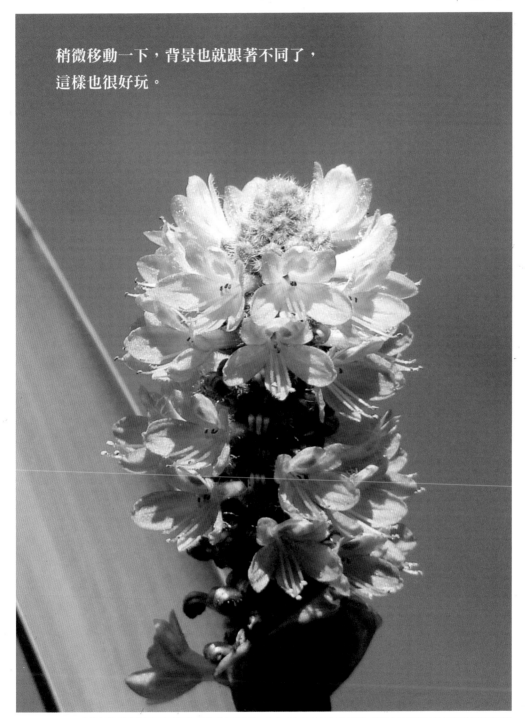

▶ WAB 自動 | F4.5 | 1/400s | 78mm | ISO100 | 順光 | 2011.5.13 11：07AM

拍攝時間：5月。　　|　賞花期間：5～8月。　　　　　|　拍攝地點：南投縣鹿谷鄉小半天。

## 花 草 講 堂

**梭魚草**

科名：雨久花科 Pontederiaceae

學名：*Pontederia cordata* L.

別名：北美梭魚草、海壽花、琉璃燭。

原產地：熱帶北美洲、南美洲。

分布地：臺灣全境偶見栽培為水生觀賞。

## 轉身換個角度

穿梭於鄉間小路，這是再也熟悉不過的場景，只是在這裡換個「轉變」而已。在這樣的時刻，休息一下，然後往下一段新的經驗出發，在還來不及認識民宿的特色以前，扔下背包，背著相機，走上一段新的經驗。新的經驗並不是胡亂拿來填補那所謂的空缺，只是，很自然地不想讓自己卡住，不管是身也好或是心也罷，因為你明白自己正在遭遇一種困境，可笑的是那困境卻是來自於一場聚會，也或許當自己能量低落時，此時的你，是告訴自己盡量轉變自己，讓自己轉換思考的角度，轉換身處的空間，轉換平日太熟悉的一切，旅行的意義就是給自己轉變的機會。

許多時候的一轉身，事情也就這樣過去了，甚者，換個角度也就不一樣了，就像是遇見「梭魚草」，在熱帶的北美及南美地區它被視為一種影響水域的雜草，在臺灣一轉身卻成了有名的水生觀賞花卉。雨久花科（Pontederiaceae）的水生植物在臺灣出了名的有布袋蓮，危害水域不說，卻也有著出乎意外的美麗花朵，同為姊妹系的梭魚草，承襲了家族的特徵，炙燒琉璃般的色彩及花色多樣的選擇更略勝一籌，唯命運大不同的是，透過觀賞園林植物栽培，亦已獲得了英國皇家園藝學會的花園優異獎。

## 保護梭魚的水草

多年生挺水性或濕生草本植物的梭魚草原產於北美洲，因此又稱為「北美梭魚草」，並且延伸至南美洲以及加拿大。據傳該地盛產一種魚類稱之為「梭魚」，幼小的梭魚為了尋求安全，會緊緊依偎在此植物根莖附近，進而保護自己，梭魚草之名即起源於此，其英文名為 "Pickerel weed" 也正說明其特性。在臺灣，梭魚草算是一種相當新穎的水生植物，梭魚草屬（*Pontederia*）在臺灣更是只有此一屬，坊間稱它為「琉璃燭」，品種有白色、藍色、紫色，更多人習稱它為「紫花梭魚草」。走進夏季，梭魚草有花「一穗」，但意外的是，一穗的單花朵卻出奇的小，如果只待在水

塘裡，它只好乖乖地當觀葉水生植物的份。

　　有的時候，轉變也可以發生在原來再也熟悉不過的事物上，不管是不是前往曾經去過的地方或是遇見一種新的植物，每段旅程中的見聞，都是一種新的體驗，新的體會，而更有可能的是，原先以為再也熟悉不過的事物，因為有了不同情境，同樣地也會有新的感受。

**2.** 背景就像兩張色紙擺在一起，彷彿花朵也帶著兩種心情。

**3.** 交代環境，不用解釋，讓照片自己說話。

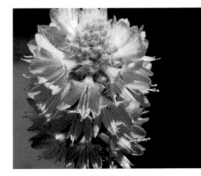

❷ ▶ WAB 自動｜ F5 ｜ 1/320s
｜ 10mm ｜ ISO100 ｜
順光｜ 2011.5.13 11：06AM

❸ ▶ WAB 自動｜ F4.5 ｜ 1/320s ｜ 10mm ｜ ISO100 ｜順光｜ 2011.5.13 11：02AM

# 雞觴刺

## 像虎像貓常入藥

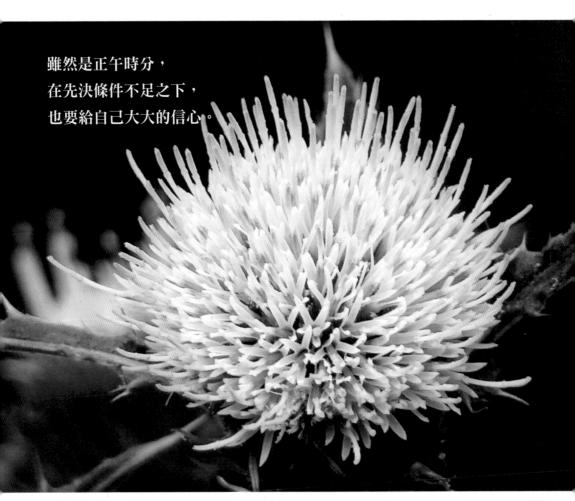

雖然是正午時分，
在先決條件不足之下，
也要給自己大大的信心。

● WAB 自動 │ F4.5 │ 1/200s │ 78mm │ ISO100 │ 順光 │ 2011.3.6 11：53AM

拍攝時間：5月。 │ 賞花期間：5～8月。 │ 拍攝地點：南投縣竹山鎮紫南宮。

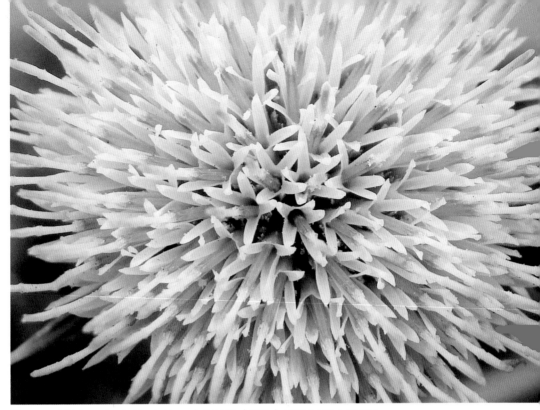

❶ ▸ WAB 自動 ｜ F4 ｜ 1/200s ｜ 10mm ｜ ISO125 ｜ 順光 ｜ 2011.3.6 11：52AM

## 攝 影 札 記

面對野外的野花野草，你可以不用知會一聲，很自然地拿起相機拍攝，但面對人工栽培的植物，適度禮貌地知會一聲是絕對有必要的，畢竟栽培的植物是有主人的，冒然的動作很容易讓人產生不悅。禮貌再加上非常渴望拍到花的表情，通常不會被拒絕，主人家反而會跟你說更多關於它們的故事，唯一要克服的大概是那川流不息的人潮吧！

**1.** 有時候必須把自己想像成一隻昆蟲，能飛多近就儘量飛多近，攝影也一樣。

**2.** 恰好能表現出它張牙舞爪的樣子，有點猙獰，但這也是原本的它。

❷ ▸ WAB 自動 ｜ 4.5 ｜ 1/125s ｜ 78mm ｜ ISO160 ｜ 順光 ｜ 2011.3.6 11：53AM

| 花 | 草 | 講 | 堂 |

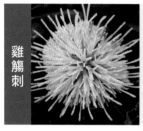

雞觴刺

科名：菊科 Asteraceae

學名：*Cirsium brevicaule* A.Gray

別名：雞鵤刺、雞角刺、島薊。

原產地：臺灣。

分布地：臺灣琉球、恆春半島南端，偶見名間藥草栽培。

## 旅行中的驚奇

旅行，不一定是遠行，旅行的驚奇也不會因為走過的距離太短而減少。因為，只要轉換個心情，在熟悉的生活場景中也可以是一種旅行，「來去鄉下住一晚」，這是一場邀約的旅行。隨著長輩，來到了南投縣竹山鎮，這裡有出了名的竹筍還有紅番薯，以及名聲響亮的紫南宮。夏天，晴朗得非常過份，一下車便揮汗如雨，朋友告訴我，紫南宮在臺灣相當有名，已經到家喻戶曉的地步，你以為只有在年節的時候，這裡才會有所謂的人潮出現，直到你穿梭於巷弄間，你才發現自己的想法根本就是個錯誤。

大部分的遊客都來自於外地，偶爾可以看見幾張不同國家的新面孔，當地人聚集在一起成為攤販，習於「緩慢」前進，倒是符合了長輩的腳步，但是擠沙丁魚般的人潮卻又讓人想找個縫鑽出去，待你的想法剛丟了出去，你卻發現，一旁斗大的厚紙板寫著「雞角刺」，然後旁邊放著一只鐵茶壺還有幾個杯子，

一棵「刺牙牙」植物就擱置一旁，頂著花朵，彷彿是一種瞻仰。

## 從海邊到山上

等你打開了好奇心之後，才驚覺，這不是濱海植物嗎？怎會在山上出現呢！心中不免懷疑又打了好幾個問號，一旁的阿姨好氣又好笑地說：「現在這種植物很多人都在種了，海邊呀，可能都沒有了！」這段話還真是一針見血，尤其是「藥用植物」，很多就是這樣被採集而慢慢地消失中。

「雞觴刺」，名間習稱雞鵤刺、雞角刺，產於臺灣琉球及恆春半島南端，又稱為島薊。薊屬（*Cirsium*）植物包含變種在內臺灣共有十種，且多為臺灣特有種植物。

藥典載，陶弘景稱它為「虎薊、貓薊」，「大薊」就是虎薊，「小薊」就是貓薊，很相似，田野很多，方藥中卻少用。李時珍《本草綱目》：「薊，像髻，它的花像髻。」所以才這樣稱呼它，叫虎又叫貓，是因為它的苗形狀猙獰的

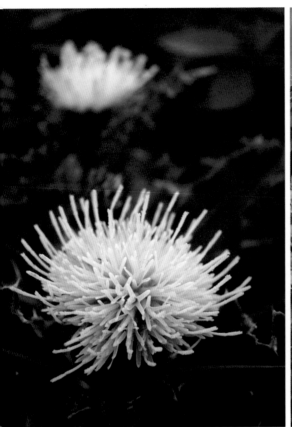

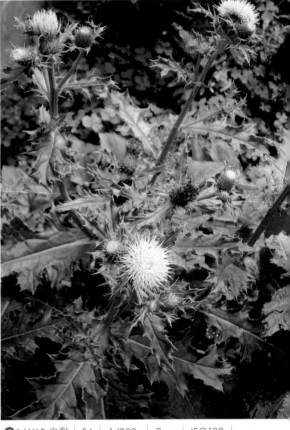

❸ ▶ 自動 | F4 | 1/250s | 9mm | ISO100 | 順光 | 2011.11.6 1：25PM

❹ ▶ WAB 自動 | F4 | 1/200s | 9mm | ISO100 | 順光 | 2011.11.6 1：24PM

緣故。誠如前述，並非每一種薊屬的植物，都具有所謂的藥用功效，但它們真的長得實在太相似了，因此坊間也常混淆視聽，就連植物在分類上也顯然有所出入，也確實讓人一頭霧水，若僅從花色來看都還不足以辨識其物種，還得靠葉片輔以其次，儘管那葉緣退化成針狀的模樣，讓人心生畏怯，雞觴刺在坊間仍具有一定的影響力。聽，一旁婆婆正賣力地吆喝著：「來飲看喲，顧肝ㄟ唷！」

3. 光線瞬間變暗，背景也很容易跟著暗沉，不過應付白花還是綽綽有餘。

4. 跟相機先決條件一樣，有時候是根本不用在意背景究竟應該出現什麼。

# 夾竹桃

## 像竹像桃毒性強

### | 攝 | 影 | 札 | 記 |

　　人總是會有個習慣，一旦習慣了，就很難去改變那種模式。就好像相機的功能明明知道有很多的模式可以選擇，但是一旦習慣了懶人 P 模式，就很少會去轉動其他的功能，不知道是自己太了解，還是相機本身就很「厲害」，總覺得就像開車一路 D 到底那樣簡單，儘管如此，偶爾還是會玩玩新的功能，雖然有可能不滿意，但是那也是一種學習，摸索中總會有進步的一天。

1. 如果能走進花心，那再好也不過了，掌握好焦點就可以了。

2. 下面的空洞，正好可以表現出葉子的方式，至少沒有其他物體可以干擾。

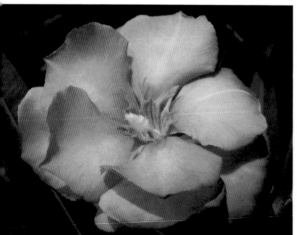

❶ ▶ WAB 自動 ｜ F5.6 ｜ 1/800s ｜ 7mm ｜ ISO160 ｜ 順光 ｜ 2010.6.5 10：11AM

❷ ▶ WAB 自動 ｜ F4.5 ｜ 1/400s ｜ 59mm ｜ ISO100 ｜ 順光 ｜ 2011.5.29 2：38PM

角度相當突兀，
但這只是忠於它原本生長的姿態，
畫面有時候就是一種誠實。

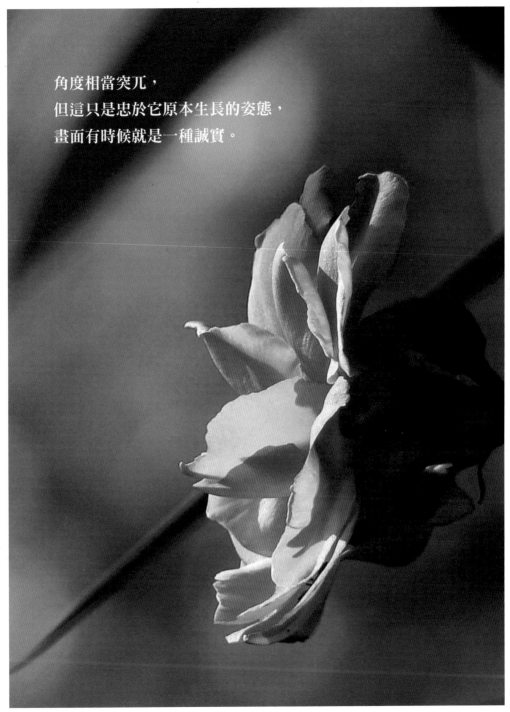

▶ WAB 自動 | F4.5 | 1/400s | 78mm | ISO100 | 順光 | 2011.5.29 2：41PM

拍攝時間：5 月。　　　| 賞花期間：5 ～ 8 月。　　　　　　　　| 拍攝地點：南投縣鹿谷鄉麒麟潭。

## 花│草│講│堂

**夾竹桃**

科名：夾竹桃科 Apocynaceae
學名：*Nerium oleander* L.
別名：柳竹桃、狀元竹、白羊桃、啞巴花、拘那夷、叫出冬、水甘草、九節腫。
原產地：地中海沿岸。
分布地：臺灣常見栽培庭院樹、景觀樹、行道樹。

### 是竹還是桃

　　無論路途走得多遠，總是視為那也是種旅行，旅途中總是會經歷各種情緒起伏、身心疲累與能量累積，在這些過程中，從來都不會只是一種白費，一切在準備回程的時候，都將一一浮現。每當準備回程的時候，心裡總是踏實的，不管接下來要面對什麼事情，生活、工作或是挑戰，都是新的一段旅程。而打包行囊漫長的過程，就好像是要人慢慢地打包好這段旅程的喜、怒、哀、樂一樣，每一段路，都有了你的記憶，而你的身影也將留在此地。

　　有人說，它既不是「竹」也不是「桃」，不過卻有那麼的幾分相似，但也有兩派人為它下了註解。陳淏子說：「花似桃，葉似竹。」吳其濬也說：「花紅類桃，其根葉似竹而不勁」似乎也把根捎上了。前明賢吏周亮工則顯得有點保守，只在《閩小記》裡說：「葉微如竹，花逼似桃。」僅稍微有點像而已。

　　另一派則認為是「莖」，屈大均說：「枝幹如菉竹而促節，故曰夾竹。」以竹為名是因為枝乾而非葉子。在他的詩集《翁山詩外》中有一首詠夾竹桃的五律，頸聯是「況有檀欒節，看同綠玉疏。」說的就是這件事。他認為，與夾竹桃的葉子相似的是柳葉，因此也叫做「桃柳」。

　　夾竹桃實際上有七分像柳，只有三分像竹，另與屈大均不謀而合的是謝堃，他在《花木小志》載「山東名柳葉桃，蓋其葉似柳而不似竹也。」但也有人認為，道之士（竹）與佳麗之士（桃）兩者不應該擺在一起，正所謂「道不同不相為謀，合而一之，殊覺矛盾。」有趣的是，二派論點廝殺的結果答案其實都是對的，簡單來說，因為莖部像竹，花朵像桃，依此為名。

### 重要觀賞植物

　　夾竹桃又名洋夾竹桃或歐洲夾竹桃，主要產自摩洛哥及葡萄牙以東至地中海地區及亞洲南部至中國的雲南，適合在溫暖的亞熱帶地區生長，由於其花朵鮮豔及帶有略微芬香，在臺灣，常見被種

植為觀賞樹及行道樹，如國道三號內湖交流道南下、國道十號的高雄外環線、古坑交流道系統東西向快速道路等等，成為一重要的路樹景觀。

夾竹桃屬（*Nerium*）大約有將近四百種的栽培種，花朵顏色多樣，例如有紅色、紫色、橙紅色，其中以白色及粉紅色最為常見，花形甚至分為單瓣及重瓣，更兼具了栽培觀賞的價值。夾竹桃是最毒的植物之一，全株具有乳汁，包含了多種毒素，在皮膚上可能造成痲痺，毒性在枯乾後依然存在，焚燒夾竹桃所發生之煙霧亦有高度的毒性，誤食甚至可能有致命的風險。

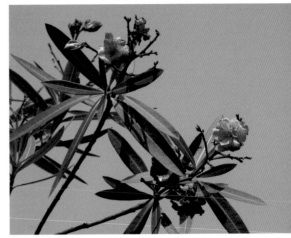

❸▶ WAB 自動｜ F5.6 ｜ 1/640s ｜ 42mm ｜ ISO100 ｜順光｜ 2011.5.29 2：38PM

3. 人難免都會受到干擾，但無論如何都得要將心靜下來。

4. 旅遊景點有人潮很正常，別擔心別人投射的眼光，越是扭捏，就越難拍照。

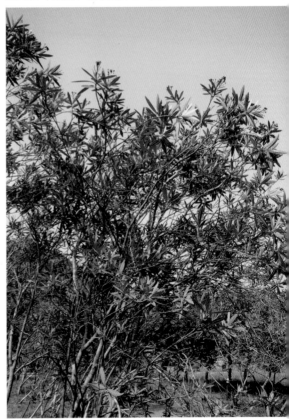

❹▶ WAB 自動｜ F5.6 ｜ 1/320s ｜ 6mm ｜ ISO100 ｜順光｜ 2011.5.29 2：26PM

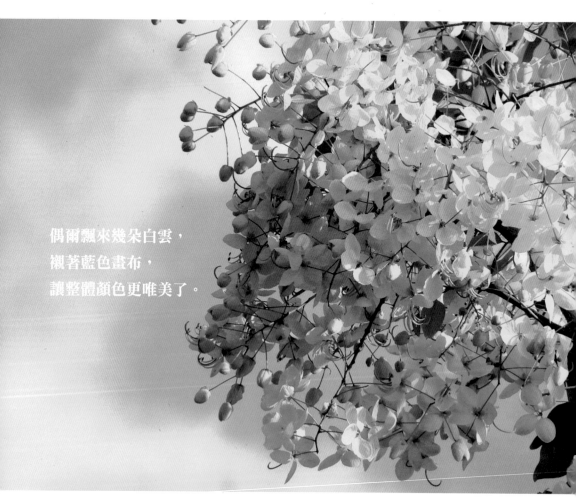

夏 ▶ 小滿
　 ▶ 喬木
**5/21`5/22**

# 阿勃勒
## 金黃葡萄掛樹梢

偶爾飄來幾朵白雲，
襯著藍色畫布，
讓整體顏色更唯美了。

▶ WAB 自動 │ F5.6 │ 1/500s │ 78mm │ ISO100 │ 順光 │ 2011.6.5 4：05PM

拍攝時間：5月。 │ 賞花期間：5～7月。 │ 拍攝地點：臺中市北屯區旱溪東／西路。

**①** ▶ WAB 自動 | F5 | 1/500s | 78mm | ISO100 | 順光 |
2011.5.29 3：40PM

1. 成串的風鈴，襯著黑色的背景，花朵的曲線表露無遺。

2. 倒著拍也不錯，因為沒有人跟你說這樣子拍不行。

### 攝 影 札 記

　　拍了那麼多的植物記錄，並不鼓勵大家手上的相機裝備應該有多好，反倒是喜歡那種「隨手拍的浪漫」，面對「數大是美」的狀況，那種不知所措的心情反而通通寫在臉上，唯一想到的是如何用延展的方式來詮釋它的寬闊樹形，像是懺悔般面對著樹幹，然後極力地把頭往後仰，於是像是一張「顛倒」的相片就這麼產生了，很不可思議吧！而藍色與黃色的景致總是讓人有種恬靜之感，由於黃色相較鮮豔，對陽光的反映能力強，選擇了午後三點過後，陽光變弱了，反而更能展現出花朵的型態。

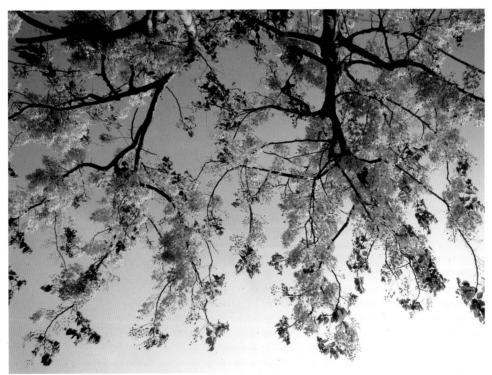

**②** ▶ WAB 自動 | F5.6 | 1/640s | 5mm | ISO100 | 逆光 | 2011.6.5 4：01PM

| 花 | 草 | 講 | 堂 |

阿勃勒

科名：豆科 Fabaceae、蘇木亞科 Caesalpinioideae
學名：*Cassia fistula* L.
別名：阿勃勒、婆羅門皂莢、黃金雨、豬腸豆、長果子樹。
原產地：印度半島、斯里蘭卡、緬甸。
分布地：臺灣全島常見景觀樹及行道樹。

❸▶ WAB 自動 ｜ F5.6 ｜ 1/400s ｜ 5mm ｜
ISO100 ｜順光 ｜ 2011.5.29 3：41PM

## 又名波斯皂莢

波斯皂莢取於波斯語音譯，人們習稱為「阿勃勒」，在這之前它的名稱眾說紛紜，事實上「阿勒勃」之名古籍早已登載，說法不只一處流傳。唐以前稱為阿勒勃，因為當時李時珍寫《本草綱目》時筆誤寫成「阿勃勒」。因此，日後人們口中的阿勃勒便從此傳了開來，但是李時珍恐怕是被冤枉的，約當唐代時傳至日本的醫書《醫心方》的確明明白白寫著「阿勒勃」。

另據《本草綱目》第三十一卷，果部

三，果之三夷果類三十一種。阿勒勃〈拾遺〉校正，自木部移入此，釋名為「婆羅門皂莢」。〈拾遺〉：「波斯皂莢」。李時珍說：「婆羅門，西域國名，波斯，西南國名也。」藏器說：「阿勒勃生拂林國，狀似皂莢而圓長，味甘好吃。」李時珍說：「此即波斯皂莢也。」按段成式《酉陽雜俎》云：「波斯皂莢，彼人呼為忽野檐，拂林人呼為阿梨去伐，樹長三四丈，圍四五尺，葉似枸櫞而短小，經寒不凋，不花而實，莢長二尺，中有隔，隔內各有一子，大如指頭，赤色至堅硬，中黑如墨，味甘如飴可食，亦入藥也。」

上引《本草綱目》的阿勒勃一條後有小字註〈拾遺〉，推測應是《本草綱目拾遺》。為清乾隆三十年（西元一七六五年）趙學敏增補勘誤而成，據此可知原名阿勒勃已無庸置疑。且不管此一條目出自李時珍或是趙學敏，都顯示訛傳之始絕非李時珍，而應當是更晚的年代。

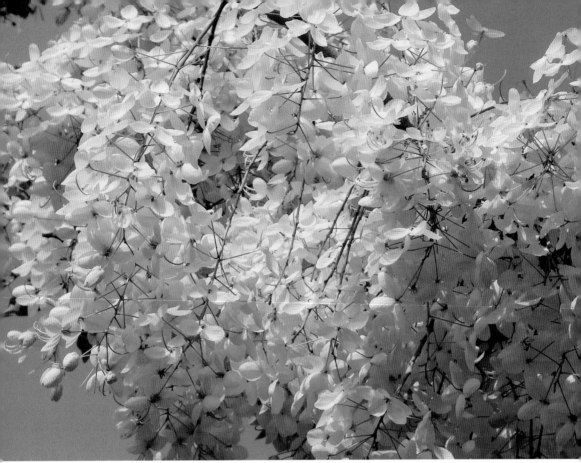

④ ▶ WAB 自動 | F5.6 | 1/640s | 40mm | ISO100 | 順光 | 2011.6.5 4：02PM

## 夏天裡最閃耀

　　阿勃勒儘管有著如謎一樣的身世，它仍是夏天裡最閃耀的樹種，經過四月的落葉後，五月的最初幾天，悄悄育蕾成如金黃色葡萄的花蕾，從五月的第一個星期或更早，在熙攘人往的道路上開起花來了，長長的花穗掛在翠綠的葉片間，總是讓人忍不住在樹下仰望，數一數到底花有幾串，彷彿就在葡萄樹下。阿勃勒開花象徵著夏天的真正到來，告別了潮濕的春天，巨大的花樹讓空氣中混合著一股清新與朝氣的氛圍。盛開時

3. 去年遺留下來的果莢，在夏天卻有著冬天的蕭瑟感。

4. 黃花簇簇，在同一時間綻放，表現花朵的熱鬧感。

的滿樹黃花反射著陽光，無論處在甚麼樣的環境下，它始終格外地醒目，屬於夏天的記憶瀰漫在空氣中，記憶雖然無法複製，阿勃勒的身影卻依舊不會改變，金黃色的花穗在微風中輕輕擺盪，串串如鈴，叮噹叮噹響著，夏天就是在這樣的美景中降臨。

# 纈草
## 古今中外的萬靈藥

| 攝 | 影 | 札 | 記 |

　　高山氣候瞬息萬變，在霧林帶中，陽光偶爾會出來
露露臉，更多的時候是雲霧裊繞，視線開始變得不佳，
道路蜿蜒狹窄的山路，很容易讓自己暴露在危險之中，
儘管路邊的花草仍舊相當迷人，但也別忘了保護好自
己的安全，最好能找一塊安全無虞的地方，才能盡興
地賞花。

**1.** 45 度角畫面，畫面一分
為二，可以感受到植物的柔
弱。

**2.** 多點對焦，讓更多朵的
小花都能保持清晰狀態。

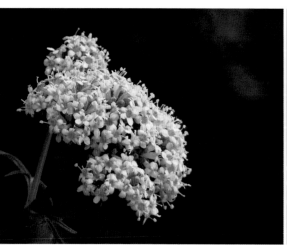

❶▶ WAB 自動 ｜ F4.5 ｜ 1/125s ｜ 78mm ｜
ISO125 ｜順光｜ 2011.5.21 1：07PM

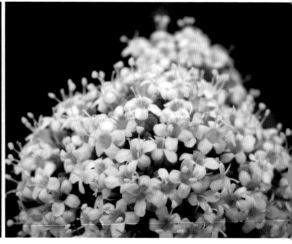

❷▶ WAB 自動 ｜ F4 ｜ 1/125s ｜ 10mm ｜
ISO100 ｜順光｜ 2011.5.21 1：09PM

突顯被攝主體，
順光變得很重要，
焦距長也可以拍出清晰的畫面。

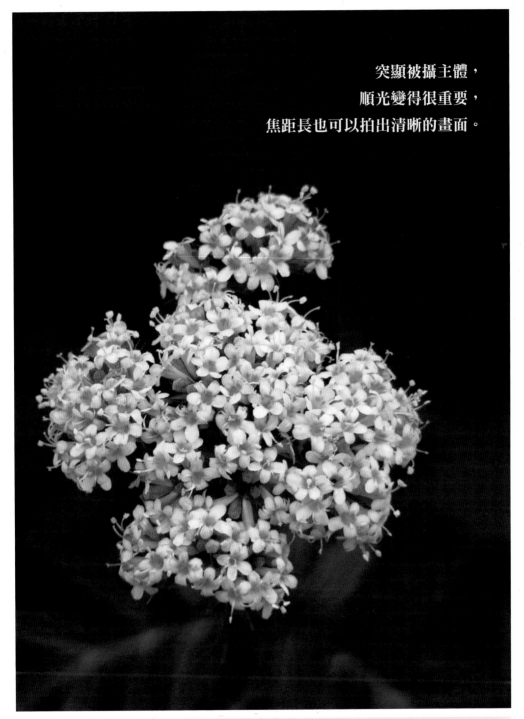

◉ WAB 自動 | F4.5 | 1/125s | 78mm | ISO125 | 順光 | 2011.5.21 1：07PM

拍攝時間：6月。 | 賞花期間：5～7月。 | 拍攝地點：合歡山梅峰、翠峰。

### 花｜草｜講｜堂

**纈草**

科名：敗醬科 Valerianaceae

學名：*Valeriana fauriei* Briquet

別名：歐緬草、鹿子草、甘松、小救駕、滿山香、拔地麻、抓地虎、貓食菜。

原產地：臺灣、日本庫頁島、中國大陸東北、韓國及鄰近地區。

分布地：臺灣分布於中高海拔山區路旁開闊的草叢或林緣。

## 古籍記「纈」

怎麼好像是在做夢一樣，是當時的大霧場景太迷濛了，還是一切美得不可思議，記得通往昆陽的路上，在蜿蜒的山路上，你的心也跟著顛簸的山路左右搖擺以及顫動著，但那並不是一種害怕或擔憂，反而有一種極度期待的心境，然後前進、前進、前進……，就是這樣的心情帶我們看得更多、遇得更多，那些懶在路旁的高山薔薇，那些從身旁飛過卻叫不出名的飛鳥，那些融合了野性與山的氣息，所經歷過的種種都是很真實的，那麼地接近大自然，隨著山風的節奏起伏，自己也越來越顯露貪心的一面——不想離去。

唐朝玄應《一切經音義》載：「纈（音同斜），謂以絲縛繒染之，解絲成文曰纈也。」意為中國古代的一種染印方法，所製作出來的絲綢，是一種具有花紋的紡織品。而在《李賀詩》中「醉纈拋紅網。」則是說，酒後臉上呈現的紅暈，如「纈紋」。

## 西方名稱

纈草主要分布於北半球，包括臺灣、日本庫頁島、中國大陸東北、韓國及鄰近地區，臺灣主要分布於中、高海拔兩千至三千四百公尺山區，生長在路旁、開闊的草叢或林緣，植物分類上屬敗醬科（Valerianaceae）纈草屬（*Valeriana*），為多年生草本植物。一種說法認為，纈草的英文名字"Valerian"源自拉丁文"Valere"，其意思為「使強壯或健康」，而這通常也認為是指其所謂的藥物用途，雖然也有很多人認為也可能是指其強烈的香味，而按照《牛津英語詞典》第二版（一九八九年）所述，"Valerian"出自於人名"Valerius"的拉丁文形容詞形式，纈草的德語俗名稱為"Baldrian"起源於北歐神話中的神，其意為「巴德爾之光」。

纈草具有特殊的香味，至於強烈或不強烈則因人而異，十六世紀之時，人們曾利用它來做為香料，而在瑞典中世紀時期的結婚典禮中，纈草有時候會被新

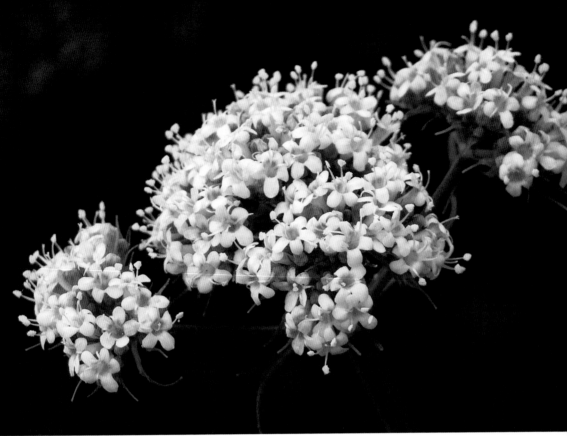

❸▶ WAB 自動 | F3.5 | 1/100s | 15mm | ISO100 | 順光 | 2011.5.21 1：09PM

郎戴在禮服上，用以防精靈有所嫉妒。
至少在古希臘和羅馬時期纈草一直被當
作一種草藥使用，希波克拉底（古希臘
伯里克利時代之醫師）描述了纈草的特
性，之後，古希臘醫學家蓋倫，則指出
其可作為治療失眠的藥物，因此在西方
國家稱它為 "All-heal"（萬靈藥），日
本則稱它為「吉草」。而在中國，明代
時已有使用纈草的紀錄，歷史上很多國
家的藥典都曾將纈草作為草藥收錄，時
至今日。

**3.** 嘗試了左邊，不妨右邊也嘗試一下，
總會有自己喜歡的畫面。

**4.** 光圈縮不下來，但它不是一個絕對值，
更多的時候是親臨現場。

❹▶ WAB 自動 | F4 | 1/60s | 8mm |
ISO100 | 順光 | 2011.5.21 1:10PM

# 玫瑰
## 秘密傳達愛情

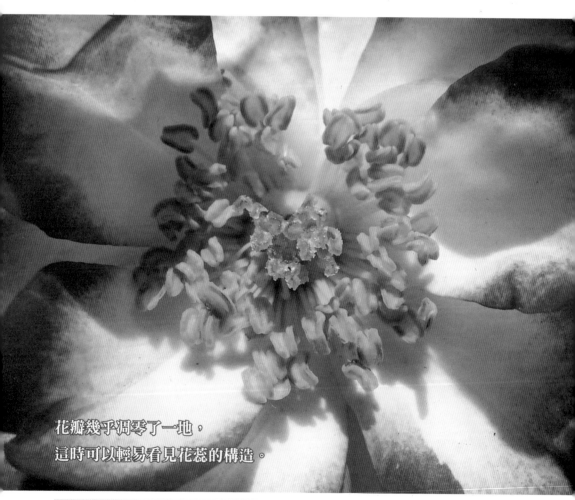

花瓣幾乎凋零了一地，
這時可以輕易看見花蕊的構造。

▶ WAB 自動 │ F4.5 │ 1/125s │ 78mm │ ISO125 │ 順光 │ 2011.5.21 1：07PM

拍攝時間：3～6月。│ 賞花期間：全年。　　　　│ 拍攝地點：臺中市后里區中社花市。

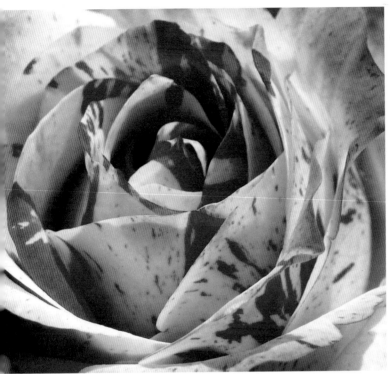

❶▶ WAB 自動 | F4.5 | 1/500s | 78mm | ISO100 | 順光
| 2010.3.28 10：52AM

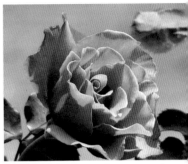

❷▶ WAB 自動 | F5.6 |
1/1000s | 9mm | ISO100 |
順光 | 2010.3.28 11：01AM

❸▶ WAB 自動 | F5.6 | 1/2000s |
| 11mm | ISO125 | 順光 |
2010.3.28 10：56AM

## ｜攝｜影｜札｜記｜

　　面對這種「族繁不及備載」的花朵，你實在很難在同一個時間點將它們一一地網羅，更多的時候，彷彿也是種另類的記憶大考驗，哪一種有拍過，哪一種沒拍過，是單色，還是複色，如果無法相信自己的記憶，那唯一能做的就只有勤奮地拍，但在這前提之下，你得把相機當成身分證一樣帶著走，這樣才能盡情地走到哪就拍到哪。

**1.** 同一時間不太可能遇見很多花色的玫瑰，把相機當作是生活的一部分，隨時隨地就可記錄。

**2.** 花瓣微張，層層又疊疊，此時的玫瑰最美麗。

**3.** 白玫瑰，夾雜著些許黑，看起來更加迷人。

## 花│草│講│堂

玫瑰

| | |
|---|---|
| 科名： | 薔薇科 Rosaceae |
| 學名： | *Rosa* var. spp |
| 別名： | 玫瑰、梅桂、徘徊花、薔薇、庚甲花、雜交玫瑰、刺玫花 |
| 原產地： | 中國、日本、韓國、中國、日本、韓國，中國遼寧與山東等省。 |
| 分布地： | 廣泛被栽植為庭栽、盆景，亦有大量栽培作為切花用。 |

## 愛情的象徵

　　許多年輕的少女或許都曾經歷過情竇初開，也曾經歷過甜蜜又單純的初戀，思念對方時扯著玫瑰花瓣來測試愛情的方向，在愛與不愛的天秤上，花瓣掉落滿地，痴痴的呢喃，盼望著隨著玫瑰花瓣所掉落下來的答案。但是你有沒有想過如果手中的玫瑰花並不是所謂的玫瑰，那愛與不愛之間是否已成為泡沫呢？

　　在羅馬神話裡，愛神邱比特為了替母親阿芙蘿黛蒂（Aphrodite）保守秘密戀情，而將玫瑰花拿來賄賂緘默之神（Herpocrates）並請祂守密，因此羅馬人之間有要傳達秘密的愛情，就會以玫瑰示意。

　　一直到今天，玫瑰仍被當成愛神、愛情的象徵，其紅色的花代表著甜蜜、濃烈，而玫瑰的刺則代表戀愛時的試煉，長久以來，玫瑰花都被視為愛與純潔的象徵，因此，人們喜歡在婚禮上散灑玫瑰花瓣，如今仍有許多人喜歡使用新鮮的玫瑰花瓣，不過多是用於泡浴當中，而今，玫瑰已經有數百、數千、數萬種的品種，不同的顏色代表不同的愛情，為戀人間傳達不同的情意。

## 紅色般的美玉

　　在古時的漢語中，「玫瑰」一詞原意是指「紅色美玉」，代表著它是一種紅色的花朵。在西方國家當中，英語中均稱為 "Rose"，德語是 "Die rose"，在歐洲諸語言中，薔薇、玫瑰、月季事實上都是一個詞，因為薔薇科植物從中國傳到歐洲後，人們無法看出它們的不同之處究竟在哪，但實際上卻是不同的花種。今日世界上最常見所的雜交玫瑰

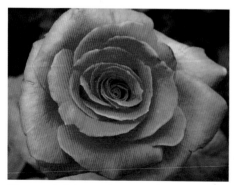

❹▶WAB 自動│F5.6│1/400s│10mm│
ISO100│順光│2009.6.27 12：27PM

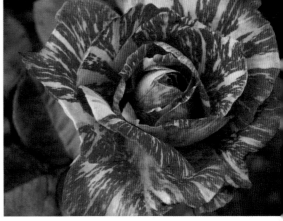

"Rosa hybrid" 被稱為「薔薇」或「月季」，是數百年來由許多種薔薇花及月季花育種雜交所誕生的成品。而在日常用語中。

玫瑰已成為多種薔薇屬植物的通稱。玫瑰在中國古籍中有王象晉在《群芳譜》記載：「玫瑰，類薔薇。」並列舉五類即月季、薔薇、玫瑰、刺蘼與木香約二十個品種。《本草綱目》亦云：「月季，處處人家多栽插之」、「月季花，亦薔薇類也」及《花鏡》：「木香，亦不下於薔薇」。中國是月季的故鄉，幾乎無人不識，花期長，幾乎全年，因此民間稱它為「月月紅」。宋朝詩人楊誠齋對月季寫下的詩詞提到「只道花無十日紅，此花無日不春風」道出了月季花期長的特色。

**⑤** ▶ WAB 自動 | F4 | 1/250s | 10mm | ISO100 | 順光 | 2009.6.27 12：42PM

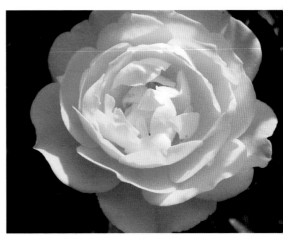

**⑥** ▶ WAB 自動 | F5.6 | 1/800s | 10mm | ISO100 | 順光 | 2010.3.28 11：04AM

4. 控光，聽起來很神奇，掌握光線若不精準，就很容易讓橙色偏掉。

5. 玫瑰花大，薔薇花小，這大概是最普羅大眾的說法。

6. 投射在花朵身上的陽光，恰巧為這微黃玫瑰潤色了不少。

7. 玫瑰花，族繁不及備載，要將它網羅，這大概也不太可能的事。

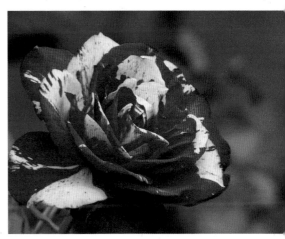

**⑦** ▶ WAB 自動 | F4.5 | 1/320s | 78mm | ISO100 | 順光 | 2009.6.27 12：25PM

# 黃槿
## 夏季裡的黃衣舞者

| 攝 | 影 | 札 | 記 |

　　很多時候我們會有個迷思，別人的世界看起來總是比自己的美。但是你可能不知道，你看見的並不是一個事實，而是一個解釋，因為不太可能天天天氣都是那麼好，也不是天天都有令人衝動的靈感可以拍攝，更不會天天在街上閒逛，去尋找一種感覺。有時天晴、有時陰雨，反反覆覆練習，終究還是會找到某種利於自己與相機的元素。

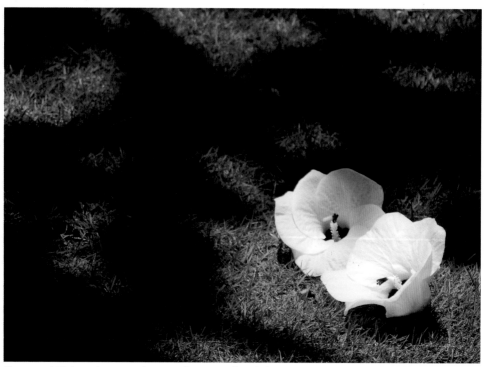

❶ ▶ WAB 自動 | F5 | 1/640s | 69mm | ISO100 | 順光 | 2012.6.17 11：29AM

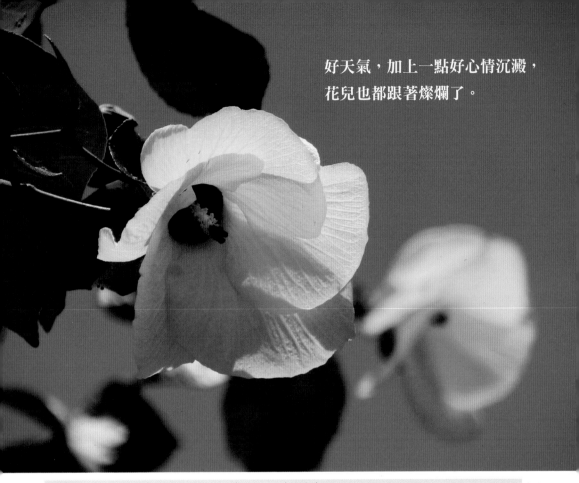

好天氣，加上一點好心情沉澱，
花兒也都跟著燦爛了。

| ▶ WAB 自動 | F4.5 | 1/125s | 78mm | ISO125 | 順光 | 2011.5.21 1：07PM |

| 拍攝時間：6月。 | 賞花期間：全年。 | 拍攝地點：雲林縣四湖。 |

1. 花朵殞落，偶爾也可以自己創造
一下景致，但一定要擺對地方。

2. 偶爾可以遇見手能觸及的花朵，
別放棄這一窺花房的好機會。

❷ ▶ WAB 自動 | F4.5 | 1/2000s | 10mm |
ISO100 | 曝光偏差 -3 | 順光 | 2011.7.31 11：29AM

黃槿

科名：錦葵科 Malvaceae

學名：*Hibiscus tiliaceus* L.

別名：河麻、粿仔花、粿葉樹、鹽水面頭果。

原產地：泛熱帶地區。

分布地：臺灣全島海濱地區，平野地區皆有分布。

## 黃槿和女孩

　　「單純」的海濱地區，人煙稀少，日正當中，偌大的道路，挨在樹下的小狗正瞇著眼吐著熱氣，陰陰慘慘名符其實的「黑森林」（木麻黃）就在眼前，廣闊的防風林下事實上植物是相當貧乏的，幾棵枝梢黃花搖曳的「黃槿」，恰好壓制了陰慘的黑森林，彷彿身穿黃裙般地漫舞於藍天之中，你認識了一個叫黃槿的小女孩，那時她才五歲，現在應該十二歲了吧……。如果說植物可以這樣輕易讓人想起一個人，而每個人都有一個屬於大自然的名字，那該多好。你還記得，淡水有個賣花的女孩，牽著一台白色的腳踏車，就在黃槿樹下賣她親手製作的小花束，一直到現在。

## 常見海濱植物

　　黃槿大概是海邊長大的人最熟悉的物種，過去物資缺乏的年代，鄉間婦女常利用黃槿的葉片來當作「粿墊」，因而使得蒸出來的粿具有一股特別的香味，所以才會有「粿葉樹」這個名字。夏季時，大型潔淨的葉片生長茂密，覆蓋出一片陰涼，雖然沒有「橫天蓋地一千畝」的氣勢，倒也常見到汗流浹背的農夫或是漁民喜歡坐在黃槿樹下下棋談天或是泡一壺茶，更由於黃槿的樹幹多彎曲，且在最低的地方就會有分枝，因此常招來小孩爭相攀爬，所以也常成為人們的集會地。

　　黃槿泛布於熱帶地區，在臺灣海濱常可見到形成「風剪」低矮的樹叢，這些低矮的樹叢並非灌木，而是高大的喬木，夏季開著一朵朵的黃花，是它盛裝的開始，潔亮的心狀葉叢中襯托出鮮黃的舞者，而大型的黃色花朵往往也會吸引蝴蝶以及甲蟲前來，因此可以看見許多小孩會為了捉金龜子而來到黃槿的樹

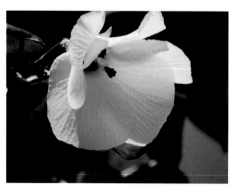

❸▶ WAB 自動｜F5.6｜1/800s｜143mm｜ISO100｜順光｜2012.6.17 11：31AM

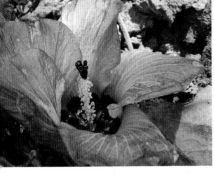

3. 好像也沒能改變什麼似的，唯一可以掌握的大概是那花瓣的紋路。

4. 午後，一地花朵已經變了色，不再是黃裳樣，多了另一種美。

5. 有些花可以晚一點拍，唯獨黃槿一定要在清晨拍，過了中午以後，花就不美了。

下。舊時，小孩子玩的扮家家酒，黃槿的花朵是不可多得的好材料，鐘形的黃花，暗紅色的花心，揉搓後可成為指甲油。秋季，花朵化為闊卵形的蒴果，種子成熟後逐隨風飄散，並前往下一處的海濱地區。

黃槿花大而豔麗，花期長且枝葉茂盛，是優良的觀賞樹種，在臺灣常見於觀賞樹、行道樹及遮蔭樹種，也常栽植於海邊，具有防風、定砂的功能，木材質輕且富彈性，可做家具及各種器具或當薪材使用。此外，意想不到的是，以往我們認為纖維多為來自於瓊麻，事實上，黃槿樹皮的纖維也可製作為繩索，相較於陰慘的黑森林，黃槿可說是兼具了觀賞與實用的價值呢！

# 洋玉蘭
## 花開似荷又似蓮

| 攝 | 影 | 札 | 記 |

拍攝植物，有時候真的不用想太多，畢竟花朵帶來的感覺或許除了美以外還有「好看」可以來形容，大多數人喜歡在畫面中看到現實生活中也能看到的事物，這種喜好很自然，因為我們天生就喜歡美的東西。的確是如此，任何想要創造美或呈現美的人，都必須要了解背後的原因是什麼，每當自己在追求完美的時候，心中一定抱持著一種想法，就是拍出來的時候看的人也會喜歡。您們會喜歡嗎？一直反覆地問，直到您喜歡為止。

1. 長焦段在陰天的運用，很容易產生躁點過大，儘管在清晨也會有這樣的結果。

2. 穩定性不足，沒有三腳架協助，緊緊夾住雙臂，也能夠增加其穩定性。

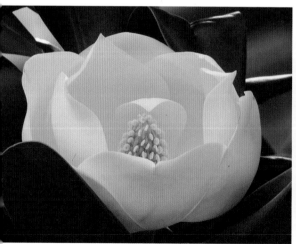

❶ ▶ WAB 自動 ｜ F4.5 ｜ 1/200s ｜ 78mm ｜
ISO100 ｜ 順光 ｜ 2010.6.7 8：55AM

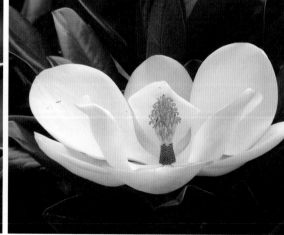

❷ ▶ WAB 自動 ｜ F4.5 ｜ 1/400s ｜ 78mm ｜
ISO100 ｜ 順光 ｜ 2010.6.7 8：48AM

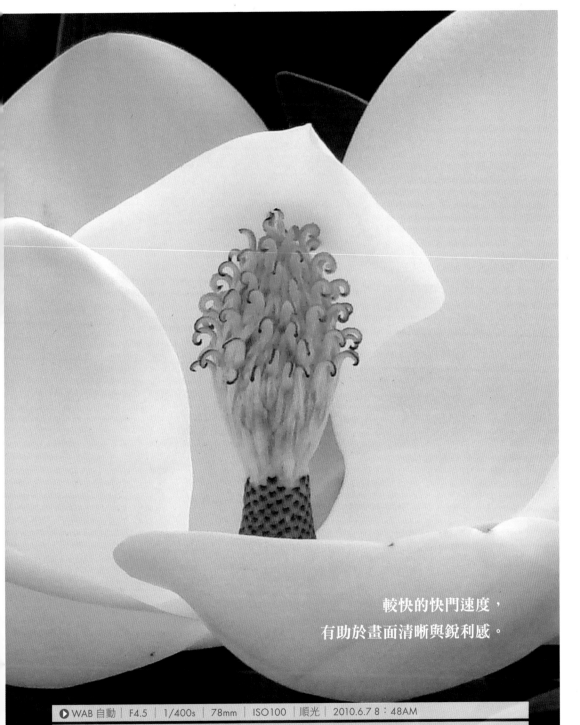

較快的快門速度，
有助於畫面清晰與銳利感。

▶ WAB 自動 ｜ F4.5 ｜ 1/400s ｜ 78mm ｜ ISO100 ｜ 順光 ｜ 2010.6.7 8：48AM

拍攝時間：6 月。　｜　賞花期間：5～7 月。　｜　拍攝地點：臺中市健行路寶覺寺。

洋玉蘭

科名：木蘭科 Magnoliaceae

學名：*Magnolia grandiflora* L.

別名：荷花玉蘭、泰山木、木蓮、廣玉蘭、廣木蘭、泰山朴、大花木蘭。

原產地：北美洲、中國大陸長江流域以南、北京、蘭州等。

分布地：臺灣全島海拔 2,000 公尺以下普見栽培觀賞。

## 似荷又似蓮

洋玉蘭產於北美洲、中國大陸長江流域以南、北京、蘭州等地，臺灣於 1910 年引進，種名 "Grandiflora"，是「大花」的意思。洋玉蘭花大如碗，花開似荷又似蓮，因此才有「荷花玉蘭」或「木蓮」之別稱。臺灣全島海拔兩千公尺以下皆有栽培，見於行道樹以及庭院栽植觀賞。

木蘭科是現代被子植物中，較原始的類群，其木材和裸子植物一樣，不具導管。木蘭科植物為世界著名之觀賞花木，花多具有香氣，屬名 "Magnolia"

❸▶ WAB 自動 | F4.5 | 1/160s | 78mm
ISO100 | 順光 | 2010.6.7 8：44AM

為紀念一位植物學教授 Pierre magno 此科全部為木本植物，其葉大多為單葉，互生，具有托葉可包住幼芽，托葉脫落以後，常在莖上留下環形托葉痕。花單一，花被片 3 枚一輪，排列成數輪，無法區分花萼與花瓣，雄蕊與雌蕊多枚，呈螺旋狀排列，果成熟後會從背軸開裂（蓇葖果），種子大多具假種皮。

## 古籍中的記載

《廣羣芳譜》載：「木蘭，一名木蓮，一名黃心，一名林蘭，一名杜蘭，其香如蘭，其花如蓮，其心黃色。一名廣心樹，見《白氏長慶集》。似楠，高五、六丈，枝葉扶疏，葉似菌桂，厚大無脊，有三道縱紋，皮似板桂，有縱橫紋，花似辛夷，內白外紫，四月初開，二十日即謝，不結實，亦有四季開者，又有紅、黃、白數色，其木肌理細膩，梓人所重，十一、二月採皮，陰乾，出蜀、韶、春州者各異。」《太平廣記》〈草木一・木・木蘭樹〉：「七里洲中，有魯斑刻木蘭為舟，舟至今在洲中，詩家所云木蘭舟，出於此也。木蘭洲在潯陽江中，

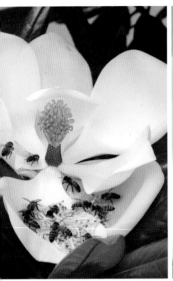

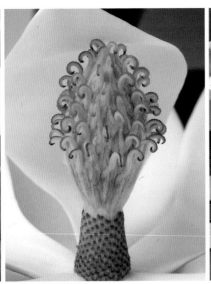

❹▶ WAB 自動 | F4 |
1/400s | 21mm |
ISO125 | 順光 |
2010.6.7 8：52AM

❺▶ WAB 自動 | F4 | 1/400s | 14mm |
ISO125 | 順光 | 2010.6.7 8：57AM

❻▶ WAB 自動 | F3.5 |
1/125s | 26mm | ISO100 |
順光 | 2010.6.7 8：47AM

多木蘭樹，吳王闔閭，植木蘭於此，用構宮殿也。」

　　木蘭樹皮辛香、花朵芬芳，是《楚辭》中的「香木」，以喻忠貞正直的人或事。如〈離騷〉「朝搴阰之木蘭」和「朝飲木蘭之墜露」等。「香木」類植物在生活中常見如玉蘭花、含笑花、烏心石皆為其中成員，這類香木常被用來比喻忠貞與正直，因此也常見栽植於廟宇以及禪寺中。

　　古時所稱的「木蘭」的植物可能有許多種，以現代植物分類觀點來看，應泛指木蘭科（Magnoliaceae）木蘭屬（*Magnolia*）和木蓮屬（Manglietia）的多種植物。從記載中提到的「木蘭」，均與「魯班刻木蘭舟」的傳說有關。亦即「木蘭」應為「木高數丈」且「可以為舟」的喬木。其材質優良均可供製舟、家具及其他木製品之用，與古籍中言及之「木蘭」植物最為接近。

3. 厚重黑壓壓的雲層，是個不佳時機，但是偶爾也要給自己挑戰一下。

4. 陰天對白色反應其實是很足夠的，因為它同等於另一種光源。

5. 利用花朵本身的亮度，也能夠讓特寫完美地呈現。

6. 場景的運用與搭配，巧妙詮釋植物莊嚴的一面。

# 水筆仔
## 點點白色繁星

| 攝 | 影 | 札 | 記 |

　　酷熱的天氣，大多數的植物花期已經過去，就算是屬於夏季的花朵也多已顯得病懨懨的模樣，但這時的紅樹林卻生機蓬勃著，好像讓人有種回到春天的感覺。只不過天氣真的令人揮汗如雨，多多補充水分，做好防曬準備，才不至於旅行結束之後，變成一個「原子小金剛」──腿黑一截、手黑一截，你應該不會想變成這副模樣吧！

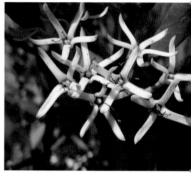

❷ ▶ WAB 自動 | F3.5 | 1/1250s | 10mm | ISO100 | 順光 | 2012.7.19 11：59AM

❶ ▶ WAB 自動 | F5 | 1/400s | 40mm | ISO100 | 順光 | 2012.7.19 12：07PM

**1.** 淡淺且大量無生氣的背景，突顯被攝主體綠意盎然。

**2.** 不一定要拍花，失去花朵的花萼，也別有一番精緻。

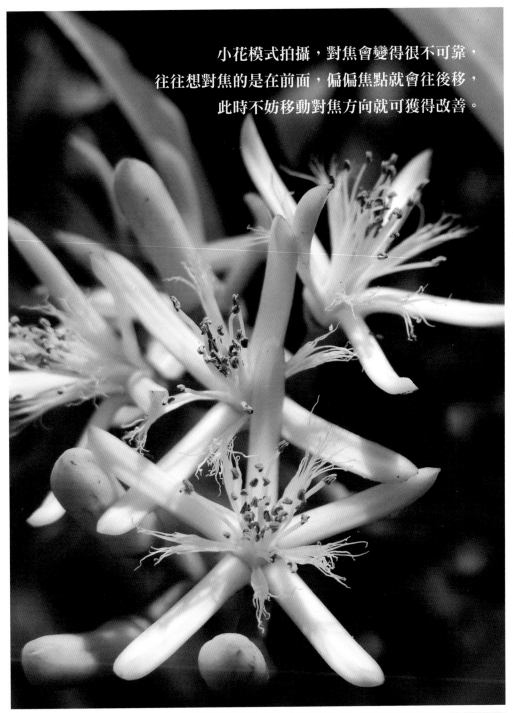

小花模式拍攝，對焦會變得很不可靠，
往往想對焦的是在前面，偏偏焦點就會往後移，
此時不妨移動對焦方向就可獲得改善。

▶ WAB 自動 | F3.5 | 1/1600s | 10mm | ISO100 | 順光 | 2012.7.19 12:00PM

拍攝時間：8月。 | 賞花期間：6～8月。 | 拍攝地點：臺南四草。

花｜草｜講｜堂

水筆仔

科名：紅樹科 Rhizophoraceae

學名：*Kandelia obovate* Sheue, Liu & Yong

別名：水筆、茄藤樹、秋茄樹、紅海茄苳。

原產地：臺灣。

分布地：臺灣僅分布於臺北淡水河口、桃竹苗、彰嘉南、高雄沿海。

## 全球最大純林

「大暑大暑，熱死老鼠。」朋友最喜歡說這句話，來比喻大暑的酷熱。不過在臺灣，嚇人的酷暑還有「立秋」。字面上的意思，被解釋成秋天的開始，古人說從這天起暑氣漸消，早晚變得涼爽，但事實上還是相當炎熱。走進臺南四草，穿著涼鞋、短褲、遮陽帽，一副休閒樣，望著全臺灣最老的紅樹林壯麗景致，當然也不能忘記拜訪由紅樹林組成的樹種──「水筆仔」。

水筆仔因胎生苗像是懸掛的筆而得名，此外，有的胎生苗成熟時會呈現紅褐色，遠遠去望就像似茄子般，因此又被稱為「秋茄」。水筆仔分布最廣之地莫過於臺北淡水附近的紅樹林，面積達七十七公頃，是全世界最大的純林，在國際上備受矚目。

過去，水筆仔被認為廣泛地分布於印度、馬來西亞、臺灣、中國沿海以及日本。但近年來，根據學者研究的發現，分布在東南亞及印度的水筆仔與分布在臺灣、日本及中國南部者有明顯的遺傳分化。由於臺灣的水筆仔在外表、內部構造甚而生態習性上，與印度及馬來西亞的水筆仔差異很大，明顯屬於不同的兩個「種」。因此，學者依此更正了臺灣水筆仔的學名。

## 四季生活史

新竹以北紅樹林的主角──水筆仔，密集地生長在河口濕地，隨著四季的更迭，變換著一幕幕精彩的生活史。六月初夏來臨時，開著一朵朵潔淨的白色星狀花，彷彿點點繁星般襯托著綠葉，絲狀的花瓣飄著淡雅的芳香，讓人瞬間在這悶熱的季節得到一股舒緩的氣息。數週以後，花朵逐漸謝了，就會開始長出圓錐形的果實。秋季時，胎生苗的胚根自果實中發芽迸出，逐漸生長茁壯，應驗了秋收的季節。過了不多久走入冬天以後，一根根成熟胎生苗掛滿枝頭的豐盛景象替代了繁星點點的景致。翌年的春季，胎生苗隨著暖暖的春風擺盪而脫落，有的胎生苗會生長在母株身旁，插入軟泥中生根長葉，有些胎生苗則隨著

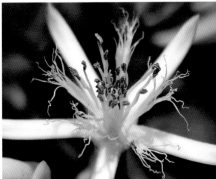

❹▶ WAB 自動 | F3.5 | 1/1250s
| 10mm | ISO100 | 順光 |
2012.7.19 11：59AM

❸▶ WAB 自動 | F4 | 1/500s | 10mm |
ISO100 | 順光 | 2012.7.19 11：57AM

❺▶ WAB 自動 | F5.6 | 1/640s |
78mm | ISO100 | 順光 |
2011.8.17 10：14AM

潮流成為他鄉的新住民，胎生苗落盡後，母樹重新長出新的花苞，展開另一次新的季節更替循環。

　　臺灣擁有美麗的海岸線綿延達七百公里之長，海洋是福爾摩沙最珍貴的資產之一。水筆仔是河口生態系中重要的生產者，不但提供魚、蝦、貝、螺、蟹、鳥類等動物棲息的環境。更具有減少土壤鹽分、防止土壤流失等功能，為海灣、河口之造林主要樹種。

**3.** 置頂的陽光，明暗度分明，最能表現它的型態。

**4.** 特寫，如果相機無法達到這樣的效果，就將相機解析度調大，裁切後仍能保有花朵的細緻感。

**5.** 構圖，沒有一定的標準，但一定要具有美感，就算拍不好也能彌補。

# 紫薇
## 隨風輕舞爛漫可愛

| 攝 | 影 | 札 | 記 |

　拍照的時候，有時很隨興，有時卻戰戰兢兢，更多的時候其實是什麼也沒想，就拍照囉，拍不好大不了就重來，很難說每個人走到花的面前都能夠明白，但不明白其實也沒關係，拍出有個性的相片才是真的，就像紫薇花色各有各的個性，選擇搭配不同的背景就能讓它更為出色了。

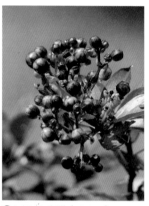

❷▶ WAB 自動｜F5.6｜
1/400s｜144mm｜ISO100｜
順光｜2012.7.2 9：15AM

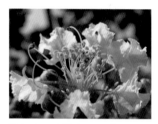

❸▶ WAB 自動｜F3.5｜
1/2000s｜5mm｜ISO100｜
順光｜2008.5.27 9：12AM

1. 斜上拍的角度，最好是讓花朵有破框而出的感覺。

2. 後面的草皮是提供景深的幕後功臣，攝影最重要的是那一顆腦袋在想什麼。

3. 小公園最多的就是人工景物，電線桿、五線譜、路燈，能避掉就避掉，畫面也就越乾淨。

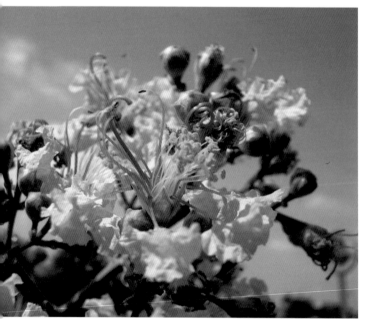

❶▶ WAB 自動｜F5.6｜1/800s｜9mm｜ISO100｜順光｜
2008.5.27 9：15AM

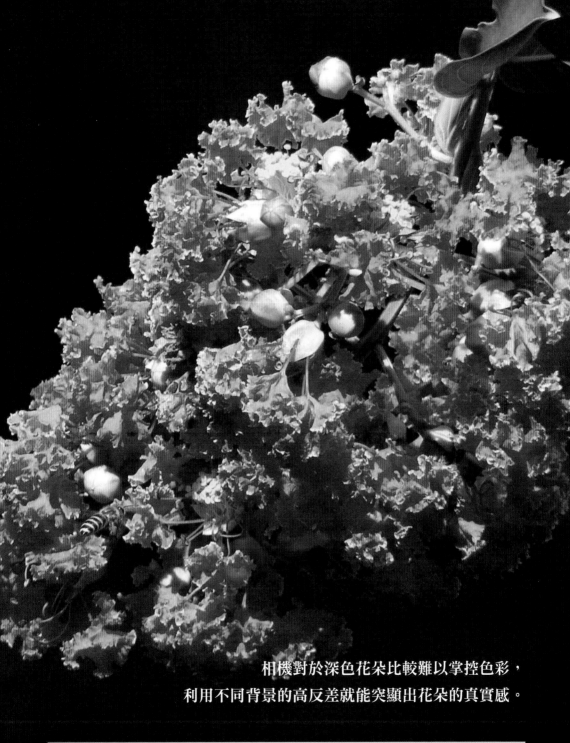

相機對於深色花朵比較難以掌控色彩，
利用不同背景的高反差就能突顯出花朵的真實感。

| ▶ WAB 自動 | F5.6 | 1/640s | 144mm | ISO100 | 半逆光 | 曝光偏差 -3 | 2012.7.2 9:16AM |

| 拍攝時間：7 月。 | 賞花期間：4～9 月。 | 拍攝地點：臺中市景賢生態公園。 |

## 花 草 講 堂

紫薇

科名：千屈菜科 Lythraceae

學名：*Lagerstroemia indica* L.

別名：百日紅、滿堂紅、怕癢花、癢癢花、猴朗達樹、紫荊花、猿滑樹。

原產地：東南亞熱帶地區。

分布地：臺灣普見於栽植為綠化觀賞樹種。

### 隨風起舞

紫薇樹身光滑，花朵嬌小細緻，用手揉擦樹身，樹頂便會顫動，因此又名怕癢花、癢癢花，若微風一起枝葉也會隨著風兒飄搖。古時人們對於紫薇評價甚高，《廣群芳譜》記載：「一枝數穎，一穎數花，每微風至，妖嬌顫動，舞燕驚鴻，未足為喻。」唐朝時期多植此花，取其耐久，且爛漫可愛。紫薇產東南亞直至大洋洲，而以中國為其分布中心和栽培中心。栽培歷史相當悠久，最早記載紫薇的書是東晉時期王嘉所著的《拾遺記》，書中記載一千六百年前已經開始廣泛種植紫薇。唐開元元年，紫薇成了中書令和中書侍郎的代名詞，廣泛栽植于皇宮、官邸。

### 品系繁多

紫薇為著名的觀賞名木，臺灣於一七○○年引進後，廣泛栽植於庭院、花園、公園綠化等。紫薇可分為四品系、九類、五十多個品種，並依照花色區分為四類，開白花者稱為白薇；紅花者稱為紅薇；紫花者稱為紫薇；花色紫中帶藍者則稱為翠薇。農曆四月起由南至北開始開花，開謝接續，花期可延長至九月，由於花期甚長，也俗稱為「百日紅」。

### 同名含意

除植物名以外，「紫薇」這一名詞另有三種含意。一為星座名，在北斗之北，相傳為天帝的住所，二為皇帝所住的都城，三為唐朝官制名。由於唐朝中書省多種植紫薇花，因此中書省也稱之為紫微省，岑參〈寄左省杜拾遺〉：「聯步趨丹陛，分曹限紫微，曉隨天丈入，暮惹御香歸。白髮悲花落，青雲羨鳥飛，聖朝無闕事，自覺諫書稀。」可茲佐證。

❹ ▶ WAB 自動｜F5.6｜1/400s｜126mm｜ISO100｜順光｜2012.7.2 9：16AM

## 辨識特徵

紫薇花色鮮豔美麗，為庭園中夏、秋季花期較長的觀賞植物，其木材堅硬、耐腐，亦可製作農具、家俱、建築、橋樑、和鐵路枕木等用途，同時也具有藥理作用。在臺灣，紫薇與九芎植株型態相當類似，現正任職於陽明山志工的前輩說：「紫花白花並排站，方便觀賞比比看，葉片形狀像九芎，葉柄差異看長短。」也道出了紫薇與九芎兩種植物不同的特性。

**4.** 景深的深淺，決定於被攝體的距離，草皮離越遠景深相對就越深。

**5.** 斜切的角度，有天空白雲，有軟軟光線，讓整體看起來更為柔軟。

⑤ ▶ WAB 光圈 | F4 | 1/1000s | 5mm | ISO100 | 順光 | 2010.7.26 8：17AM

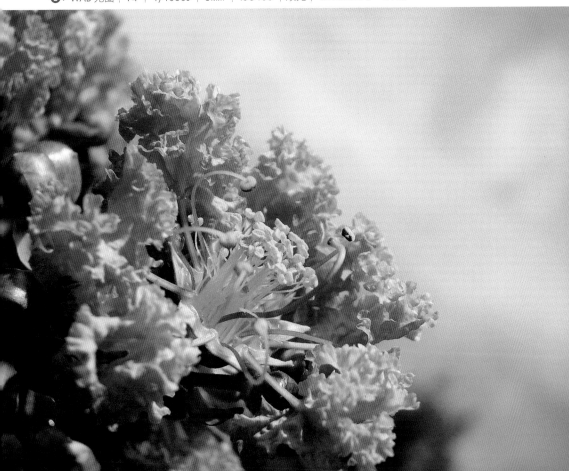

# 臺灣鬼督郵
## 在山林中獨舞

|攝|影|札|記|

在對的時間，做對的事情。但對攝影來說，做對的事也許還不夠，因為真的還要做對「時間」才行。不好的天氣我們把它當作是一種挑戰，但更多的時候不妨靜靜等待著光線移動，在時間尚未走到花面前時，透過光線變化的幾十分鐘，就能與時間達到某種契合。

1. 在林蔭下，等待並掌握光線移動的瞬間，就能拍出色彩飽滿的影像。

2. 利用曝光偏差來減緩白色花朵的過度表達能力，有助於將花朵細微特徵表現出來。

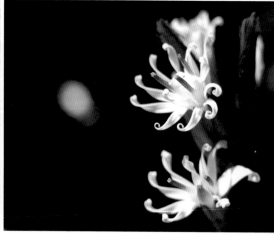

❶ ▶ WAB 自動 ｜ F4.5 ｜ 1/800s ｜ 21.98mm ｜
ISO100 ｜ 順光 ｜ 曝光偏差 -3 ｜ 2013.3.8 2:02PM

❷ ▶ WAB 自動 ｜ F3.5 ｜ 1/640s ｜ 9.18mm ｜
ISO100 ｜ 順光 ｜ 曝光偏差 -7 ｜ 2013.3.8 2:02PM

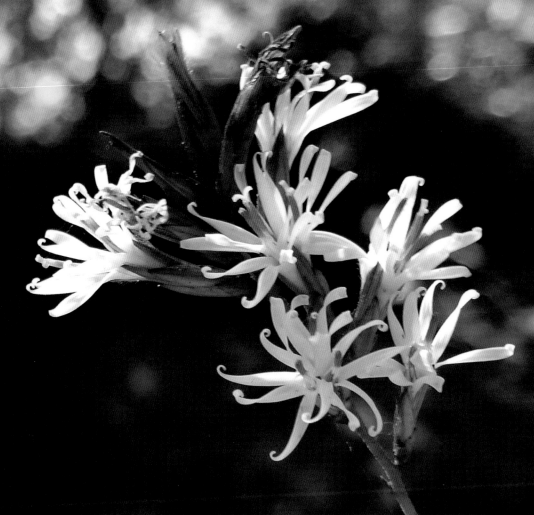

焦距雖然短，但因為與背景距離夠遠，
也能拍出光線穿透的另一種味道。

▶ WAB 自動 │ F3.2 │ 1/125s │ 5.91mm │ ISO100 │ 順光 │ 曝光偏差 -3 │ 2013.3.8 1:59PM

拍攝時間：7 月。 │ 賞花期間：5～7 月。 │ 拍攝地點：大雪山稍來山步道。

| 花 草 講 堂 | |
|---|---|
| 臺灣鬼督郵 | 科名：菊科 Asteraceae |
| | 學名：*Ainsliaea reflexa* Merr. |
| | 別名：長柄兔兒風。 |
| | 原產地：臺灣、中國大陸廣東、雲南、印尼、越南南部、菲律賓。 |
| | 分布地：臺灣海拔 1700～3400 公尺高山冷杉林下或林緣空曠處。 |

## 於旅途中相識

　　總有一天「我們」會再相見的，於是預約旅行的念頭又悄悄的成形了，常常不是很確定，究竟每一段旅途，是從那裡時候開始的，只是讓自己保持一種，隨時準備上路的心情，在生活中旅行，也試著讓旅行成為生活的一部分，儘管只是在臺灣這塊蕞爾小島的土地上。既然往往不能預期旅途是如何開始的，而前方也不知道會發生什麼事，偶爾放縱自己，拋開猶豫以及恐懼，只要踏上旅程，就可以從中學習到自己的生活方式。回到山上，就像是回到自己家一樣，那樣輕鬆，那樣自在，然後探望那些睽違已久的朋友，不記得「鬼督郵」是在哪相識的，只知道它很難讓人與植物聯想在一起。

## 訛傳的名字

　　鬼督郵又名「兔兒風」，概因其葉形似兔耳得之。而鬼督郵之名則據明代李時珍釋曰：「此草獨莖而葉攢其端，無風自動，故曰鬼獨搖草，後人訛為鬼督郵爾。因其專主鬼病，猶司鬼之督郵也。

古者傳舍有督郵之官主之。徐長卿、赤箭皆治鬼病，故並有鬼督郵之名，名同而物異」。由此而知，鬼督郵之名為鬼獨搖草之訛誤，且自古即作藥用，主要用治無名傳染疾病（俗稱鬼病）。

　　鬼督郵為帚菊木族（Mutisieae）家族，此屬全世界約有四十九種和十九變種，分布於阿富汗至日本之間的溫帶森林，從喜馬拉雅山到日本和朝鮮半島的廊道區域裡，並且貫穿西南到東南中國、臺灣以及琉球群島等地。

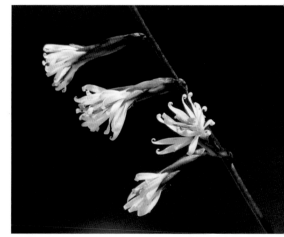

❸▶WAB 自動 ｜ F5.6 ｜ 1/250s ｜ 144mm ｜
ISO200 ｜順光 ｜曝光偏差 -7 ｜ 2013.3.8 1:48PM

以「臺灣」命名為首的鬼督郵，最早由日人川上瀧彌與森丑之助於一九〇六年在南投縣霧社山區採獲，後由早田文藏氏於一九〇八年發表為臺灣的新紀錄種。主要分於中高海拔山區，喜性陰涼之處，垂直分布於一千七百公尺至三千四百公尺，常見於臺灣冷杉林下或林緣空曠處。

## 不一樣的菊科

臺灣鬼督郵為菊科植物，印象中菊科植物應該有非常明顯的管狀花，但是在它身上你會發現有那麼些許的不同，其實那只是在認知上的「領域」超過自己的想像而已，臺灣鬼督郵花朵相當細小（花徑約 1.5 公分），單一頭花具有三朵舌狀花，而舌狀花單側會有五個深裂處，中央三枚略為紫色的為管狀花，為白色花冠增添了不少迷人風采。

「無風自動，似鬼獨搖草」，走進高山山林裡若遇見它時，心裡可得千萬有心理準備，別被這種植物莫名其妙的飄舞起來給嚇到了，總的來說尊敬自然，不管遇見什麼樣的植物都會是一種很特別的際遇。

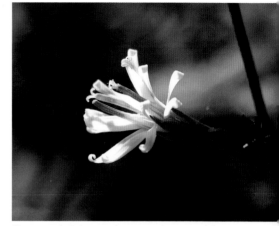

❹▶ WAB 自動 | F3.5 | 1/640s | 9.39mm | ISO100 | 順光 | 曝光偏差 -3 | 2013.3.8 2:07PM

❺▶ WAB 自動 | F5.6 | 1/250s | 144mm | ISO160 | 半逆光 | 曝光偏差 -7 | 2013.3.8 150PM

**3.** 為獲得景深，長焦段、曝光偏差及稍微拉高的 ISO 質，能夠輕易獲得景深，缺點是躁點會增加。

**4.** 背景的色彩利用，能讓白色花朵更凸顯出其紋路及張力。

**5.** 45 度角模式構圖，為表達其植物開花特性，同時也讓整個畫面較為飽滿。

# 野薑花

## 翩翩飛舞白蝴蝶

| 攝 | 影 | 札 | 記 |

　攝影也是一門「創作」，要有創新，同樣一件事，大家都在拍，你就一定要多動腦筋去想，怎樣才能拍出與別人不同的作品。面對於這種擬真般的白色蝴蝶，不論是哪種攝影範疇，你只要保有自己的風格與精髓，不必太在意別人看法，而這種風格與精髓就是你自己作品的一種靈魂。

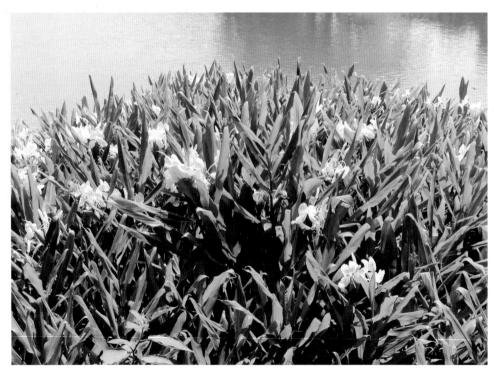

❶ ▶ WAB 自動 │ F4 │ 1/640s │ 10mm │ ISO100 │ 順光 │ 2012.7.2 1：29PM

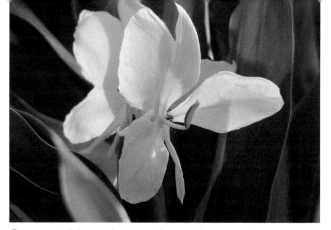

1. 多了解植物生長環境，就很容易遇見自己想要遇見的花朵。

2. 夏天光線強，清晨拍攝有助於軟化光線的效果，逆光更有味道。

❷ ▶ WAB 自動 | F4.5 | 1/320s | 78mm | ISO100 | SO 逆光 | 2009.7.25 10:50AM

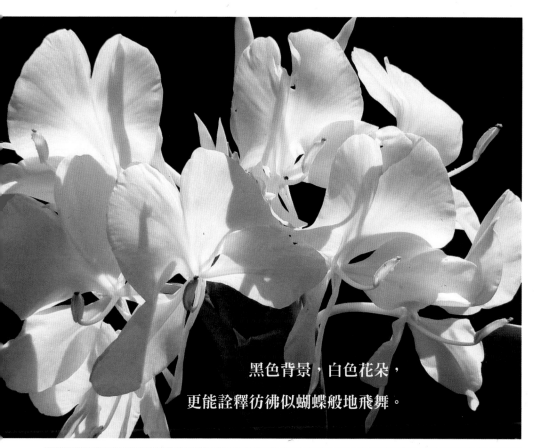

黑色背景，白色花朵，

更能詮釋彷彿似蝴蝶般地飛舞。

▶ WAB 自動 | F5.6 | 1/800s | 78mm | ISO100 | 逆光 | 2012.7.18 9：14AM

| 拍攝時間：7 月。 | 賞花期間：5～11 月。 | 拍攝地點：屏東縣牡丹鄉。 |

## 花 | 草 | 講 | 堂

野薑花

科名：薑科 Zingiberaceae

學名：*Hedychium coronarium* Koenig.

別名：穗花山奈、山奈、蝴蝶薑、蝴蝶花、薑蘭、縮砂蔤、立荵、白果草。

原產地：印度、馬來西亞、喜馬拉雅山。

分布地：臺灣普遍生長於低海拔潮濕地，偶見人工栽培。

### 在那哭泣湖畔

沿著蜿蜒的南迴公路進入屏東與臺東交界處，看見壽卡驛站，然後右轉一九九縣道一路往前，幾隻大冠鷲盤旋在天空上，懸崖峭壁，海洋的風，帶領著牠們翱翔於此。過不久之後，哭泣湖映入眼簾，這裡是屏東牡丹水庫的源頭，原本東源村的排灣先民住在枋山溪上游，在日據時代頭目們想為族人尋覓更好的生活環境，而翻山越嶺來到此，在公路未完全開通時，當微風吹拂過湖畔時，加上野薑花的香味，你想著這景致，任何人都不禁為這片如詩如畫的美景所感動。

❸▶WAB 自動 ｜ F5 ｜ 1/320s ｜ 78mm
｜ ISO100 ｜ 順光 ｜ 2010.12.19 11：16AM

傳說，排灣語中的「哭泣」，就是水流匯集的地方，之於族人，那年的翻山越嶺，之於後代子孫，面臨著轉型，相對於臺灣許多深山湖泊而言，哭泣湖在主人家與排灣禁地的最後一道界線保護下，仍舊維持著它的美。也許，假日的村子裡偶爾也會失去寧靜，但帶領遊客的主人家對於生態的保護，與對傳統禁忌的敬畏等，彷彿手裡持著野薑花枝條，口中唸唸有詞，敬畏的心也凍結在這咒語下。

### 別名穗花山奈

你應該很少聽到「穗花山奈」這樣的名字，一個很東洋的美麗名字，卻非來自於日本，而是來自於印度及馬來西亞。若說到「野薑花」它可說是家喻戶曉無人不知的一種常見植物，野薑花之名來自於植株地下莖狀似薑而有所稱呼。初夏到晚秋是穗花山奈盛開的季節，長在清澈的水流下陪伴著，讓人見了它都忘了暑意。地下莖成塊狀、肥厚多汁，似薑且具有芳香，早年農業社會時代會以它的地下莖充當薑的替代品。

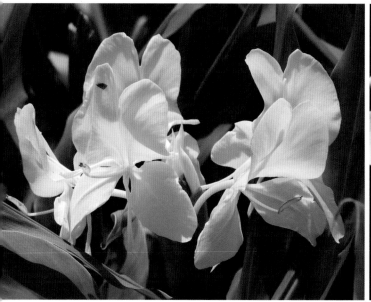

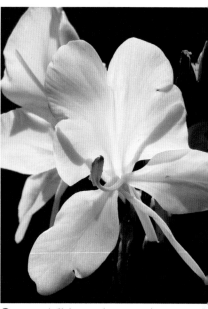

❹▸ WAB 自動｜F4.5｜1/250s｜78mm｜ISO100｜
逆光｜2009.7.25 10:51AM

❺▸ WAB 自動｜F5.6｜1/800s｜
78mm｜ISO100｜逆光｜
2012.7.18 9：15AM

　　野薑花在臺灣，普遍生長於低海拔潮濕地或溪邊，
花期長，白色的花朵與綠色的長條形葉片，在山區或
是田野溪邊總是特別顯眼，香氣濃郁撲鼻，盛開時就
像是一隻隻的白蝴蝶似的，密集簇生於植株上，所以
也被稱為「蝴蝶薑」。更特別的是，花朵的構造與人
們的認知上是有點距離的，我們看見兩側展開的「花
瓣」，還有中間寬大、二裂的「唇瓣」，事實上都是
由雄蕊退化而成；至於那唯一一枚有生殖能力的雄蕊，
則與柱頭合生，是不是很特別呢！

　　野薑花的花可當切花花材，但你可能不知道，裹上
麵衣後的花朵可做成天婦羅，也可以炒肉絲或是煮成
湯品，甚至放幾瓣的花瓣在電鍋裡，都能使飯粒產生
香氣，將花曬乾後沖泡開水飲用，又別有一番滋味。
野薑花雖然花朵開得很多，卻不擅結果，若能在一整
排群落當中發現蒴果中幾顆紅色成熟的種子，還真的
是一種得來不易的幸福，一顆來自於牡丹鄉的「幸福
小菓子」。

3. 傳說能夠遇見它的果實，
那個人就會很幸福，千萬別
忘了去找尋唷。

4. 因生長習性關係，背景
相較下複雜許多，選擇光的
角度，就變得很重要。

5. 分清楚誰是花萼，誰是
花瓣了嗎？有點像是大家來
找碴。

# 無葉檉柳
## 碧綠風車守護沿海

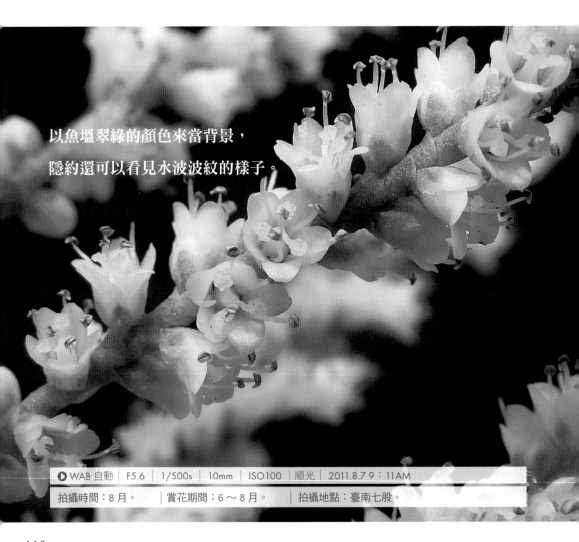

以魚塭翠綠的顏色來當背景，
隱約還可以看見水波波紋的樣子。

▶ WAB 自動 │ F5.6 │ 1/500s │ 10mm │ ISO100 │ 順光 │ 2011.8.7 9：11AM

拍攝時間：8月。　│　賞花期間：6～8月。　│　拍攝地點：臺南七股。

❶ ▶ WAB 自動 | F4 | 1/250s |
17mm | ISO100 | 逆光 |
2011.8.6 1：11PM

**1.** 逆光讓被攝體陰影更明顯，乍
看下很雜亂，卻也絲絲分明。

**2.** 風，大概是此時唯一的干擾，
只有耐心等待，畫面才會落在井
字框裡。

| 攝 | 影 | 札 | 記 |

　臺灣先民煮海水為鹽，這裡就是靠海的七股，豔陽高照，海風強勁地滑過臉龐，你不是正閃躲著太陽，就是拉緊著帽子。面對海風不間斷地吹拂，有時候也考驗一個人的耐心。無葉檉柳的花在現實生活中比起畫面來看，事實上小得多了。偏偏這種植物就是喜歡在這種環境下生長，幾分鐘的停留就足以讓人汗流浹背。儘管這種花並不怕熱情的陽光，倘若時間允許還是建議在清晨會比較舒服一點，畢竟清晨開的花也最美麗。

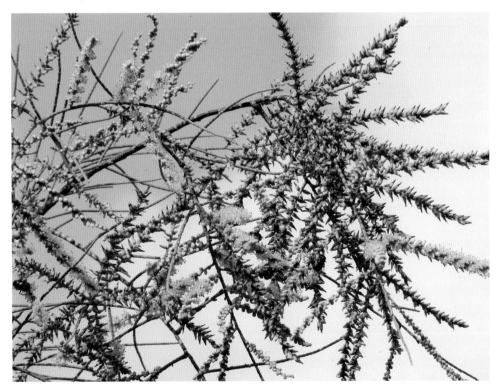

❷ ▶ WAB 自動 | F5.6 | 1/1000s | 68mm | ISO100 | 順光 | 2011.8.7 9：09AM

| 花 草 講 堂 | |
|---|---|
| 無葉檉柳 | 科名：檉柳科 Tamaricaceae |
| | 學名：*Tamarix aphylla*（L.）Karst. |
| | 別名：檉柳、西河柳、觀音柳、亞洲檉柳 |
| | 原產地：北非、東非、亞洲的巴基斯坦、阿富汗等。 |
| | 分布地：臺灣常見於海濱防風樹林。 |

## 碧綠色的風車

記憶中的色彩是無法海蝕的，那水汪汪的鹽田，映照著八月的豔陽天，那清清淺淺的水紋，凝聚著眼眸及心跳，在鹽田上空飛翔呼叫的白翎鷥，似乎要與那八月的豔陽相對抗。白色的羽毛拍打著大氣，嘴邊吟唱著鄉土的旋律，那時，風微微地吹著鹽田，彷彿像個守護神，綠色的風車，在風中伊喔唱著如歌的行板，蒼綠的無葉檉柳輕聲細語地訴說著，白晝的煙火已經點燃。

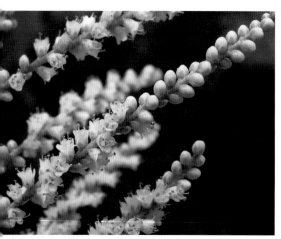

❸▶WAB 自動｜F5.6｜1/500s｜10mm｜
ISO100｜順光｜2011.8.6 1：05PM

「檉」（音同稱）。落葉灌木，老枝紅色，葉像鱗片，花淡紅色，有時一年開花三次，結蒴果稱為「三春柳」及「紅柳」。據《爾雅翼》記載：「檉葉細如絲，婀娜可愛，天之將雨，檉先起氣以應之，故一名雨師，而字從聖。」《說文》說：是「河柳」。 又《詩疏廣要》：「檉非獨知雨，又能負霜雪，大寒不凋，有異餘柳。」又《張衡·南都賦註》：「檉似柏而香，今檉中有脂，號檉乳。」引述《康熙字典》中對於檉樹的有關記載。

## 綻放雪白煙火

無葉檉柳原產於北非、東非、亞洲的巴基斯坦及阿富汗等地，原始分布於沖積平原至沙地、鹽鹼地至鹽海灘地，在非洲地區為沙漠地帶主要的防風樹種，生長迅速，臺灣地區則多栽植於海岸地區。夏季時，隨風輕擺的枝條頂端會開出白色或淡粉紅色的花，這些花朵會組成許多穗狀花序所聚成的圓錐花序，在花序軸上，一朵朵細小的花朵呈螺旋狀排列，由下而上逐漸綻放，狀似煙火，在陽光下閃著無比的光芒。遠遠觀望的

無葉檉柳狀似常見的木麻黃，然而圓筒狀的小枝較顯得柔弱細長，雖然葉子與木麻黃一樣退化成短鞘狀，但卻僅具一小齒（木麻黃葉鞘狀多枚，輪生）。

　　就整體而言，無葉檉柳的枝條看起來較為翠綠色，木麻黃則為深綠色，不僅外觀相近似，生長習性也不遑多讓。具有耐旱、抗鹽的優勢，再加上繁殖容易且生長迅速，在臺灣南部海岸地區及離島都有無葉檉柳的防風樹林，甚而有行道樹的景觀，偶爾也被當成一種庭院觀賞樹種，不過有利也必有弊，也許是靠海居民生活帶來的漁獲，或者是魚塭長期帶來的腥味，開花時期總會吸引為數眾多的蒼蠅拜訪，這是唯一美中不足的地方吧！

❹ ▶ WAB 自動 | F5.6 | 1/500s | 10mm | ISO80 | 半逆光 | 2011.8.7 9：11AM

3. 幽暗的背景，給了一個被攝體表現的禮讚，45 度角讓畫面有延伸出去的感覺。

4. 整體來看，它是種不太有秩序的花，那就把它變成有秩序的排列。

5. 建築有稜有角，擺在左側的主角，更顯柔軟。

❺ ▶ WAB 自動 | F5.6 | 1/640s | 5mm | ISO100 | 順光 | 2011.8.7 9：02AM

# 樹葡萄
## 樹上長出甜美葡萄

| 攝 | 影 | 札 | 記 |

　幾年過去了,攝影幾乎成全民運動,面對相同的景物或主題,你拍我拍他也拍,要怎樣才能拍得與眾不同?朋友說:「你能看見他人所不能見,你的作品就會與眾不同」。就像當自己在調整翻轉鏡頭時,為了要獲取藍天的加持一樣,你只是想著,就想和別人「不一樣」,但是,「攝影眼」也不是希望它來就會來,而是需要時間和經驗慢慢養成,並隨著本身的美學涵養、見識與對事物的感觸而有所改變,真的。

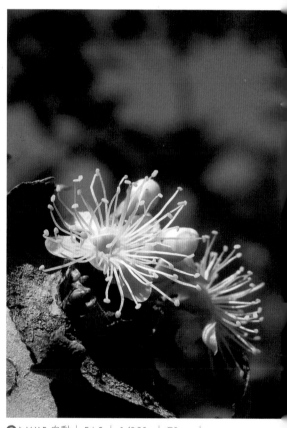

❷▶WAB 自動 ｜ F4.5 ｜ 1/250s ｜ 78mm ｜
ISO100 ｜ 逆光 ｜ 2010.7.18 8:45AM

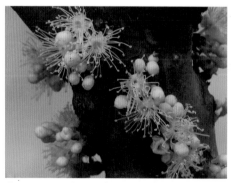

❶▶WAB 自動 ｜ F5.6 ｜ 1/250s ｜ 144mm ｜
ISO320 ｜ 順光 ｜ 曝光偏差 -7 ｜
2012.12.2 12:47PM

1. 天候不佳有天候不佳的拍法,但無論如何:都必須在相機的容許度。

2. 攝影有時並非完全依靠天分,更多時候其實只是看的比別人多一點,這樣就夠了。

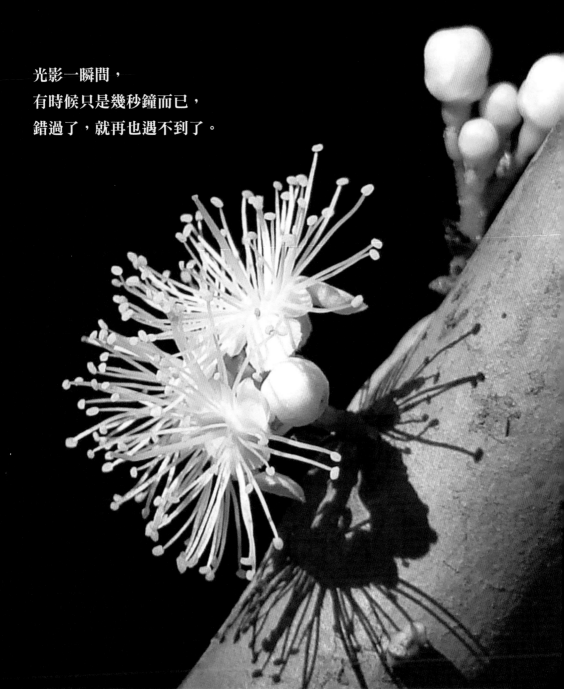

光影一瞬間，
有時候只是幾秒鐘而已，
錯過了，就再也遇不到了。

⏵ WAB 自動 │ F5 │ 1/500s │ 78mm │ ISO100 │ 順光 │ 2010.7.18 8：56AM

拍攝時間：7 月。　　│ 賞花期間：3～4 月、8～10 月。
拍攝地點：南投縣埔里鎮埔霧公路沿線居民栽植。

花 | 草 | 講 | 堂

樹葡萄

科名：桃金孃科 Myrtaceae

學名：*Myrciana cauliflora* Berg.

別名：樹葡萄、木葡萄、擬愛神木。

原產地：巴西。

分布地：臺灣主要零星栽培於中、南部。

## 樹上的葡萄

　　樹藤上長葡萄不新奇，瞧，「樹幹上長葡萄」那才真的叫人新奇呢！剛好有成熟的果實，要吃就趁現在，這一棵樹已經快兩人高了，市價行情大概近兩萬元吧，一旁的阿姨這麼說著。許多年前遇見此樹，印象中的葡萄總是成串生長，但這種俗稱葡萄的東西卻是一顆一顆長在枝幹上，果實透過食指與拇指的擠壓，果實與果皮分裂，果肉滑進嘴裡，香甜滑潤，感覺有點類似石竹，果肉多汁，且甜度與香氣十足，它唯一的缺點大概就是果肉與種子不易分離吧，不論你如何咀嚼，頑固的種子依然與果肉連在一起，究竟這種「葡萄」是什麼樣植物呢？還是來認識一下吧！

　　原名為「嘉寶果」，為常綠性的小喬木，分類上屬桃金孃科，與常見的番石榴果樹同科。屬名 "Myrciaria" 意指枝幹上開花結果，而英文名 "Jaboticaba"，在拉丁文含意中係指嘉寶果果皮很厚的特性。由於嘉寶果結果期集中，暗紫色的成熟果實好似葡萄滿掛於枝幹上，因此在國內又稱之為「樹葡萄」。

## 引進過程

　　嘉寶果總共有四個原種，原產於巴西的米納斯吉拉斯（Minas Gerais）地區，生長在湖塘岸邊，常形成灌木叢林，在當地已形成果樹產業。透過巴西土著的媒介逐步往其他地區發展，包括玻利維亞、巴拉圭、阿根廷東北部、烏拉圭以及秘魯。臺灣於一九六二年自巴西引入苗木後，一九六七年自夏威夷引進種子，一九七三年於農業試驗所嘉義分所進行實生繁殖。在臺灣的栽培地，就所

❸ ▶ WAB 自動　│ F6.3　│ 1/2000s　│ 11mm │
ISO100　│ 順光　│ 2010.6.27 1：00PM

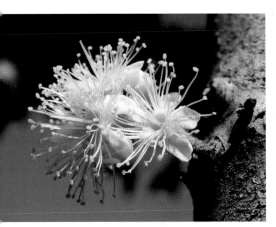

**❹** ▸ WAB 自動 | F5.6 | 1/640s | 10mm |
ISO100 | 順光 | 2010.7.18 8：52AM

知除了台一生態教育休閒農場以外，嘉義阿里山以及臺中東勢林場，是栽培最多的區域。

嘉寶果樹形優美，一年抽芽三到四次，新芽呈現赭紅色，相當適合盆景以及庭院觀景樹，分枝多，莖幹表層易剝落，有點類似水果中的「芭樂」欉，每年的三～四月以及八～十月是主要花期，花開滿樹，三到四天花隨即凋落，兩次花期、兩次的結果期（地下莖幹亦會生長）。

## 食用方法

果實可直接鮮食，同時亦可加工為水果酒、果汁、冰淇淋以及糕餅餡料等，近年來有果汁店推出樹葡萄果汁，反應還不錯呢！但由於成熟果實保存不易，因此市面上這種樹葡萄數量較少，多僅出現在私人庭院之中，寫到這裡，心中有一個疑惑，那些單植於庭院中的樹葡萄如何進行「異花授粉」呢？這好像又是另外一個課題了。

**❺** ▸ WAB 自動 | F4.5 | 1/320s | 13mm |
ISO100 | 半逆光 | 2010.6.27 11：30AM

3. 拍食物，擺盤是比拍照還重要的另一門課題。

4. 仰角拍最大的魅力在於，能把天空的藍也帶了進來。

5. 類單眼也並非全能，往下擺一點，主體增加亮度，天空就變白了，反之，往上擺一點，主體就變暗了，適度地調整相機角度吧。

# 槭葉牽牛
## 山間林野占地為王

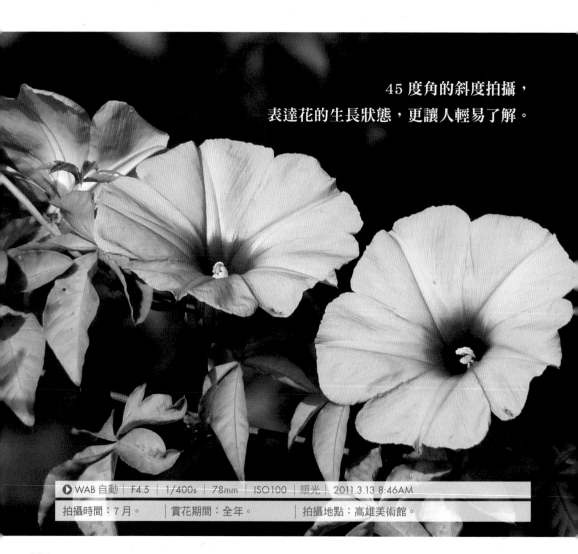

45 度角的斜度拍攝，
表達花的生長狀態，更讓人輕易了解。

▶ WAB 自動 │ F4.5 │ 1/400s │ 78mm │ ISO100 │ 順光 │ 2011.3.13 8:46AM

拍攝時間：7 月。 │ 賞花期間：全年。 │ 拍攝地點：高雄美術館。

### 攝│影│札│記

　　牽牛花比人們都還早起,想拍它們,你得跟時間來一場競賽,最好事先勘查位置,然後找個天晴的清晨,起個大早,一鼓作氣把它殘餘的美帶回家,再不然,就陪它守夜,這會是最棒的紀錄。槭葉牽牛上午十點以後花朵開始萎靡,中午過後凋萎,所以賞花也得挑對時間喔!…

**❶** ▶ WAB 光圈 │ F3.2 │ 1/200s │ 12mm │ ISO125 │ 順光 │ 2010.1.24 8:08AM

**1.** 花朵夠大,近拍也不怕,唯一要擔心的是,光線會被鏡頭遮住了。

**2.** 無技巧可言,只是很純粹地表現植物的強勢。

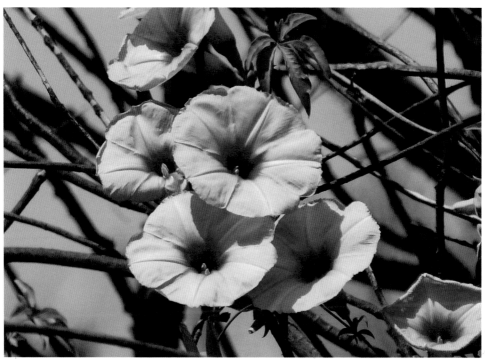

**❷** ▶ WAB 自動 │ F5.6 │ 1/800s │ 144mm │ ISO100 │ 順光 │ 2012.7.19 11:11AM

## 花 草 講 堂

**槭葉牽牛**

科名：旋花科 Convolvulaceae

學名：*Ipomoea mauritiana* Jacq.

別名：番仔藤、掌葉牽牛、五爪金龍、野牽牛、野番薯、碗公花。

原產地：北非洲、泛世界各地。

分布地：臺灣全島平地至山麓普遍見之野花，往往自成大群落。

## 名字的傳說

「長長的竹籬笆，生著一搓牽牛花，牽牛花，真笑話，它不牽牛牽喇叭，好像一支小樂隊，騎著喇叭在玩耍，可惜喇叭不夠大，吹不出滴滴答。」這是一首家喻戶曉的童謠，童謠中的歌詞也反映出牽牛花喜歡攀爬，而且合生的花形像喇叭一樣可愛。

關於牽牛花名字的由來，眾說紛紜，有人認為取藤製繩以牽牛；或是病人因此植物醫好宿疾而牽牛來謝藥；也有人認為牽牛到處蔓生亂長，雜亂的蔓藤會牽絆牛蹄而名之；另一種說法是早晨初開的牽牛恰與東方銀河岸的牽牛星（牛郎星）遙相呼應，因此稱之為牽牛花。

雖然牽牛花的故事廣傳於世，但關於槭葉牽牛的起源卻缺乏直接的證據，證實它來自於北非洲，分類上屬旋花科（Convolvulaceae）番薯屬（Ipomoea）又稱為「野番薯」、「番仔藤」，葉掌狀全裂，裂片五至七枚，亦稱「掌葉牽牛」、「五爪金龍」。

## 山間林野常見

在日本，牽牛花統稱為「朝顏」，在臺灣，大多數物種的牽牛花多被賦予

❸▶ WAB 自動 │ F4.5 │ 1/500s │ 78mm │
ISO100 │ 順光 │ 2011.3.13 8：42AM

❹▶ WAB 自動 │ F5.6 │ 1/640s │ 78mm │
ISO100 │ 半順光 │ 2010.2.7 10：19AM

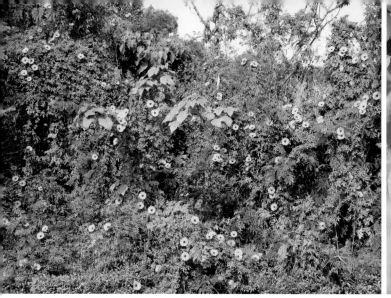

**❺** ▶ WAB 自動 | F5 | 1/250s | 10mm | ISO100 | 順光 |
2011.3.13 8：45AM

**❻** ▶ WAB 自動 | F4.5 | 1/200s |
78mm | ISO100 | 順光 |
2011.3.13 8：47AM

「野牽牛」的名字，疏於管理的公園地、山林、濱海之地、鄉村聚落、荒廢的道路，只要利於生長之環境，槭葉牽牛就能以占地為王之氣勢，占領一個區域，是臺灣全島各地平野至低海拔荒廢地常見野化之野花。

一朵野花叢含苞待放到完全展顏，時間短的只需要十餘分鐘，時間長者則需數小時，甚有十餘小時者，許多野花習慣利用夜間或清晨的時間展顏，因此大白天裡，我們很少有機會目睹一朵花花瓣逐漸開展的過程。

蔓生成長的槭葉牽牛與其他家族一樣，具有「畫開夜合」的習性，螺旋狀的花蕾在凌晨兩點開始微微張開，至清晨五點花瓣逐漸開展（約一半），一直到大約六點四十左右完全開展，中午至黃昏便逐漸開始凋萎，有趣的是，槭葉牽牛的生理時鐘有時也會被天氣所誤導，午後遇上陰天或是下雨天，此時的花朵似乎忘記了所謂的「睡眠」，雨水的洗禮下依然綻放著。野性十足的它，在臺灣，可說是活躍力極強的物種，大面積的生長彷彿向其他植物宣示著它的蠻橫無理。

**3.** 光線不同，時間不同，顏色要接近原本花的色澤，要很清楚來源。

**4.** 花朵帶著有點色暈，這並非是光線問題，更多的時候是因為機器本身。

**5.** 賞花，也要懂得花朵的生理時鐘，如果不太清楚，選擇清晨就對了。

**6.** 最佳排列組合是，一張照片就可以輕易了解整個生長姿態。

秋 ▶ 立秋
　　▶ 草花

8/7 ˚ 8/8

# 黑斑龍膽
## 強光拂照下的絢麗

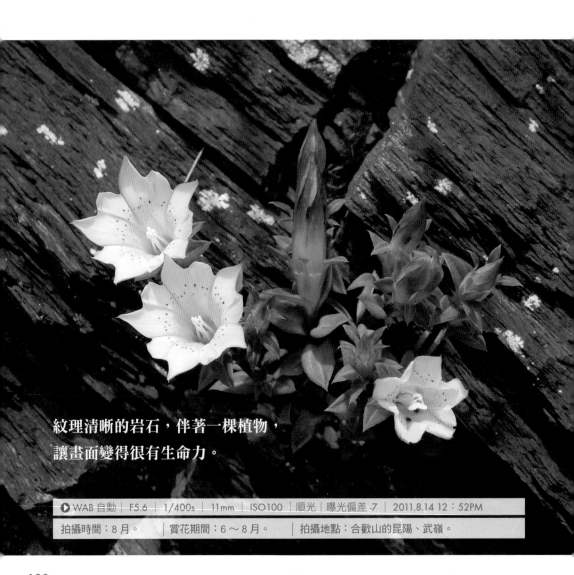

紋理清晰的岩石，伴著一棵植物，
讓畫面變得很有生命力。

▶ WAB 自動 ｜ F5.6 ｜ 1/400s ｜ 11mm ｜ ISO100 ｜ 順光 ｜ 曝光偏差 -7 ｜ 2011.8.14 12：52PM

拍攝時間：8月。 ｜ 賞花期間：6～8月。 ｜ 拍攝地點：合歡山的昆陽、武嶺。

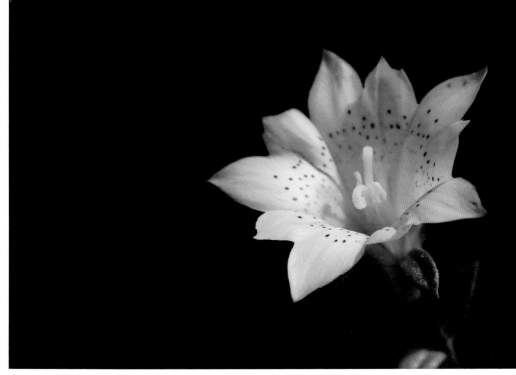

❶ ▶ WAB 自動 ｜ F5.6 ｜ 1/640s ｜ 10mm ｜ ISO100 ｜ 順光 ｜ 曝光偏差 -7 ｜ 2011.8.14 2：47PM

❷ ▶ WAB 自動 ｜ F4.5 ｜
1/320s ｜ 74mm ｜ ISO100
｜ 順光 ｜ 2011.8.14 11：38AM

### ｜攝｜影｜札｜記｜

　　夏天是高山花卉的季節，此時也正值高山的春天，氣溫很明顯與平地大不相同。在山上日夜溫差大、氣候瞬息萬變，陰雨天怕冷；好天氣還得擔心紫外線的照射，遮陽帽、長袖衣服、防曬乳液，你能想得到的保護，最好都放進行李。或許你也和我一樣擔心著高山症，初期的那種頭痛欲裂，到嗡嗡聲的耳鳴，不妨在上高山前幾天，向醫生報備目的地，還有個人身體狀況，準備好適當藥方後再盡興遊玩。

**1.** 彷彿是明信片般，左邊的空可以寫下些什麼，多了點想像。

**2.** 背景過於複雜，使用長焦段，盡力表現出景深。

## 花│草│講│堂

黑斑龍膽

科名：龍膽科 Gentianaceae

學名：*Gentiana scabrida Hayata var. punctulata S.S.Ying*

別名：無。

原產地：臺灣特有種。

分布地：臺灣中北部高海拔向陽草地、岩屑地、裸露岩壁。

### 腦海裡的想像

　　從小就很喜歡看雲，相較於海邊的雲，總覺得在山中的雲有種莫名的魔力，隨著白雲明暗的節拍，心情也跟著漂浮了起來。《雲的理論》：「人要有點笨，還要有點不太明智的頑固，才會對雲感興趣。」歌德：「人類腦子的形狀就像雲朵，將人與天連結在一起。」你想著，思想並不像某些人所說的如石頭一樣地構築，而應該是和自己喜歡的東西一樣枝蔓叢生。這樣的場景，每天會在合歡山上空中上演，每天會在地上不斷翻新繁衍。有些時候，自己也會愣一愣，對於一些植物的想法究竟是對還是錯，坦白說你還沒有一定的答案。

　　當你遇見「黑斑龍膽」時，有些問題自然而然地就會自動出現在腦裡，像是整點報時的那種精準。高山環境岩屑成堆，山風強勁，氣候瞬息萬變，又有強烈的紫外線，一般的植物根本無法在此生存。所以造就它們身軀低矮，生存性強悍，岩屑、裸露岩壁石縫、土壤稀少就足以讓它們生存。

　　黑斑龍膽為臺灣特有種變種植物，產於中、北部中、高海拔兩千三百至三千五百公尺向陽草地、岩屑地及裸露岩壁。屬於陽性植物，花期六月至八月，花冠中央具有紫黑色斑點而得名。為乾生植物的序列，不喜多水環境，對土壤需求性相對亦不高，所以常可見於黑斑龍膽生長在西向或南向的地點。

### 中藥上的應用

　　龍膽全草為健草藥，在中醫臨床學上具有保肝利膽，性味苦、澀，大寒、無毒。雷斅說，空腹用本品，可使人大小便不禁。徐之才後來說：貫眾、小豆相使，惡地黃、防葵。《神農本草經》稱為「陵游」。根形像牛膝，味很苦，如蘇頌說的「老根黃白色，地下可抽根十餘條，像牛膝而短。」黑斑龍膽由於主根十分發達，所以可以生長在石縫岩隙中，吸收足夠的水分和養分，並適應高山岩屑地和寒冷乾旱的環境。

　　你可以了解高海拔地區紫外線強烈，因此花朵多具有類黃素或花青素，來成就它們的美麗。只需要一枝筆就可以明白唇形科的花朵構造，像阿基米德的槓

桿原理作用般的花朵是如何因應傳媒。你唯一不明白
的是，究竟這些紫黑色斑點的「多寡」，究竟提供什
麼樣的功能，或者只是一種「標的」而已。但無論如何，
黑斑龍膽絢麗的花朵，無疑地獲得許多人們的鍾愛，
當然也包括自己。

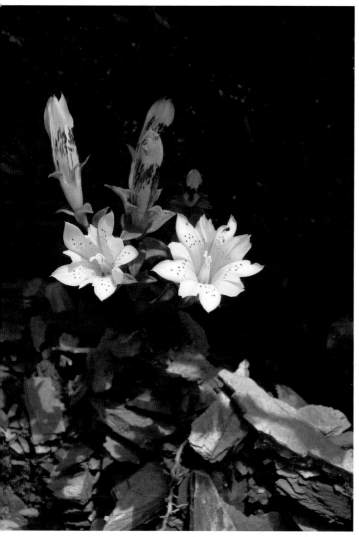

**④**▶ WAB 自動 | F5.6 | 1/500s
| 10mm | ISO100 | 順光 |
曝光偏差 -7 | 2011.8.14 12：02PM

**3.** 光線恰巧落在植物的前
方，黝黑背景環境提供了一
分為二的畫面。

**4.** 攝影構圖沒什麼技巧，
只要能讓畫面不至於空洞，
就是好構圖。

**③**▶ WAB 自動 | F5.6 | 1/500s | 12mm | ISO100 | 順光 |
曝光偏差 -7 | 2011.8.14 1：01PM

# 玉山佛甲草
## 群峰遍染一色金黃

| 攝 | 影 | 札 | 記 |

　　攝影是訓練觀察力、審美能力與耐力最好的方法，我們常忽略身邊許多美好的事情，一朵野花可以這麼美，令你駐足欣賞，但是在生活上，不知經過多少次，我們一腳踩過卻沒有感覺。一個東西只有在自己留心它時，你才會看見它的美，才會感到它的價值。

**1.** 近距離，小光圈不容易產生景深，只要能找到一個暗處，就能產生這樣的畫面。

**2.** 路旁的野花，很容易受到干擾，清理現場變成一種攝影前的工作。

❶ ▶ WAB 自動 ｜ F5.6 ｜ 1/500s ｜ 10mm ｜ ISO100 ｜ 順光 ｜ 曝光偏差 -7 ｜ 2011.8.25 2：37PM

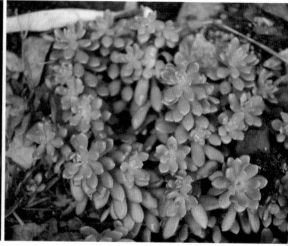

❷ ▶ WAB 自動 ｜ F3.5 ｜ 1/60s ｜ 10mm ｜ ISO100 ｜ 順光 ｜ 曝光偏差 -7 ｜ 2011.9.4 11：33AM

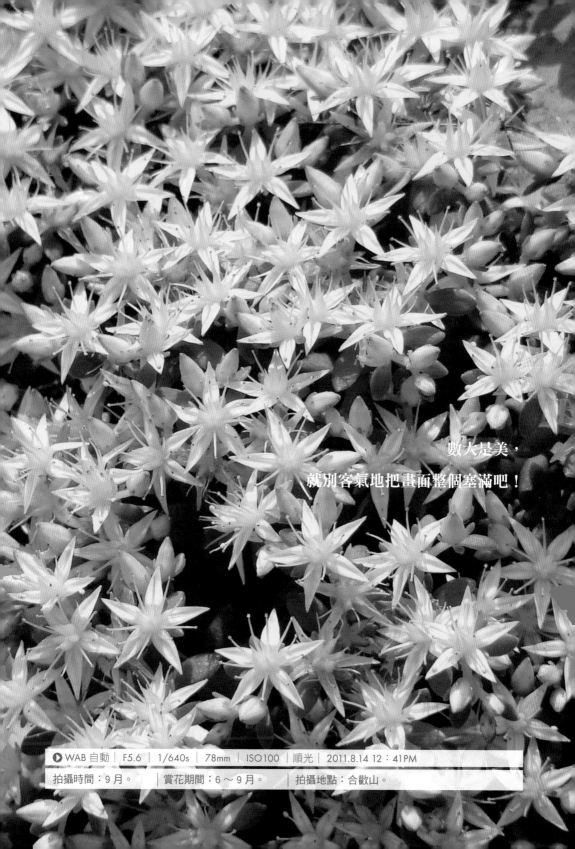

數大是美，
就別客氣地把畫面整個塞滿吧！

▶ WAB 自動 ｜ F5.6 ｜ 1/640s ｜ 78mm ｜ ISO100 ｜ 順光 ｜ 2011.8.14 12：41PM

拍攝時間：9月。 ｜ 賞花期間：6～9月。 ｜ 拍攝地點：合歡山。

## 花│草│講│堂

玉山佛甲草

科名：景天科 Crassulaceae

學名：*Sedum morrisonense* Hayata

別名：佛甲草、玉山景天。

原產地：臺灣特有種。

分布地：臺灣中高海拔山區向陽裸露地、岩屑地、碎石坡、高山草原。

## 對於美的領悟

你承認你「會」攝影，但並不是技術很高超的那一種，甚至這樣的作品大概還停留在幼稚園大班，不懂得鏡頭好壞，不懂得長篇理論，更不懂得相機內部構造，你只知道，跟一路上風景約會的時間長了，行雲流水間，萬物映在眼底，會有一種「領悟」。領悟到，真正能看懂這世界的，難道是那機器，而不是自己的眼睛、自己的心。

「你未看此花時，此花與汝同歸於寂，你來看此花時，則此花顏色一時明白起來，便知此花不在你的心外。」這世間的風景於你的心如此地「明白」，何嘗在「心外」，相機，原來並不是那麼重要，它只不過扮演著你心的註解及眼的旁白，於是，把相機放進背包裡，隨時可以取出，隨時可以按下快門，隨時做「看此花時」的筆記，一種內心的筆記，每一個被你「看見」的瞬間剎那，都被你採下，而採下的每一個當時，你都感受到一種「美」的逼迫，因為，每一當時，都稍縱即逝。

很難說，每個人來到「花」前，都看見不一樣的東西，都得到不一樣的「明白」。但是，有些路啊！真的只能一個人走，兩個人一起走時，一半的心在那人的身上，只有一半的心在看風景，一群人時整個人的心都變無趣了，一個人才是你自己與風景的單獨私會。在合歡山上看見「玉山佛甲草」，你開心能有這樣的體驗，在此時此刻，你心存著感激。

## 黃金色的指甲

佛甲草黃色花瓣五枚，葉深綠色，肥厚肉質，有如指甲般型狀而得名。景天科的玉山佛甲草為臺灣特有種植物，又稱為玉山景天，分布於海拔兩千三百公尺～三千九百公尺山區，喜性生長於向陽裸露地、岩屑地、碎石坡及高山草原等地。全株矮小，具有觀葉、觀花等特質，其莖葉儲藏眾多的水分，所以能在十分乾旱的地方生長，像岩壁上的細縫、岩屑地、崩塌地等，一低頭、一抬頭，都可以輕易看見它蹤影。

　　每年盛夏之際，玉山佛甲草會開出金黃亮麗的花團，把它立足的荒涼地區變得金碧輝煌，更猶如天上繁星殞落，將高山之地染成一色金黃，花朵上吸引了各種的高山昆蟲吸蜜和傳粉，展現大自然地生命的奧秘。佛甲草屬（*Sedum*）在臺灣有十五種，在高山地區中玉山佛甲草是最常見的一種，大部分的物種都相當近似，長串的同物異名，令人眼花撩亂，對想踏進入植物圈的人，無疑是一項重大考驗，但種種跡象也顯示，這些可都是臺灣特有種植物，別的地方還看不到呢！

**3.** 做了曝光偏差動作，既突顯主體，也交代了背景中的環境。

**4.** 詮釋植物柔軟與堅強，是找到一處能獨立它的位置。

**5.** 黃色容易產生過曝現象，手動曝光偏差，讓色澤更柔和。

**4** ▶ WAB 自動 | F5 | 1/500s | 50mm | ISO100 | 順光 | 2011.8.14 12：48PM

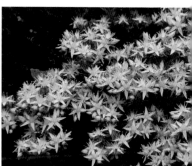

**3** ▶ WAB 光圈 | F5.6 | 1/400s | 10mm | ISO100 | 順光 | 曝光偏差 -7 | 2011.8.25 2：38PM

**5** ▶ WAB 自動 | F4.5 | 1/250s | 78mm | ISO100 | 順光 | 曝光偏差 -7 | 2011.9.4 11：08PM

# 高山沙參
## 山風吹響紫色鈴鐺

 攝 影 札 記

植物記錄照，遇見太多的場景，也運用過許許多多的小技巧，天氣晴朗也多能應對，面對高山氣候變化快速，以及那遙不可及的時候，有時用「逆光拍」也會有讓人意想不到的效果，那種逆光有種能穿透花朵的感覺，同時也讓質感稍微地加強了許多，在雲霧之中。

**1.** 攝影，有時候是一種與氣候的競賽，光線來時就別再等待。

**2.** 快門數值降低，那代表著畫面震動也會跟著提高，深呼吸就變得非常重要。

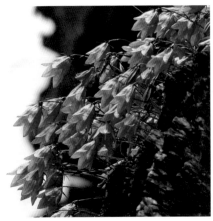

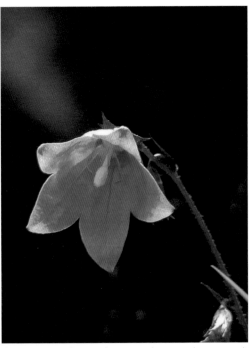

❶▸WAB 自動｜F5.6｜1/640s｜78mm｜ISO100｜順光｜2011.8.14 12：50PM

❷▸WAB 光圈｜F4.5｜1/125s｜78mm｜ISO100｜順光｜曝光偏差 -7｜2011.8.14 12：17PM

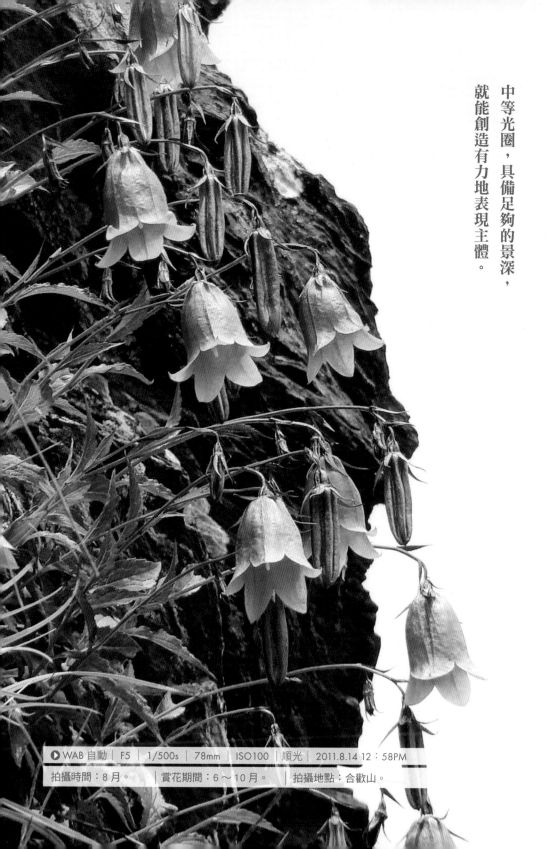

中等光圈，具備足夠的景深，
就能創造有力地表現主體。

▶ WAB 自動 | F5 | 1/500s | 78mm | ISO100 | 順光 | 2011.8.14 12：58PM

拍攝時間：8月。 | 賞花期間：6～10月。 | 拍攝地點：合歡山。

## 花│草│講│堂

**高山沙參**

科名：桔梗科 Campanulaceae

學名：*Adenophora morrisonensis* Hayata subsp. *uehatae*（Yamamoto）Lammers

別名：臺灣沙參。

原產地：臺灣特有種。

分布地：臺灣中、高海拔 3000 ～ 3900 公尺山區，族群聚生於陽光充足的岩屑地，少數單株生長與裸岩地。

### 紫色鈴鐺

　　海拔高度三千兩百七十五公尺，把單位「拉直」以後，以時速一百公里也不過只需要花大約五分鐘，感覺好像距離並不是那麼地遠。事實上，從住家開始計算到達武嶺大約將近一百二十五公里，旅行時刻表大約是三小時車程，既然目的地很「明確」，告訴自己，別在途中逗留太久，正當你這麼想的時候，偏偏就會因為許多美麗的事件耽擱了，心裡想，你並不是那麼貪心的人，這句話還沒說完，卻仍貪心地拿著相機東拍拍西拍拍。

　　你看見了這裡原本的樣貌，不管走到哪個角落，對你來說當下的世界都是美麗且動人的，山風徐徐吹來帶有涼意的風，碎石岩壁上紫色的鈴鐺，叮噹、叮噹、叮噹作響著，彷彿夢境一般悅耳，此刻，你專注聆聽高山沙參一陣停一陣響的鈴鐺聲。

### 典籍記載

　　陶弘景：「沙參與人參、玄參、丹參、苦參共組成五參，型態不同而主治相似，故都有『參』名。」《本草綱目》李時珍：「沙參色白，宜於沙地生長故名。」叫它「鈴兒草」是因花象形。沙參根為著名中藥材，性味苦、微寒、無毒。《吳普本草》記載：「沙參，岐伯認為味鹹；神農、黃帝、扁鵲認為無毒；李當之認為性大寒」。王好古說：「味甘微苦。」徐之才補說：「惡防己，反藜蘆。」

❸ ▶ WAB 自動 │ F5.6 │ 1/640s │ 48mm
ISO100 │ 順光 │ 2011.8.14 12：59PM

　　高山沙參為臺灣特有亞種植物又稱為「臺灣沙參」，主要分布於中、高海拔山地，垂直分布於三千至三千九百公尺山區，喜性生長在日照充足的碎石坡、岩屑短草叢或碎石岩壁上，常可見單株或群聚生長的植株。植物分類上屬桔梗科沙參屬，多年生草本植物。

　　每年的六月至十月是高山沙參的主要花期，一朵朵像是風鈴般的搖曳著，這無法迴避的美，美得令人激賞，於夏季綻放後地上部開始枯萎，寒冬季節靠著粗大肥厚的宿根過活，翌年春季根部再次萌發新芽。你想像著雪堆中的高山沙參如何度過這難關，碎石岩壁上的它卻彷彿正嬉笑著。生命裡有著不同旋律的主調，而你的旋律就是緩慢呼吸，輕輕地按著快門，伴隨著喀擦、喀擦的聲音將它寫進來，美得令人癡狂，你甚至一度不想離開，天啊！可以讓時間走得慢一點嗎？

❹ ▶ WAB 自動 | F4.5 | 1/500s | 60mm | ISO100 | 順光 | 曝光偏差 -7 |
2011.8.14 2：29PM

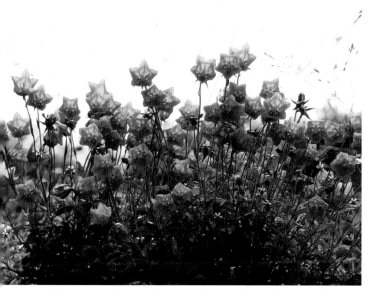

❺ ▶ WAB 自動 | F5.6 | 1/500s | 76mm | ISO100 | 逆光 |
2011.8.14 12：51PM

**3.** 你永遠不知道雲霧幾時會過來，只要儘量把握當下就好。

**4.** 一鏡看全身，45度角拍攝，是因為生長環境的關係。

**5.** 逆光下的作品，有時候是受到環境影響。

# 馬鞍藤
## 沙灘花海妖紫嫣紅

**攝｜影｜札｜記**

　　海邊風大，炎熱的陽光常讓人無法招架，馬鞍藤喜歡在豔陽高照下生長，臺灣四面環海，幾乎都能輕鬆的看見它的身影，人們嚮往海邊，而攝影最怕的就是受到人潮影響，除非你的心境能達到一種無人的境界，因此選擇時間就變得很重要。喜歡攝影的人常常有一種癡，因為投入太深，往往不知道周遭的環境發生什麼事，這或許也是相機與人的一種合而為一吧！

**1.** 接近中午的時刻，置頂的光線，陰影分明，有色彩加分效果。

**2.** 時間不等人，午後的花朵已經萎靡，賞花得趁早。

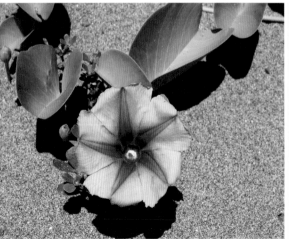

❶▶WAB 自動｜F4｜1/1600s｜12mm｜
ISO100｜順光｜2012.7.19 11：05AM

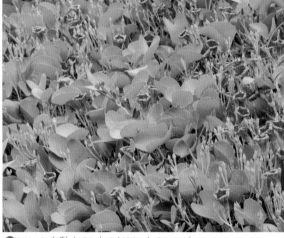

❷▶WAB 自動｜F4｜1/400s｜36mm｜
ISO100｜順光｜2011.8.6 3：19PM

逆光下的花朵，五角形的星芒，
像一顆散發光芒的星星。

WAB 自動 ｜ F4.5 ｜ 1/250s ｜ 78mm ｜ ISO100 ｜ 逆光 ｜ 2011.7.24 8：16AM

拍攝時間：8月。 ｜ 賞花期間：全年。 ｜ 拍攝地點：高雄旗津半島。

## 花 | 草 | 講 | 堂

| 馬鞍藤 | 科名：旋花科 Convolvulaceae |
| --- | --- |
| | 學名：*Ipomoea pes-caprae*（L.）R. Br subsp. *brasiliensis*（L.）Oostst. |
| | 別名：鱟藤、厚藤、馬蹄花、馬蹄草、二葉紅薯。 |
| | 原產地：泛熱帶地區。 |
| | 分布地：臺灣全島及離島沿岸海濱、土質疏鬆之砂地或礁岩上。 |

## 生命力旺盛

一個人一生當中平均行走的路徑，大概有二十萬零三百七十五公里那麼多，等於行走了地球五個赤道的距離，究竟何時才能達成這樣的目標，從來就不敢妄想。你的樂趣都在這些植物身上，在過去的旅程當中，你終於明白，最重要的事情就是了解它們並且融入生活中。

望著大海，心胸開闊了，眼界更廣了，心靈的滋養也更豐富了，當然也更接近自己、親近自己，態度一如十五、二十時的改變，對於生命、自然的態度，永遠沒有不可能，也永遠不會沒時間。這個世界一直都在眼前，只要願意嘗試、碰觸、體會，每分每秒的時間都將充滿了興趣與生命力，一如生命力旺盛的馬鞍藤。

馬鞍藤，因其葉片前端具有明顯凹陷或是接近兩裂，狀似馬鞍而得名。是種多年生匍匐性的蔓狀藤本植物，喜歡生長在海邊的沙礫灘上，是海岸線的「先驅植物」。馬鞍藤是一種泛熱帶性分布型的種類，幾乎在全世界熱帶地區的海邊都有它的蹤影，臺灣全島（包括離島地區）的礁岸、砂岸地區，都很容易看到。

## 海濱花后

由於花朵特別大，豔麗顯著，故有「海濱花后」之稱。牽牛花屬（*Ipomoea*）的馬鞍藤具有長長的蔓莖，節上會長出不定根與葉片，並且向四面八方擴展地盤，同時累積有機物，改善當地的微環境，提供自己和蔓荊與濱刀豆較好的生長環境。

葉片像馬蹄又像羊蹄，但較厚革質，粉紅色的花朵與我們常見的牽牛花很相似，大而豔麗的聚繖花序由葉腋長出，花序有一個至多個花苞，不過通常一次只開一朵花，很少看見同時有兩朵以上，這也是為什麼幾乎全年都能看見它開花的原因，一年四季以夏季為最，沙灘上一片花海妊紫嫣紅，花後即成黃綠色的球型蒴果。

馬鞍藤耐鹽又耐高鹼性土壤，為了保護自己懂得用地遁法將根埋入沙層中，

只留下有角質構造保護的葉片在地面上，厚革質葉片不易受到機械性傷害或損壞，也可以防止水分過度蒸散，保護葉片避免灼傷，且在每一莖節都會長出細長的不定根，不僅可固定植株、抓取沙土，防止砂子的流失外，甚至演變出可深入吸收水分和養分，種子能在水面上漂浮，並且不受到海水的影響，隨著洋流至下個落腳地，繼續生根茁壯。也許它的一生路徑會比自己來得遠也說不定，此時此刻，你正想著。

**3.** 水平線在三分之一處，遠方點點船隻，清楚交代植物的生長環境。

**4.** 陰影與光線的組合，整體表現看起來不弱。

**5.** 不起眼的地方——水溝，也別錯過，花朵姿態會與在沙地上的姿態有不一樣的感覺。

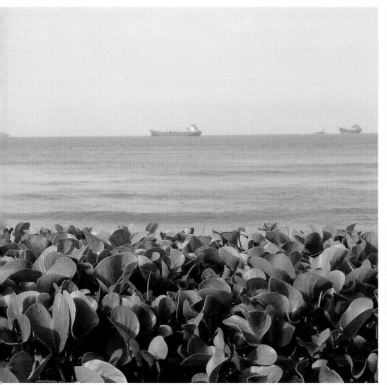

❸ ▶ WAB 自動 ｜ F5 ｜ 1/400s ｜ 16mm ｜ ISO100 ｜ 順光 ｜ 2011.7.24 7：31AM

❹ ▶ WAB 自動 ｜ F4 ｜ 1/320s ｜ 36mm ｜ ISO100 ｜ 半逆光 ｜ 2011.7.24 8：15AM

❺ ▶ WAB 自動 ｜ F5.6 ｜ 1/500s ｜ 144mm ｜ ISO100 ｜ 順光 ｜ 2012.7.19 10：54AM

# 梅花草
## 高山上的小白花群

 攝 影 札 記

　　高山花卉的美總是令人嚮往，但並不是每個人都能輕鬆的去面對，低氣壓會誘發許多讓身體不適的狀況，包括噁心、頭痛、四肢痠痛等等症狀出現。最好的辦法就是在當地住上一個晚上，讓身體適應環境，若還無法克服，就必須下降到海拔兩千五百公尺以下，以緩和身體的不適，最壞的選擇大概就是用藥物控制了。

**1.** 要對焦哪一朵花，其實是相機決定的，我們可以決定的是——移動位置。

**2.** 快門速度越快，成功的機率就越高，就算盲拍也可以達到。

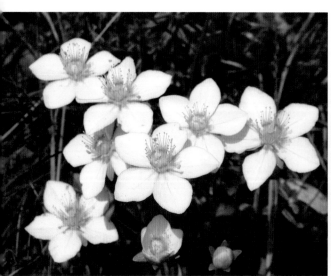

❶ ▶ WAB 自動 │ F6.3 │ 1/2000s │ 14mm │ ISO100 │
順光 │ 曝光偏差 -7 │ 2011.9.4 2：12PM

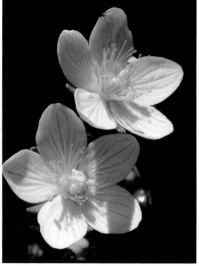

❷ ▶ WAB 自動 │ F5.6 │ 1/800s │ 9mm
│ ISO100 │ 順光 │ 曝光偏差 -7 │
2011.8.14 2：34PM

高山陽光耀眼，穿透度更強，
曝光偏差是這一場的維持戰。

▶ WAB 自動 ｜ F4.5 ｜ 1/250s ｜ 78mm ｜ ISO100 ｜ 逆光 ｜ 曝光偏差 -7 ｜ 2011.8.25 10：50AM

拍攝時間：8 月。 ｜ 賞花期間：4 ～ 11 月。 ｜ 拍攝地點：合歡山的武嶺。

## 花 | 草 | 講 | 堂

| | |
|---|---|
| 梅花草 | 科名：梅花草科 Parnassiaceae |
| | 學名：*Parnassia palustris* L |
| | 別名：無。 |
| | 原產地：臺灣、阿拉斯加、阿留申群島、千島列島、庫頁島、日本。 |
| | 分布地：臺灣中高海拔山地，半遮蔭的潮濕山路邊坡上或裸岩石壁上。 |

## 住在高山上

　　淙淙清澈響著悅耳的水聲，水順著裸岩石壁流了下來，浸潤土地形成一漥小水池，緩慢的步履，伸展前瞻的翼沿，層層跌宕的林梢，掀起千年神木薄霧的面紗，聳立著神秘混沌的身影，綿亙長空的憶痕，游移明亮的音階，穿梭來回於山頭，鋪陳在巨厚沉積岩上，沿著小水漥生長的「微生態」，緊緊依靠著緩緩的清澈水流，自給自足地生活了起來。

　　岩壁上垂簾般的玉山茀蕨與高山沙參，低著頭訴說著自己的故事，矮小的

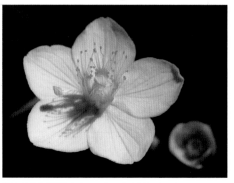

❹▶WAB 光圈｜F5.6｜1/1000s｜10mm｜ISO100｜順光｜曝光偏差 -7
2011.8.25 10：28AM

❸▶WAB 自動｜F5.6｜1/800s｜10mm｜ISO100｜逆光｜曝光偏差 -7
2011.8.25 10：29AM

黑斑龍膽細細聆聽著它們的過去，調皮的玉山蠅子草似乎正準備跨越水流與傅氏唐松草來個面對面，一旁玉山抱莖籟簫悠閒的在裸岩上享受著陽光浴，成群的玉山蒿草熱情的歌唱著，隱隱約約似乎正對著對岸的「梅花草」拉長嗓子清唱著「梅花、梅花、滿天下……」。

　　「梅」古文寫作「呆」，像子在木上的形狀，梅和杏是一類，所以杏反過來就是呆，有人書寫時誤寫成甘木，後來寫作「梅」，從每，是取每聲，又有人說，梅就是媒，有「媒能調和眾味」之意思。這裡所指的是木本植物的「梅樹」。

令人不可思議的是，臺灣也產有一種草本的植物，稱為「梅花草」。梅花草顧名思義花形很像梅花而得名，臺灣最早的發表記錄是由早田文藏氏在一九〇八年發表。臺灣主要分布於中高海拔兩千三百至三千七百公尺山地，生長在半遮蔭的潮濕山路邊坡上或裸岩石壁上。屬於一種陰性植物，喜性潮濕且陽光照射力不強之處，以東向及東北向較適宜生長。

## 聰明的小白花

高山中很少看見聚集開放的小白花，除了玉山卷耳、玉山抱莖籟蕭及少數的種類外，大概就屬梅花草了。梅花草具有卵狀心形至圓心形的葉片，白色輻射對稱的花朵花徑大，極具觀賞價值。如果仔細觀察，會發現此種花期頗長的「假梅花」，有著相當特殊的花朵細部結構，花朵具有可孕五枚雄蕊與花瓣互生，另外還有五叢不孕的假雄蕊與花瓣對生，退化的假雄蕊分裂為絲狀，通常一朵花開的時候，花瓣先行開展，此時的假雄蕊會呈現直立狀並將可孕雄蕊包圍住，隨著開放時間越久，五叢假雄蕊逐漸展開，此時可孕雄蕊則從假雄蕊的隙縫中伸展出來，至此逐全部綻放。

在花瓣凋謝初果的時候，也可以明顯看見蒴果基部附近宿存著五枚粗花絲與外形特殊的五叢假雄蕊，梅花草的花朵結構是一種很聰明的機制，說穿了，最主要的還是吸引傳媒的到訪。

**3.** 這張逆光拍，主要是可以充當一下花蕊的比例尺，因為模樣很特別。

**4.** 右下方處擺了一張花苞，目的是不讓畫面太過於空洞。

**5.** 一場豔陽下的對抗，選對順光位置就好，這樣就不會拍到自己的影子。

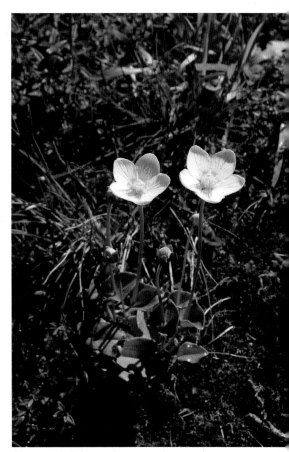

❺ ▶ WAB 自動 | F5.6 | 1/500s | 14mm | ISO100
| 順光 | 曝光偏差 -7 | 2011.8.25 10：28AM

秋 ▶處暑
▶喬木

**8/23˚8/24**

# 棋盤腳樹
## 充滿傳說的墾丁之花

 | 攝 | 影 | 札 | 記 |

　　個人並不太喜歡夜間用閃光燈拍照,可是偏偏有些花朵就是在「夜間開花」。然後逼得自己不得不的作法,還好有些夜間開花的花朵體型堪稱碩大,所以也就比較容易拍攝。花長太高、陰暗、低光源這些種種不利於拍攝的環境,要拍出令自己滿意的作品,當然也必須適時的調整相機的功能。例如:閃燈 –EV 值及拉高 ISO 措施等等。為了獲取品質較高的解析度,三腳架也是必備的,對焦完後,再來就交給定時裝置了。–EV 值最主要的功能是避免主體因為閃光燈產生過曝現象,拉高 ISO 則可以提高光源,唯一的缺點是大概就是相片品質(噪點)會比較粗糙。

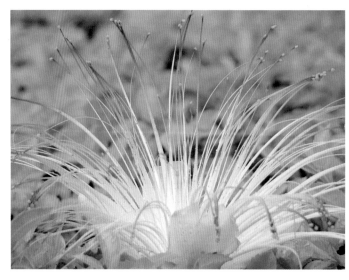

❶ ▶ WAB 自動 | F
1/160s | 68mm |
| 順光 | 2010.7.2

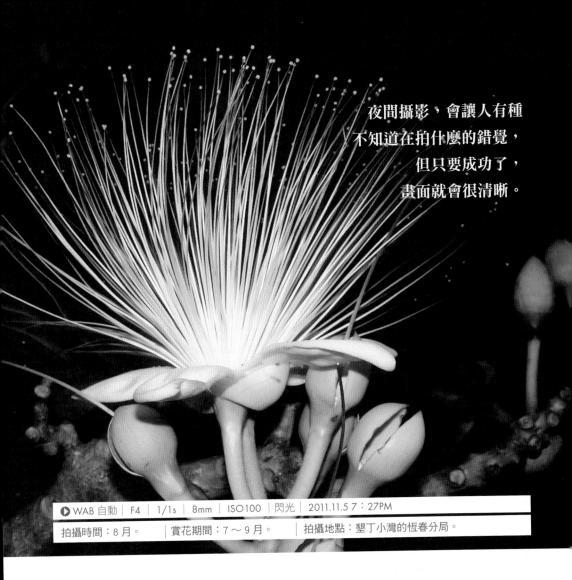

夜間攝影，會讓人有種
不知道在拍什麼的錯覺，
但只要成功了，
畫面就會很清晰。

▶ WAB 自動 ｜ F4 ｜ 1/1s ｜ 8mm ｜ ISO100 ｜ 閃光 ｜ 2011.11.5 7：27PM

拍攝時間：8 月。 ｜ 賞花期間：7～9 月。 ｜ 拍攝地點：墾丁小灣的恆春分局。

**1.** 白天，雨後花落，花絲上還殘留著是夜的水珠，另一種唯美時刻。

**2.** 經過雨天洗禮，葉片一塵不染，整體看起來更加翠綠。

❷ ▶ WAB 自動 ｜ F3.5 ｜ 1/100s ｜ 22mm ｜
ISO400 ｜ 順光 ｜ 2010.7.27 7：46AM

## 花│草│講│堂

**棋盤腳樹**

科名：玉蕊科 Lecythidaceae

學名：*Barringtonia asiatica*（L.）Kurz

別名：濱玉蕊、棋盤腳、墾丁肉粽、魔鬼樹。

原產地：舊世界熱帶地區海岸。

分布地：臺灣恆春半島、蘭嶼、綠島海岸均有分布。

## 墾丁之花

心裡哼著 "Let's start from here"，將心情拉到了南臺灣，如果你曾搭飛機在南臺灣的小港機場降落，夜間你會發現一條黃色的巨蟒穿梭於南臺灣的恆春半島，商店林立，燈火通明，這裡就是著名的墾丁。

在恆春半島的墾丁，無論你站在海岸林內又或者海潮旁邊的珊瑚礁上，都可以清清楚楚地看見此樹種，因為它是林子裡頭個頭最高大、最醒目的主角，當地人譽為「墾丁之花」。寬陀螺形的果兒，末端尖尖的，基部方方的，從側面看像似有稜有角的肉粽，再仔細從基部瞧一瞧，則像墊著腳的方形棋盤，所以才稱它為棋盤腳樹或墾丁肉粽。

盤腳樹又稱為「魔鬼樹」，據傳有兩個含意，其一為棋盤腳樹材輕軟質脆，雖可充柴薪用，卻不堪為器具用材，誤伐以造舟，出海即不歸。其二，蘭嶼達悟族人先人因病過逝，會將其先人的遺體埋在棋盤腳樹下。其三，棋盤腳樹花開於夜晚，達悟族人認為有違植物白天開花之原則，便以魔鬼樹稱之。

## 分布地區

棋盤腳樹植物分類上屬玉蕊科，產於舊世界熱帶地區海岸，亦稱為「濱玉蕊」。臺灣四面環海，恆春半島東岸是

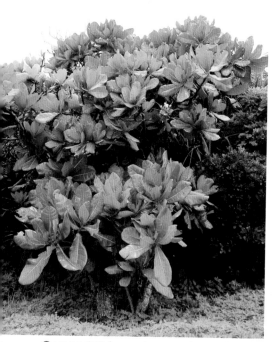

❸▶WAB 自動│F2.8│1/500s│9mm│ISO100│順光│2010.7.27 11：44AM

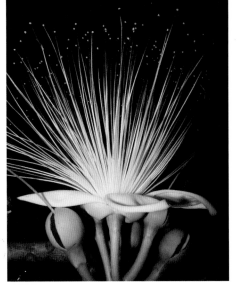

❹ ▶ WAB 自動 | F4 | 1/1s | 5mm | ISO100 | 閃光 | 2011.11.5 7：39PM

臺灣海漂果實以及種子最為豐富的地區，這些地點的海岸植物和臺灣其他地方相較之下有其獨特性，且和菲律賓有著相同的性質，其原因在於很多植物本來就源自於菲律賓，藉由黑潮帶來臺灣之後成為原生植物者不在少數，海濱植物可以適應海岸的惡劣環境，以洋流為媒介散布其族群，它們往往來自於其他地區的海岸，並可防止鹽水侵蝕而長期漂浮於海水之中。

棋盤腳果實具四稜，部分呈現五或六稜形，外皮革質光滑，海水侵蝕後，露出布滿纖維的果肉，中心為種子，直徑約十二～十五公分，為臺灣原生植物中海漂種子最大者。因中果皮纖維形成具有浮力的氣室而能漂浮，儘管海邊撿拾到的果實多具有發芽能力，然而在臺灣，棋盤腳樹天然分布僅侷限於恆春半島、綠島以及蘭嶼，人工栽培者也僅限於臺南以南，北部冬季低溫十五度栽植

者則發芽不易且容易死亡。

人們依存於自然，沒有大自然，就沒有人類，失去了生物的多樣性，人們很快就會失去一切，冀望長久以來一直被忽略、犧牲的海岸環境與海濱植物，能夠受到更多的重視與保護。

**3.** 嘗試接觸不同環境光線，即便是雨天，也能如魚得水。

**4.** 如果手邊沒有三腳架，可以借助周邊的物體固定相機，什麼都可以嘗試。

**5.** 光線穿透不進來，隱藏在葉片下的果實，得用閃光燈來彌補不足。

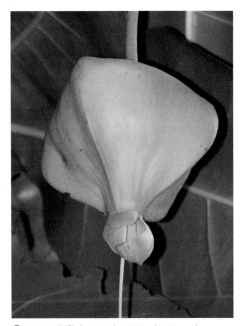

❺ ▶ WAB 自動 | F4.5 | 1/50s | 72mm | ISO400 | 閃光 | 2010.11.7 8：58AM

# 黑龍江柳葉菜
## 遠道來的白皙嬌客

| 攝 | 影 | 札 | 記 |

　高山植物最迷人的地方，在於物種相當豐富，在路旁或是停車場，都可以很親近地面對面接觸。處在雲霧飄渺的高山中，我們很難預測天氣的變化，加上有些野花都是迷你又嬌小的模樣，在相機尚未有任何性能提升前，就常會有鏡頭與花朵「親吻」的動作。這同時也意味著你能做的就是調整最大解析度，最後的作品再來「格放」。了解相機的能耐到哪裡，這應該也算是一種認份吧！不過前提之下穩定對焦，減少手部晃動，才是成功的條件之一。

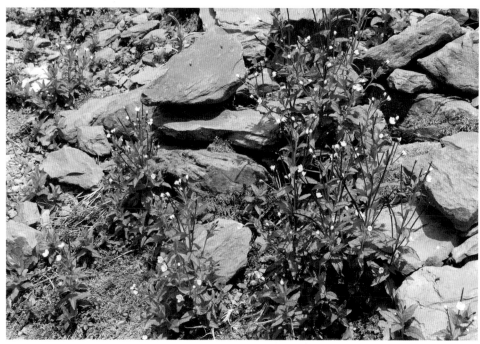

❶ ▸ WAB 自動 ｜ F4 ｜ 1/1000s ｜ 12mm ｜ ISO100 ｜ 順光 ｜ 2012.5.15 12：00PM

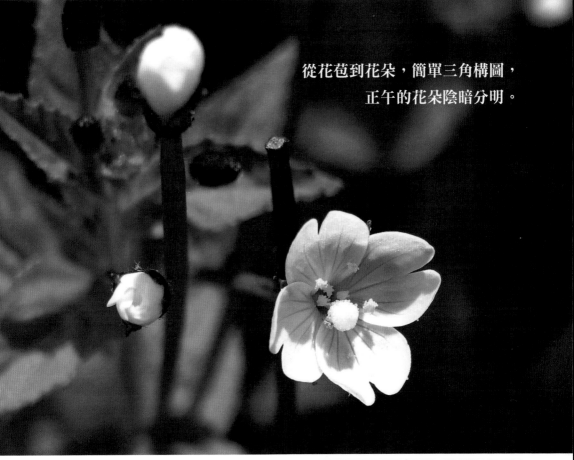

從花苞到花朵，簡單三角構圖，
正午的花朵陰暗分明。

▶ WAB 自動 │ F4 │ 1/1250s │ 10mm │ ISO100 │順光│ 2012.5.15 12：01PM

拍攝時間：9 月。　│　賞花期間：5 ～ 11 月。　│　拍攝地點：合歡山的翠峰停車場。

**1.** 環境述說，可以讓人按圖索驥的一種標記。

**2.** 什麼都沒想，只是很自然想獲得背後的場景。

**3.** 直幅的表現，有時候只是順應其自然生長的狀態。

❷ ▶ WAB 自動│ F5.6 │ 1/250s │ 144mm │ ISO250 │順光│ 2012.5.15 12：05PM

❸ ▶ WAB 自動│ F3.2 │ 1/200s │ 10mm │ ISO100 │順光│ 2011.5.21 11：40AM

## 花｜草｜講｜堂

### 黑龍江柳葉菜

科名：柳葉菜科 Onagraceae

學名：*Epilobium amurense* Hausskn. *subsp.* amurense

別名：高山柳葉菜、毛脈柳葉菜。

原產地：中國、喜馬拉亞山西部、西伯利亞及日本。

分布地：臺灣主要分布中高海拔山區路旁、林緣草叢等潮濕處。

## 植物的影響

植物可以深深影響一個人，更甚者，應該是說許許多多的人都很喜歡它們，它可以改變一個人的視野，也可以改變一個人對於時間與空間的感知，慢慢地畫出專屬於自己的地圖，那一面地圖有可能是你親手設計打造的花園，更有可能來自於心中的想像，但無論如何，那份地圖的版圖終究會漸漸地壯大。

喜歡上高山，尤其是可以經歷至少兩個季節變化的高山，無論是哪一家電視台的氣象新聞報導，在這裡都不適用，一下車，腳一落地，是另外一種季節，彷彿來到了另一個世界，高山就是如此

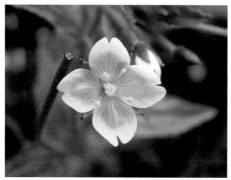

❹ ▶ WAB 自動｜F3.2｜1/200s｜8mm｜
ISO100｜順光｜2011.5.21 11：40AM

迷人，迷迷糊糊地在轉了幾個小時的彎之後，許多理所當然的事情，在這裡卻是變化莫測。

## 名字的來源

如果一開始你並不知道你在哪裡，其實它就像在平地山野常見的小花一樣平凡，黑龍江柳葉菜由種名 "Amurense" 得知首次採集紀錄來自於中國大陸阿穆爾黑龍江地區，柳菜葉之名則來自於《救荒本草》。它們被限制在涼爽的群落山地上，植物分類學上屬柳葉菜科柳葉菜屬，為一多年生草本植物。屬名 "Epilobium" 在希臘語言中代表著 "epi"（上）與 "lobs"（莢）兩個語意所締結。

黑龍江柳葉菜主要分布於亞熱帶及熱帶地區，臺灣主要分布於中海拔山區兩千公尺以上，主要生長在山路旁、林緣草叢等潮濕的地方，合歡山梅峰、翠峰常見，大雪山分布亦廣。

既然被稱之為「菜」，理所當然它也是一種可食用的植物，幼嫩的莖葉可食，每年的四到九月是黑龍江柳葉菜的開花期，但在某些地區上除了寒冷的冬季以外，幾乎全年開花。單一頂生的白

色花朵，走進群聚生長時的植株有著走進自家花園的錯覺，並且常見果實與花同期開展，細長圓柱形蒴果含有大量的種子，細緻柔軟如絲般的絨毛非常有效地在風中分散種子，是常形成優勢群居的主要關鍵。

## 合歡柳葉菜

分布於高山同屬的特有種合歡柳葉菜（*E.hohuanense*）莖常呈棕紅色，多分枝，斜生或近匍匐，全面被短毛，葉對生，橢圓形，狹橢圓形至披針形，細鋸齒緣，花瓣白色至紫紅色，蒴果密被極短毛。

**4.** 沒有微距鏡頭，格放也是另外一種方式。

**5.** 景深的控制，在小花身上很難運作，適度地拉開鏡頭距離，也是一個好辦法。

**6.** 植物多具有女大十八變的特質，讓植物小苗也入鏡，多了參考依據。

**7.** 陽光、綠意環境形成構圖，那些小白花反而就不是重點了。

**❺ ▶** WAB 自動 | F4.5 | 1/640s | 19mm | ISO100 | 順光 | 2012.5.15 12:00PM

**❼ ▶** WAB 自動 | F4.5 | 1/640s | 19mm | ISO100 | 順光 | 2012.5.15 12：00PM

**❻ ▶** WAB 自動 | F3.2 | 1/200s | 8mm | ISO100 | 順光 | 2011.5.21 11:40AM

# 玉山卷耳
## 潔白可愛兔耳朵

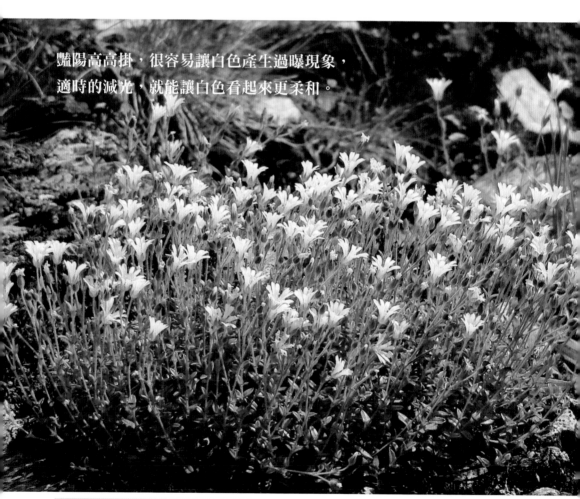

豔陽高高掛，很容易讓白色產生過曝現象，
適時的減光，就能讓白色看起來更柔和。

| ▶ WAB 自動 | F5.6 | 1/800s | 78mm | ISO100 | 半逆光 | 曝光偏差 -7 | 2011.8.14 2：49PM |
|---|---|---|---|---|---|---|---|

| 拍攝時間：9月。 | 賞花期間：6～9月。 | 拍攝地點：合歡山——武嶺。 |
|---|---|---|

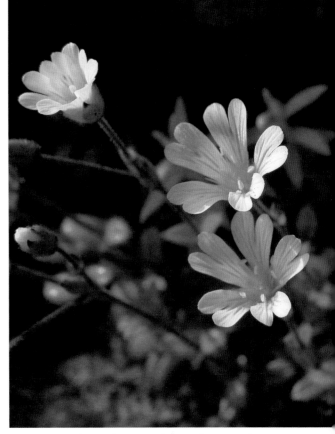

## 攝影札記

　　高山的岩屑地質，其實是
很不穩定的，碎屑的片岩很
容易滑動，人站在上面幾乎
沒有施力點，一個不小心就
很容易滑倒受傷。除非有萬
全的準備或者有更多安全防
護，否則不太建議去攀爬岩
屑的地點，畢竟身處高山中，
更要懂得保護自己的安全。

**❶▸** WAB 自動 │ F5.6 │ 1/800s │ 10mm │ ISO100 │
順光 │ 曝光偏差 -7 │ 2011.8.14 12：54PM

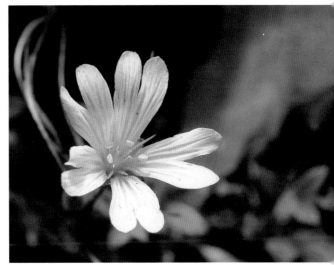

**1.** 三朵花排列成弧形構圖，讓整體
畫面看起來不會頭重腳輕。

**2.** 左上方保留一塊黑色背景，突顯
白色花朵的動態美感。

**❷▸** WAB 自動 │ F5.6 │ 1/500s │ 78mm │ ISO100 │
順光 │ 2011.9.4 2：26PM

## 花 | 草 | 講 | 堂

玉山卷耳

科名：石竹科 Caryophyllaceae

學名：*Cerastium trigynum* Vill. var. *morrisonense*（Hayata）Hayata

別名：無。

原產地：臺灣特有種。

分布地：臺灣中高海拔山地，生長在路旁開闊地、碎石坡、裸岩石壁上。

## 追求完美

　　住家附近有條野溪，蜿蜒的溪流，流水潺潺，溪底布滿大大小小的石頭。小孩們最喜歡的遊戲之一是「跳石頭」，它考驗著反應力和判斷力，我們往往能夠從這一頭輕鬆地穿越到另一頭，偶爾還有人因為判斷錯誤噗通一聲掉到水裡，讓其他人笑得樂不可支。在野溪游泳、跳石頭就像家常便飯那樣稀鬆平常，從沒考慮過會不會危險或受傷。

　　長大以後，走在山間裡，危險的舉止似乎並沒有隨著年紀增加而減少，因為總會想到配套措施。當你遇見生長在裸岩石壁上的「玉山卷耳」，你不能，你無法阻止自己在它身上追求一種完美，因為想一窺它的美貌，於是，當你學著小時候跳石頭的想法時，已輕鬆地爬上裸岩地。

　　追求完美，不能建築在別人的評價看法上，必須要有強大的自信，依照自己的標準，而不是外界的認可，來衡量自己與完美的距離。你所學到的是，追求完美過程中得到的成就感，其實高過於

最後得到的結果，當你快速移動腳步時，心境是快樂的，要不然，你無法待在裸岩地上和它相處那麼久的時間，你沒忘記這樣的快樂，本身就是一種人生成就。它一定也笑你傻了，怎會有人這樣冒險上來為的只是看它一眼，裸岩石壁上的玉山卷耳。

## 小白兔的耳朵

　　玉山卷耳為臺灣特有種植物，主要分布中高海拔二千五百公尺至三千九百公尺山地，生長在路旁開闊地、碎石坡或裸岩石壁上，卷耳屬（*Cerastium*）植物在臺灣共有六種，其中以阿里山卷耳及玉山卷耳最為常見，每年的七月開始一直持續到十月，常可見到成片群生於裸岩石壁上，多數白色小花同時開放，十分壯觀。

　　臺灣石竹科之卷耳屬植物常被誤認為是繁縷屬植物，花白色加上深裂的花瓣更容易讓人誤以為，兩者之間多數種類花朵的共同特徵是擁有看似「十枚花瓣」的五瓣花，卷耳屬主要辨識為花瓣

深裂「不過半」，而且單一花瓣的特殊外型，很容易讓人聯想到「小白兔的耳朵」，在家族當中玉山卷耳花最大，也是花數最多的一種。細長的葉片，若非花期，應該很難想像它的完美姿態，玉山卷耳大部分都生長在有點距離的高度上，但也有相當親近的就在路旁的碎石坡上，只要你有心，你就會遇見它的美麗。

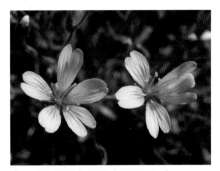

❸ ▶ WAB 光圈 | F5.6 | 1/1000s | 10mm | ISO100 | 順光 | 曝光偏差 -7 | 2011.8.14 2：50PM

**3.** 井字構圖水平基準線，儘管景深不足，畫面卻很平均。

**4.** 高山陽光難能可貴，遇上大好晴天，只要設定好相機的功能，就能盡情拍照了。

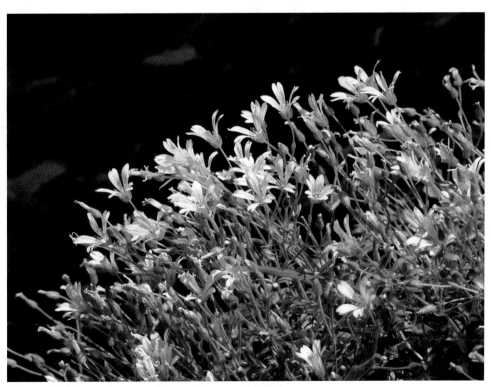

❹ ▶ WAB 自動 | F5.6 | 1/500s | 66mm | ISO100 | 順光 | 2011.9.4 2：27PM

# 臺灣欒樹
## 四季變換各色風情

**攝｜影｜札｜記**

　　對攝影者來說，追蹤臺灣欒樹一年四季的變化，絕對是一項年度重大工程。好在，從臺灣頭到臺灣尾都有栽植為行道樹。金黃花朵雖微小，小花朵朵飄零的盛況絕不亞於櫻花的美。冬天來臨時，乾枯的蒴果會吸引紅姬緣椿象前來覓食，一群鮮紅色的小小幼蟲在樹葉堆裡，夾雜著帶有黑斑的成蟲，此時喜食紅姬緣椿象的燕子便常留戀在臺灣欒樹上，除了拍攝植物以外，也可近距離觀察如此美麗豐富的生態。

**1.** 初春的新葉很迷人，但絕大多數的人卻只看見黃澄澄的花朵。

**2.** 測光只是一個基準，重點在於你得移動的腳步，找到一個好位置。

❶ ▶ WAB 自動 ｜ F3.5 ｜ 1/1250s ｜ 28mm ｜ ISO100 ｜ 逆光 ｜ 2008.3.4 9：59AM

❷ ▶ WAB 自動 ｜ F5.6 ｜ 1/640s ｜ 10mm ｜ ISO100 ｜ 順光 ｜ 2010.9.12 11：08AM

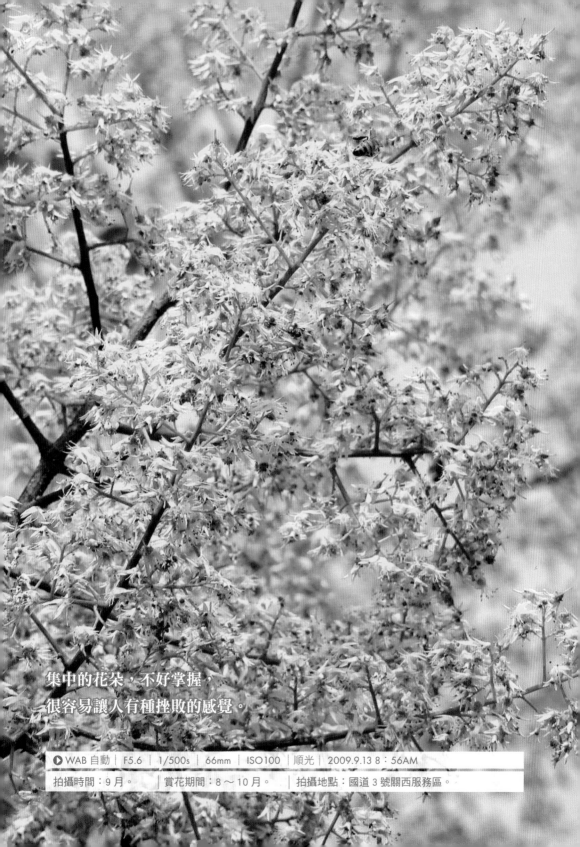

集中的花朵，不好掌握，
很容易讓人有種挫敗的感覺。

▶ WAB 自動 │ F5.6 │ 1/500s │ 66mm │ ISO100 │ 順光 │ 2009.9.13 8：56AM

拍攝時間：9 月。 │ 賞花期間：8 ～ 10 月。 │ 拍攝地點：國道 3 號關西服務區。

## 花草講堂

**臺灣欒樹**

科名：無患子科 Sapindaceae

學名：*Koelreuteria henryi* Dummer

別名：苦楝舅、金苦楝、拔子雞油、木欒仔、五色欒華、四色樹。

原產地：臺灣。

分布地：臺灣全島各地低海拔向陽的闊葉林內、行道樹。

## 兩個學名之爭

古籍《圖考》上有這麼一段用以形容仲秋欒樹的貼切話語：「絳霞燭天，丹擷照岫，先於霜葉，可增秋譜。」臺灣欒樹為臺灣特有種植物，最早是由英國人亨利氏（A.Henry）在臺灣恆春所採集到的，一九一二年 Dummer 依據亨利氏所採到的標本，命名為 "Koelreuteria henryi Dummer"，因此臺灣欒樹的中文名字又叫作「亨利氏欒樹」。一九一三年日人早田文藏氏在不知情的情況下，依據森丑之助氏在嘉義達邦社所採的標本命名為 "Koelreuteria

formosana Hayayta"，因此日治時期的紀錄多採用早田氏定的學名，李惠林教授採用 Dummer 所定的學名將早田氏定的學名訂列為異名。不論學名如何制定，臺灣欒樹在世界上的地位依然名列全球十大名木之一。

## 四季變換之美

初春乍現，渲染天光，幼嫩的枝條長出橙紅的嫩芽，不久之後長成翠綠的新葉，小葉子排成像羽毛般的大片葉子，在陽光下透明清柔，展現春天的生命活力。葉子開始長得更厚更綠也更為濃密，綠葉成蔭，彷彿是一把把綠色的傘，走在樹下享受那夏季的清涼，炎炎夏日裡太陽將不再熾熱。繽紛的季節，圓錐花序的星狀小黃花，一串串掛滿樹枝頭，像是一片朵朵花雲，迎著風，打落一地花雨，也像是一片黃金花海，如詩如畫的美景盡收眼底。

蕭瑟的寒冬，黃葉逐漸退盡，光禿的枝幹掛著幾顆零落的褐色果實，黯淡地度過寒冷的冬天，等待明年春天的來臨，到那時候，嫩綠的生命氣息又將綴

**❸▶** WAB 自動 ｜ F5 ｜ 1/500s ｜ 27mm
ISO100 ｜ 順光 ｜ 2010.9.23 8：14AM

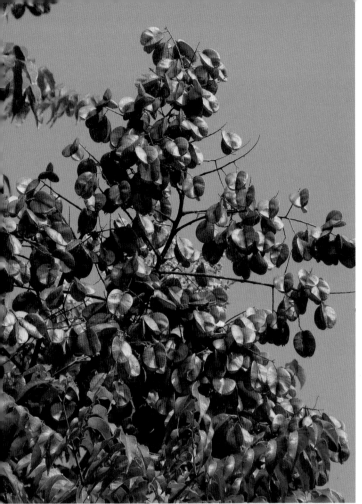

❺ ▶ WAB 自動 | F5.6 | 1/320s | 10mm | ISO100 | 順光 | 2010.9.23 8：13AM

❹ ▶ WAB 自動 | F5 | 1/500s | 31mm | ISO100 | 順光 | 2009.9.13 8：52AM

滿枝頭。一年四季不同的風貌又稱為「臺灣欒華」及「臺灣金雨樹」等別稱，這也是臺灣欒樹的最佳寫照。

　走進「秋意正濃，日夜等長」的節氣，逐漸可以感到秋天的氣息，臺灣欒樹四季皆有不同面貌，「秋分」時期便以美麗的黃色、鮮豔的紅色，大膽強烈地攻擊每個人的視覺神經，秋風一起則滿地落英，待冬天繁華落盡等待新生，春天又發新芽，展現一片欣欣向榮。

**3.** 攝影的感覺很重要，不放感情，就很難拍出你想要的照片。

**4.** 綠色、紅色、藍色，漸進式的色調，讓畫面的顏色飽滿。。

**5.** 範圍、色調、感覺，一次到位，這時不拍要等到何時。

# 阿里山龍膽
## 耀眼迷人的藍色精靈

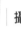

**攝 影 札 記**

　　三〇二五公尺，空氣稀薄，心臟比平常加快了幾個拍子，頭痛欲裂，像是被擠壓扭曲的寶特瓶，又或像是膨脹的餅乾袋，這些都是高山症初期的症狀。它正拗著要你下達到兩千五百公尺以下的地方，以緩和身體的狀況，如果身體沒有發出更令人擔心的警訊，這只不過是場簡單的挑戰。對……就是把它當成一種挑戰，有時候你會想著，高山植物其實比人們厲害多了，或許，抗體不一樣吧！

**1.** 一種延伸感，讓迷你小花也能有種巨大的感覺。

**2.** 畫面雖然看起來很複雜，不過眼光卻只看見花朵，有種耐人尋味。

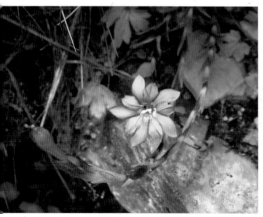

❶ ▶ WAB 自動 | F4 | 1/320s | 13mm | ISO100 | 順光 | 曝光偏差 -7 | 2011.8.14 1：06PM

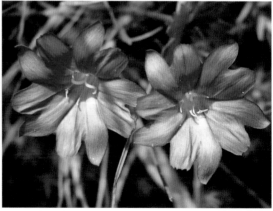

❷ ▶ WAB 自動 | F3.5 | 1/1600s | 10mm | ISO100 | 順光 | 曝光偏差 -7 | 2011.8.14 1：09PM

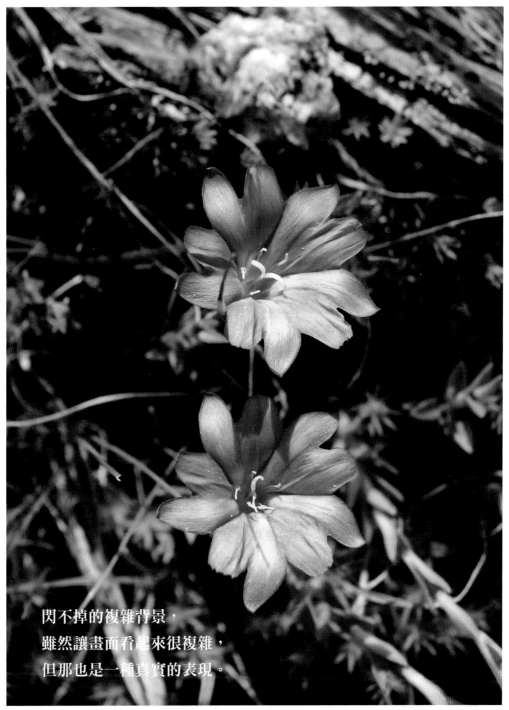

閃不掉的複雜背景，
雖然讓畫面看起來很複雜，
但那也是一種真實的表現。

WAB 自動 | F4.5 | 1/640s | 19mm | ISO100 | 順光 | 曝光偏差 -7 | 2011.8.14 1:07PM

拍攝時間：9月。 | 賞花期間：5～8月。 | 拍攝地點：合歡山的鳶峰、武嶺。

| 花 | 草 | 講 | 堂 |

阿里山龍膽

科名：龍膽科 Gentianaceae

學名：*Gentiana arisanensis* Hayata

別名：無。

原產地：臺灣特有種。

分布地：臺灣北迴歸線以北海拔 2500 ～ 3900 公尺中央山脈地區。

## 與它一見鍾情

　　生活中我們常面臨選擇這一類的事，這樣的「選擇意識」不見得是好事，也不見得是壞事，而打從心裡沒想到要選擇的，心裡自然會產生接受事實的態度，安定下來以後也就容易喜歡上自己的一切。人的天性本能，對於陌生的東西總會擺出敵意狀態，那是因為歷經演化中形成的一種自我防衛。為什麼「一見鍾情」很浪漫，因為我們很少第一眼看去，就看到漂亮的人。「一見鍾情」是不自然的，「情人眼中出西施」那才是最自然的，熟悉了，我們才能看到美。熟悉了、親近了、久了，跟我們親近的人，在眼中永遠不會是醜的，擁有這樣的心態是最美麗的了。

　　但是，當你在遇見植物時，看見的卻又那麼剛好的完全相反，這又是怎麼一回事呢！「一見鍾情」這字眼對你來說似乎起了作用。值得愛不愛上這裡。你想著，這是肯定的，你沒花多少時間去回憶過去，更沒花多少時間去改變自己當下的現狀，那些早早就把自己安定放在那唯一的情境中，把時間放在熟悉的一切，並且接受這一切的「阿里山龍膽」，早已經習慣且安定的生長在三千多公尺高的嚴苛環境之中。

## 在臺分布地區

　　臺灣產之龍膽屬（*Gentiana*）植物共計十三種，除了臺灣龍膽亦產於中國大陸福建及廣東外，其餘皆為臺灣特有種。阿里山龍膽於一九一七年由早田文藏氏首先發表，主要分布於臺灣北迴歸線以北海拔兩千五至三千九百公尺的中央山脈地區。喜性充足陽光而乾燥的環境，常見於日照充足的山路旁、裸露地或矮箭竹叢。

　　阿里山龍膽雖然名稱冠上「阿里山」，有趣的是大概很少有人在阿里山地區真正看過這種迷人的野花，倒是在合歡山最常見到它，尤以低矮箭竹林叢旁，瞥見叢生耀眼密集的藍色，最為顯著。主要花期在五月、八月或九月，如果你願意忽略眺望遠方連綿的山峰，轉而低頭佇足，都不難發現它的蹤影。

　　合歡山這時期的花卉總有令人意想不到的美麗，行走速度太快很容易就從身旁擦身而過，同時也必須學會如何在這樣的環境安定下來，緩慢地行走，睜大雙眼，一見鍾情地喜歡上你看到的它。誰說一見鍾情只能對人呢！你想著，換成是別人應該也會愛上，希望自己不要失去對周遭環境既有事物的接受能力，就本能地盡情愛吧！

**3.** 看起來似乎有掉落之姿，但又不至於。

**4.** 曝光偏差，讓花朵在炎陽下看起來柔軟一些。

**5.** 地理環境越是嚴苛，就越能表達這種生命力強悍的畫面。

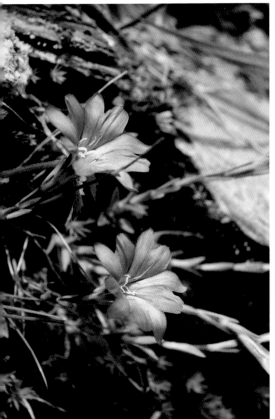

❸▶ WAB 自動｜F4.5｜1/800s｜10mm｜ISO100｜順光｜曝光偏差 -7｜2011.8.14 1：08

❹▶ WAB 自動｜F5.6｜1/500s｜10mm｜ISO100｜順光｜曝光偏差 -7｜2011.8.14 1：02PM

❺▶ WAB 自動｜F5.6｜1/800s｜18mm｜ISO100｜順光｜曝光偏差 -7｜2011.8.14 1：01PM

# 可可樹
## 馥郁香甜風靡全球

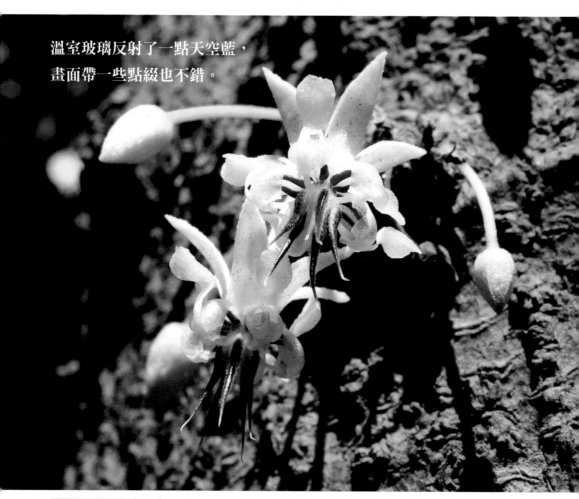

溫室玻璃反射了一點天空藍，
畫面帶一些點綴也不錯。

▶ WAB 自動 ｜ F3.5 ｜ 1/60s ｜ 10mm ｜ ISO100 ｜ 順光 ｜ 2011.10.7 12：21PM

拍攝時間：10月。 ｜ 賞花期間：10 ～ 12月。 ｜ 拍攝地點：國立自然科學博物館的溫室。

❶▶ WAB 自動 | F3.5 | 1/80s |
10mm | ISO100 | 順光 |
2011.10.7 12：17PM

　室內攝影最怕的就是少了一種「味道」，一種陽光的味道。儘管相機可以克服環境，但總覺得出來的作品與自己眼睛看到的就是不一樣。就算勉強有陽光進入也會因為快門速度降低而導致失敗率提高，但無論環境如何這也是一種學習，只要勇於嘗試，就算失敗了也比別人多一份經驗，攝影就是要不斷地練習才會進步啊！

**1.** 不算好的作品，只能隱隱約約地看出花的全貌，多了份想像空間。

**2.** 微微的光線灑進溫室，逆光最能表現葉子的透澈與魅力。

❷▶ WAB 自動 | F3.5 | 1/125s | 25mm | ISO200 | 逆光 | 2011.10.7 12：18PM

## 花 | 草 | 講 | 堂

**可可樹**

科名：梧桐科 Sterculiaceae

學名：*Theobroma cacao* L.

別名：可可、可可亞、巧克力堅果樹。

原產地：南美洲。

分布地：臺灣主要產區為屏東縣，中南部其他地區僅見零星栽培。

## 風靡全球的甜飲

你一定有這樣的經驗，情人節時會收到一盒精緻包裝的巧克力，那種溶在嘴裡甜在心裡的滋味，令人難以忘懷。或許你也有這樣的體驗，在寒冷的冬夜裡，為自己泡上一杯馥郁香甜的「可可」，暖暖心、暖暖胃的過程。大多數人對於巧克力或可可粉，或許在印象中僅止於此，可能從來都沒有想過，究竟那些原料到底「長」什麼樣子。

相傳，大約三千年前，美洲的瑪雅人就開始培植可可樹，並稱其為"Cacau"，將可可豆（種子）烘乾碾碎後，加水和辣椒，混合成一種苦味的飲料，此種飲料中的可可鹼和微量咖啡因可產生興奮作用。後來，該飲料流傳到南美洲和墨西哥的阿茲台克帝國，阿茲台克人為皇室專門製作熱的飲料"Chocolatl"，意思是「熱飲」，這是「巧克力」這個詞的來源。

一五四四年一個來自多米尼加的瑪雅貴族代表團，拜訪了西班牙的腓力王子，他們隨身攜帶自己喝的可可飲料，

在飲料中添加了香草等香料使其產生泡沫，引起西班牙人的興趣，於是人們也開始喝這種飲料，並加入糖和其他配方。一五八五年第一艘從墨西哥運載可可豆的船到達西班牙，這意味著，在歐洲已經出現了對可可的消費需要，飲用可可的習慣後來逐漸從西班牙向歐洲其他國家流行。

❸▶ WAB 自動 | F3.5 | 1/60s | 10mm | ISO125 | 順光 | 2011.10.7 12：22PM

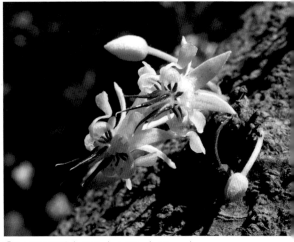

❹▶ WAB 自動 | F4.5 | 1/40s | 10mm |
ISO200 | 順光 | 2011.10.7 12：23PM

❺▶ WAB 自動 | F3.5 | 1/60s | 10mm |
ISO160 | 順光 | 2011.10.7 12：22PM

## 臺灣引進種植

　　可可樹原產於南美洲，現今廣泛在非洲、東南亞和拉丁美洲種植，臺灣主要產區位於屏東縣，約自一九〇一～一九一〇年間便已引進，在中南部一帶有試驗性栽植，如著名的學府中興大學校園內就有可可樹，隔了大約十二年，直到一九二二年開始自印尼爪哇輸入種子試種，此時種植可可樹已是一種經濟作物。

　　可可樹為梧桐科常綠性喬木，植株高度可達十五公尺，幹通直，葉片鮮綠寬闊，小巧玲瓏有緻的幹生花，就簇生於枝幹上，白色的花朵搭配著略為粉紅色的萼，模樣相當可愛。小小的花朵，很難想像它可以長出大約二、三十公分莢狀果實，成熟醞釀期約在四至六個月，後變為紅棕色的果皮，會產出濃郁的香味，而莢狀的果實，內部含有二十～四十顆或更多的種子，剝開果肉可生食，取出的種子就是我們說的「可可豆」。百分之五十～六十的成分是可可脂、可可鹼和咖啡因，經發酵、晒乾、研磨可提煉可可漿，用以製造可可粉，這就是製造巧克力的主要原料。下次記得吃巧克力的時候，不妨，試著回想花朵的美麗，或許會有另外一種心境。

**3.** 並非環境都能如你所願，但是，如果能在室內環境也能拍好，那外面就更不用說了。

**4.** 摒住片刻呼吸，它會帶給你一種穩定的作用。

**5.** 樹幹筆直，花朵低於腰際，很多時候是降低自己的高度就能看見許多美好。

# 臺灣油點草
## 以點點油漬盛妝

攝 影 札 記

　　臺灣油點草喜歡生長在潮濕陰暗之處，即便在清晨遇見此花，也未必能獲得良好的光線。好在，花朵在過午之後不會有萎靡狀態，很多時候的「等待」其實是一種獲得。

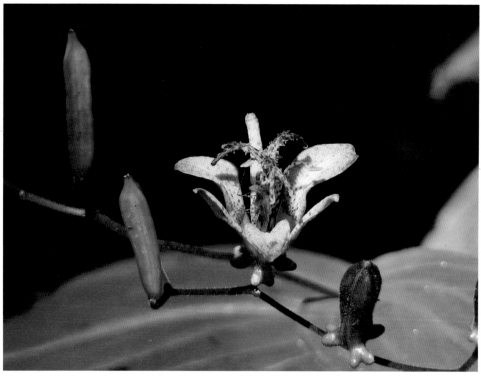

❶ ▶ WAB 自動 │ F4.5 │ 1/160s │ 78mm │ ISO100 │ 順光 │ 曝光偏差 -7 │ 2011.10.20 11：57AM

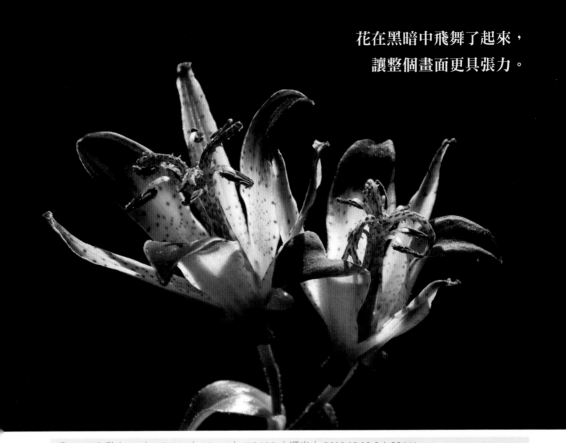

花在黑暗中飛舞了起來，
讓整個畫面更具張力。

▶ WAB. 自動 | F4 | 1/500s | 10mm | ISO100 | 順光 | 2010.10.10 8：50AM

拍攝時間：10月。 | 賞花期間：8～12月。 | 拍攝地點：奧萬大森林遊樂區。

**1.** 昆蟲入鏡是個小意外，偶爾也會有眼睛沒注意到的事情發生。

**2.** 想像一下自己是昆蟲，如何取得花蜜呢？攝影也是一樣，想像一下。

❷ ▶ WAB 自動 | F4 | 1/320s | 10mm | ISO100 | 順光 | 2012.10.18 11：14AM

## 花│草│講│堂

**臺灣油點草**

科名：百合科 Liliaceae

學名：*Tricyrtis formosana* Baker

別名：溪蕉莧、石溪蕉、竹葉草、黑點草、石水蓮、仙女花、金石松、金尾蝶。

原產地：臺灣特有種。

分布地：臺灣全島海拔 100 公尺～ 3000 公尺，性喜潮濕陰暗處。

## 停留的智慧

　　現在，你的時間感不是以小時、分鐘甚至秒來計算，而是以日為單位，滿足地觀察一片葉片在風中起舞，看來像是一種宣言，有時甚至像是一首詩，而且比任何詩人寫的詩都來得有趣。重要的不是你的想法，而是你的感受，你的軀體即是你的腦，最重要的是，你存在，而且你跟這裡其他生物一樣，都擁有這一天和這一個地點的權利，也必須遵守相同的生存法則，這令人激動不已。

　　以往，你習慣待在不同地點，總是不斷前進，留意不同地方的變化，但是從沒注意過同一地點的變化。現在學會，在同一地點停留的智慧，會有很多事情不斷在同一個地方上演，儘管每天重複的情況很多。

　　沿途盛開的臺灣油點草讓人誤以為闖進了不知名的花園，且還不只一次地出現，終究還是忍不住拍了起來。你承認，認識它以來一直沒有好好的寫有關於它的一切，甚至不懂得怎麼分辨油點草屬（*Tricyrtis*）這一門植物。百合科的臺灣油點草，葉片與花朵上烙印著油漬般的斑點，故以此為名，為臺灣特有種植物。

## 分布極廣泛

　　分布範圍極為廣泛，從低海拔的平野溪谷到三千公尺的高海拔山區崖壁上都可見，性喜潮濕陰暗處，主要生長於有水滲出的岸邊或潮濕的崖壁基腳，植株在低海拔可長至約一公尺高的高大草本，但在高海拔地區卻是只有株高約二十至三十公分的小草本。除此之外，植株無地下橫走的根莖，花瓣的大小，葉形從橢圓形到卵形之間，葉基從有柄

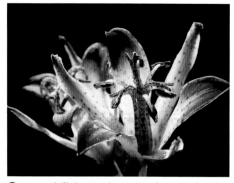

❸ ▶ WAB 自動　│ F5.6　│ 1/640s　│ 10mm │
ISO100 │ 順光　│ 2010.10.10 8：51AM

到心臟形間，花色從淡到濃的變化，加上花被上斑點的顏色、大小、多寡與分布等等，不同植株的變異很大，而且有多種、多樣的排列組合。

過去高山油點草（*T. ravenii*）許多標本全被鑑定為臺灣油點草，但因屬於冬季落葉性植物，花朵顏色、斑點外觀，僅與部分極為近似，而在二〇〇七年才正式命名新種。此外，臺灣油點草在外輪花被基部分叉具有大約零點六公分的「距」，高山油點草則明顯地左右合併而不同。

粉紅色花帶有紫紅色斑點，花瓣與花萼相似，雌蕊頂端三叉再成六條放射狀向外延伸，形成一獨特的臉譜，按以臺灣油點草開花及結果盛況，若環境許可，不失為一值得推廣栽培的觀賞花卉。在野外遇見如此盛妝的臺灣油點草，此時此刻令人心動不已，假使記不起它隱身於山林的優雅名字，那「臺灣有點吵」會是一個很好記的名字，只是它不「鬧」，當然也更不會「吵」。

3. 腦袋設定的排版，當想法與畫面連成一直線時，快門就簡單多了。

4. 倒影的身姿，倆倆相望，有種看見自己的味道。

5. 環境關係，清晨陽光進不來，所以只有等待午後，等待也是一門學問。

❹ ▶ WAB 自動 | F5.6 | 1/320s | 136mm | ISO100 | 順光 | 2012.10.18 11：24AM

❺ ▶ WAB 自動 | F4.5 | 1/250s | 14mm | ISO100 | 順光 | 2011.10.20 2：33PM

# 貓兒菊
## 盡情綻放的貓耳朵

 | 攝 | 影 | 札 | 記 |

　　黑色背景的「標本拍」其實是很乏味的，找到光源及幽暗的背景，就能表現出來。有時也會為了刻意減少複雜的背景。這種方式雖然枯燥卻也讓人樂此不疲，一來看起來乾淨清爽，二來花的質感也都能表現出來，惟通常遇見白色或黃色的花時，容易產生過曝現象，只要設定曝光補償就可以彌補這個缺點。

❶ ▶ WAB 自動 | F5 |
1/500s | 32mm | ISO100 |
順光 | 2011.10.22 11：54AM

178

原來在舞臺上手足舞蹈是這樣子呀，
即便傾斜了卻有張力。

▶ WAB 自動 ｜ F5.6 ｜ 1/1250s ｜ 10mm ｜ ISO100 ｜ 順光 ｜ 曝光偏差 -7 ｜ 2011.10.22 11：55AM

拍攝時間：10 月。 ｜ 賞花期間：4 ～ 11 月。 ｜ 拍攝地點：合歡山的梅峰。

**1.** 相機其實是一個很聽話的機器，你給它什麼樣指令，它就做那個指令。

**2.** 控光，聽起來很神奇，了解不同時段的光源，就能拍出好相片。

❷ ▶ WAB 光圈 ｜ F5.6 ｜ 1/640s ｜ 10mm ｜
ISO100 ｜ 順光 ｜ 曝光偏差 -7 ｜ 2011.10.22 12：0ɔ

## 花 | 草 | 講 | 堂

**貓兒菊**

科名：菊科 Asteraceae

學名：*Hypochaeris radicata* L.

別名：歐洲貓兒菊、貓耳菊、貓耳葉菊。

原產地：歐洲。

分布地：臺灣中高海拔山區向陽光開闊地、路旁、裸露岩壁、農田邊。

### 放下往前走

　　一個人徬徨的時候，不確定未來的路該怎麼走，但總不能因為害怕勉強留在明顯不適合你的現在，而讓夢想有了停佇。很奇妙的是，當你下定決心一件事情之後，所有的不安定感，就在決定的一剎那一掃而空，因為已經沒有退路了，也不再有「二選一」的選擇或比較，只能朝著你選擇的方向繼續往前走。轉瞬間，心頭的能量又開始默默地有了新的累積，只是當下自己並未察覺。

　　你又遇見了那個開心的自己，步伐輕鬆的你，儘管還擔心著經濟會出現一個

❸▶ WAB 自動｜F5.6｜1/640s｜
27mm｜ISO100｜順光
曝光偏差 -7｜2011.10.22 11：51AM

新的斷層，但過於擔心也無濟於事，當扛在身上的工作突然放下了，每個享受生活的細胞感知能力通通被打開了，所有遇見的野花野草也都變得更美了，遇見「貓兒菊」時，你的思緒還停留在大雪山中，當時的天氣並不被允許為它做些什麼，只能在記憶中翻攪。

### 名字的由來

　　貓兒菊原產於歐洲，臺灣主要分布於中高海拔山區，生長在向陽光開闊地、路旁、裸露岩壁、農田附近。它並非臺灣「原生植物」，只是在臺灣這塊土地上適應了而生存下來的「歸化物種」。貓兒菊屬（*Hypochaeris*）植物其實是種帶有疑問的一個屬，包括名字也是，「貓兒」有可能是「貓耳」諧音而來的。在植物身上僅有「葉子」具有這樣的相似程度，好吧，我們姑且相信葉子就像是貓的耳朵吧。

　　屬名 "*Hypochaeris*" 來自於希臘語的 "Hypo" 及 "e choeros" 所締結而成，前段意為「地下」，後段則表示「豬」，這還真讓人一頭霧水呢！貓耳菊植株低

**5** ▶ WAB 自動 | F5.6 | 1/1250s | 10mm | ISO100 | 順光 | 曝光偏差 -7 | 2011.10.22 11：55AM

**4** ▶ WAB 自動 | F4 | 1/500s | 35mm | ISO100 | 順光 | 2011.10.22 11：53AM

矮，所有的葉子全部是基生葉，這表示前段的意思是吻合的。記得，以前鄉下養豬人家餵的不是人工飼料，而是一些雜七雜八的蔬菜混雜一些野草大鍋炒的飼料，最常見的如甘薯葉或者是馬齒莧（豬母乳），有時連兔兒菜、黃鵪菜通通都加進去，那會不會貓兒菊也能如此呢。不過，這部分只是僅來自於你的想像，這應該要問一下歐洲當地的豬是不是也像臺灣以前那樣地粗養。

除了十二月至三月貓兒菊會短暫地被高山野草淹沒以外，在臺灣幾乎全年開花，夏季是它的綻放舞臺，一般人很容易誤認為是蒲公英，有趣的是，就連西方國家也戲稱它為「假蒲公英」。具有特別長地花軸，且在花軸上疏具小型葉片，頂生的頭花通常不會只出現一個，金黃色的花朵花徑大。貓兒菊是種具有「知時」能力的植物，陰雨天時，嬌羞閉塞，而當你發現這一群外來嬌客縱情燦爛地綻放時，恰好也正是「天氣晴」呢。

**3.** 先看到影子才想要拍，花莖在岩壁上的延伸是最重要的主角。

**4.** 畫面過於雜亂，不過這也是交代環境的一種方式。

**5.** 想起了那吊飾上的花朵標本，是創造這一張相片的動機。

# 太陽麻
## 金黃活力滋養大地

**攝 影 札 記**

　　如何在攝影鏡頭下抓住拍攝主體最美的瞬間，所謂的瞬間，指的其實是「風」。這一長串的花序，在田野之間隨風搖曳，讓人無法掌握，既然無法避免，那就鼓起勇氣去面對，既然有搖曳的風情，不妨也給它一種搖曳的美感，很快地你就會樂在其中，而不會感到受傷。

**1.** 近距離雖然可以表現較清晰的畫面，同時也暴露出景深不足的窘境。攝影，很多時候是在取捨之間。

**2.** 跟著微風起舞，讓整個畫面也有搖曳的感覺。

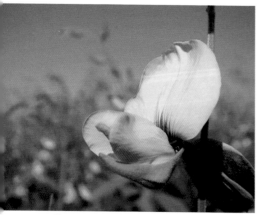

❶▶WAB 自動 │ F5.6 │ 1/1000s │ 10mm │ ISO100 │ 順光 │ 2009.11.1 9：27AM

❷▶WAB 自動 │ F5 │ 1/500s │ 78mm │ ISO100 │ 順光 │ 2009.11.1 9：19AM

只要有足夠的耐心，
就能拍到一張好相片，
失敗了，大不了重來。

▶ WAB 自動 | F5.6 | 1/640s | 78mm | ISO100 | 順光 | 2009.11.1 9：20AM

拍攝時間：11月。 | 賞花期間：8～10月。 | 拍攝地點：臺中市新社區。

## 花｜草｜講｜堂

太陽麻

科名：豆科 Fabaceae

學名：*Crotalaria juncea* L.

別名：大金不換、菽麻、印度麻、自消容、赫麻、蘭鈴豆。

原產地：印度、巴基斯坦。

分布地：臺灣主要為秋冬季休耕時期栽培為綠肥。

### 冬日遍布田園

隆冬之際，第二期的稻作早已收割冬藏，原本綠油油的田野風光進入冬季後，呈現不同的景觀，一畦畦的田地已進入休耕狀態，然而農民為了翌年稻作的滋潤，會在田間栽植各種綠肥作物，包括油菜花、紫雲英、蘿蔔等等。除了常見的這三種以外，另有一主角即為「太陽麻」。

原產於印度及巴基斯坦，臺灣於一九二八年引進作為蔗田、旱作田及東部地區重要的綠肥作物。分類上為豆科野百合屬，其屬名 "Crotalaria" 便是由希臘文 "Krotalon"（響板）與拉丁字尾 "-arita"（似）組成，撞擊好似響板發出的聲音一樣。

農田休耕時植太陽麻，播種後約兩個月便開始長出黃色小花，尚未翻犁入土時的太陽麻，繽紛的黃花如織錦般綻開，形成一大片又一片的花海，使得原本蕭瑟的田園襯托出綠野橙黃的田園景致。遼闊的田園間盡是隨風搖曳的小黃花，把大地染成金黃，太陽麻讓田園間充滿活力與芬芳，不禁讓人覺得臺灣的寒冬並不沉寂，花朵雖沒有春花璀璨，但卻有著另一番沉潛之美，也是許多獵取影像的最佳背景，太陽麻花期甚長，兼具觀賞價值，更是一優良綠肥作物。

### 具有綠肥作用

所謂的「綠肥作物」泛指種植一種作物、將其新鮮的植體，翻犁入土壤中作為肥料或用來改善土壤理化性質者，最終目的是改善土壤物理性、土壤化學性、增加土壤微生物活動、防止雜草叢生以及具水土保持功用。而這些所謂的改善與增加便來自於植物本生的固氮作

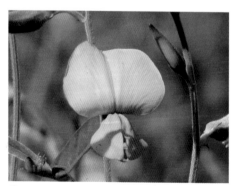

❸▶WAB 光圈｜F5.6｜1/800s｜78mm｜ISO100｜順光｜2009.11.1 9：26AM

❹ ▶ WAB 自動 | F5.6 | 1/500s | 5mm |
ISO100 | 半逆光 | 2009.11.1 9：18AM

用（Nitrogen Fixation），將氮轉變成氮化物
的作用。

　　根瘤菌（rhizobium）是土壤中常見的桿菌，
法國化學家布辛高爾特（Boussingault）是最早
提出豆類植物的根具有固氮作用的人，並從豆
類植物的根瘤中分離而得，因此命名為根瘤菌。
當根瘤菌感染豆科植物時，會經根毛進入植物
根部，促進其內的皮層細胞增生而形成根瘤，
生活於根瘤組織中的根瘤菌會形成類菌體，類
菌體的外層包覆著一層膜，膜上鑲嵌豆科血紅
素可控制氧氣擴散進入類菌體中，使類菌體能
夠行呼吸作用產生能量，推動固氮作用的進行，
單獨生活的根瘤菌不具固氮能力，唯有於根瘤
形成類菌體時，才產生固氮能力。

❺ ▶ WAB 自動 | F5.6 | 1/640s |
29mm | ISO100 | 順光 |
2009.11.1 9：21AM

3. 景深夠了，畫面解析度相對的
也會薄弱許多，算失敗嗎？倒也
不一定。

4. 清晨，太陽自左上角出現，相
機無法允許正視，半逆光操作，
也可以拍出美麗的場景。

5. 空曠的地區，最令人頭痛的
是──風，如果不介意，就跟著
她起舞吧！

# 黃槐
## 黃花翩翩開滿樹梢

 **攝 影 札 記**

夕陽西下之時，當所有色調皆呈現昏黃狀態，就算處於藍天及天晴之下也無法避免，這或許是攝影的一大致命傷，因為再如何的設定相機都是種徒勞無功，能做的大概只能做出最好的平衡。

**1.** 既然清楚知道會造成色偏影響，最好的辦法就是拍攝時採用順光拍攝。

**2.** 一張照片，有時候是為了選擇背景，再去挑選主角，這是個不合乎邏輯的想法。

**3.** 快門速度降低，代表著綠色越來越失去平衡，所以必須清楚相機的能耐。

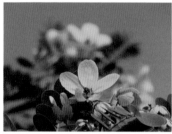

❷ ▶ WAB 自動 | F5 | 1/500s | 99mm | ISO100 | 順光 | 2012.9.27 4：14PM

❶ ▶ WAB 自動 | F5 | 1/500s | 99mm | ISO100 | 順光 | 2012.9.27 4:14PM

❸ ▶ WAB 自動 | F4.5 | 1/125s | 59mm | ISO100 | 順光 | 2009.10.10 9：14AM

運用鏡頭的最望遠端，
還是可以拍出清晰與美麗的景深。

▶ WAB 自動 ｜ F4.5 ｜ 1/320s ｜ 78mm ｜ ISO100 ｜ 順光 ｜ 2009.10.10 9：14AM

拍攝時間：9 月。　　　賞花期間：近全年。　　　拍攝地點：國道 3 號關廟服務區。

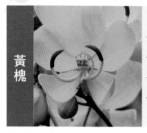

花│草│講│堂

黃槐

| 科名：豆科 Fabaceae |
| 學名：*Cassia surattensis* Burm. f. |
| 別名：金鳳、槐、豆槐、金藥樹、粉葉決明。 |
| 原產地：印度、錫蘭、澳洲、波里尼西亞。 |
| 分布地：臺灣全島低海拔普遍栽培為庭院樹，偶見逸出現象。 |

## 引進臺灣栽植

「黃槐」在臺灣已擁有百年的歷史，這百年的日子以來，黃槐一直扮演著觀賞樹種，原產印度、錫蘭、澳洲、波里尼西亞等地，一九〇三年首度引進臺灣即被當成庭院樹種，隨著推廣漸漸地轉換到校園以及行道樹。

現今，在校園當中它可是最佳女主角，黃槐花期長，除冬季外幾乎全年都可看到它綻放的美麗花朵，更從臺灣尾一路開到臺灣頭，只要有陽光的地方它總是黃花翩翩地開滿樹梢，也驗證了 "Sunshine Tree" 的名字。黃槐屬多年生灌木或小喬木，大部分人工栽培所見幾乎是小喬木狀，偶見野生逸出的黃槐才能一窺它灌木的模樣，整體感覺較為雜亂。

## 文學中的巧思

黃槐的樹名，令人想起《南齊書王敬則傳》三十六計當中的第二十六計「指桑罵槐」。三十六計各計的主題精義大多引用易經的文句，以陰陽調和之理，來說明兵法的剛柔、奇正和進退攻守間的變化，除了是政治、軍事上的計謀之外，也是大家耳熟能詳的成語。

「指桑罵槐」中的「桑」指桑樹，「槐」指槐樹，明明是罵槐樹，卻指著桑樹來罵，所以這句成語用來比喻拐彎抹角地罵人。如果要論究為何要用槐樹和桑樹來作比喻，也許是因為槐樹向來作為官府的代表，如《周禮‧秋官‧朝士》說：「面三槐，三公位焉。」意思是說周代宮庭外植有三棵槐木，太師、太傅、太保等三公朝天子時，要面向三槐。

宋代兵部侍郎王祐，曾經親手種三槐於庭，自言子孫必有為三公的。後來他的兒子果然當上宰相，世稱為「三槐王氏」。唐代李公佐在所撰的傳奇〈南柯太守傳〉中，說到淳于棼醉臥槐樹下，夢至大槐安國，出仕南柯太守。夢醒後，始覺大槐安國原是槐樹下的蟻穴。這裡也是用「槐樹」來代表官府。

至於桑樹，那就是民間常見的農作植物了，可以作為一般平民百姓的代表。

指著桑樹罵槐樹，可解釋為民眾由於畏於威勢，把對官府的不滿一股腦兒向桑樹來發洩吧！

　　在中國文學中，有許多類似這樣關於植物名稱所謂的「文字遊戲」，不論是否正確，其實都很有意思，令人不禁讚嘆文人的巧妙智慧，同時也可以看出植物與人的另一層生活關係。

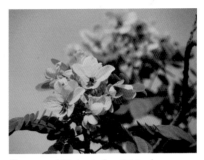

❹ ▸ WAB 自動｜F5｜1/500s｜106mm｜ISO100｜順光｜2012.9.27 4：27PM

**4.** 只是不想讓一朵花孤單的襯在藍天上，多了襯景，反而也熱鬧許多。

**5.** 臨界於夜晚前的挑戰，快門速度仍高，缺點大概是顏色加深，那應該也被視為另一種美吧。

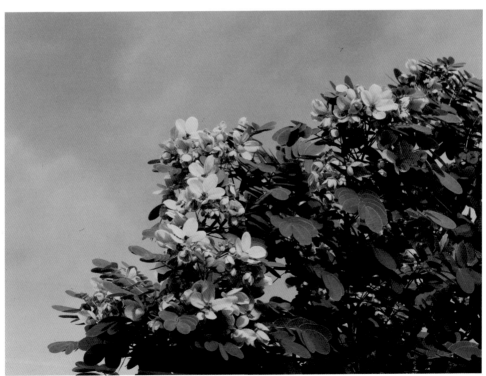

❺ ▸ WAB 自動｜F3.5｜1/1000s｜9mm｜ISO100｜順光｜2012.9.27 4:28PM

# 臺灣萍蓬草
## 全年綻放生命之美

**攝｜影｜札｜記**

　一年好幾次與臺灣萍蓬草相遇，運氣好時陽光普照，差一點時就是遇上下雨。下雨天撐傘算正常，偏偏植物也長在距離有點遠的水面上，在種種條件都不利於此時此刻的環境下發揮作用，相機要從背包拿出來還真的打擊了不少勇氣，但有時嘗試代表一種可能，嘗試也是一種美麗，就算失敗了也沒關係，總比什麼都不做的好，至少當下你了解環境對相機的影響，下次會有一些保護的動作或是知道該怎麼修正。

**1.** 花朵局部細微構造，乍看之下，很容易讓人有種想像的空間。

**2.** 簡單的花朵，花朵構造卻饒富趣味，色調與情境的掌控，移動在呎尺之間，就能輕易獲得。

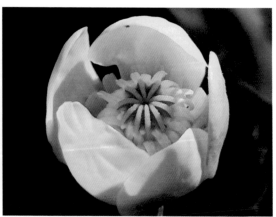

❶▸WAB 自動｜F4｜1/1600s｜10mm｜ISO100｜順光｜2012.3.15 1：02PM

❷▸WAB 自動｜F4.5｜1/320s｜78mm｜ISO100｜順光｜2009.12.06 2:58PM

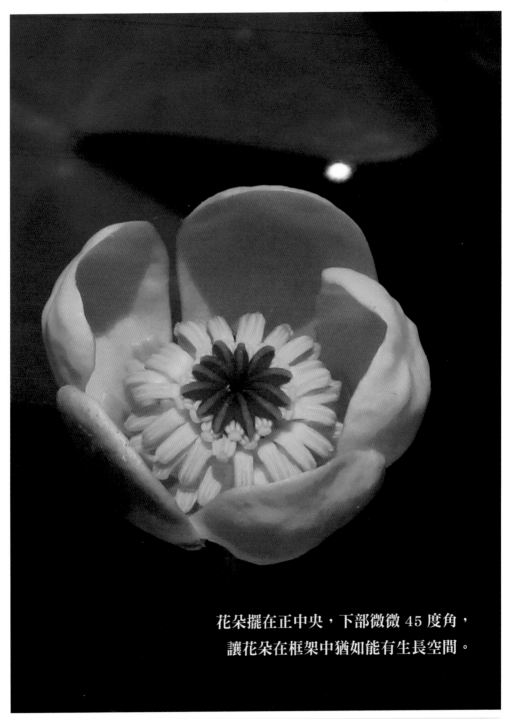

花朵擺在正中央，下部微微 45 度角，
讓花朵在框架中猶如能有生長空間。

▶ WAB 自動 | F5.6 | 1/1250s | 144mm | ISO100 | 順光 | 2012.7.2 11：6AM

拍攝時間：12 月。 | 賞花期間：全年。 | 拍攝地點：南投集集特有生物中心。

## 花 | 草 | 講 | 堂

**臺灣萍蓬草**

科名：睡蓮科 Nymphaeaceae

學名：*Nuphar shimadai* Hayata

別名：水蓮花。

原產地：臺灣特有種。

分布地：臺灣桃園、新竹池塘，全臺已有許多觀賞栽培植株。

## 全年綻放

生命的存在是美麗的，工作和休閒同樣也可以是美麗的。找個理由，就可以讓自己的心靈遠走，拋開都市繁忙雜沓的步履，尋找緩慢的空間。冬天的集集綠色隧道顯得有些蕭瑟，兩旁的落葉早已成堆，車子呼嘯而過便緊跟著在後面啪啦啪啦地飛舞了起來，那麼大雪紛飛是不是也是這樣子呢！十二月初，北方冷空氣旺盛，在更遠的北方早已冰封一片，因此這節氣稱為「大雪」。這時的中、南部還嗅不出冷冽的空氣，反倒有著濃濃秋味，冬天的植物大多已在醞釀春天的到來，這時期的花有些沉寂，但是也有一年四季一直很努力綻放的植物——臺灣萍蓬草。

## 發現歷史

早在日據時代，日籍植物學者島田彌市於一九一五年於新竹縣的新埔所採獲，日本植物學者早田文藏於一九一六年在臺灣植物圖譜第六卷中發表為新種。種名 shimadai 就是為了紀念其採集者島田彌市，模式標本目前仍保存於

❸▶WAB 自動│F5.6│1/250s│144mm│ISO160│順光│2012.8.19 10：44AM

林業試驗所植物標本館中，自一九一五年臺灣萍蓬草被發現以後，各標本館的紀錄僅維持到一九三三年，之後，便失去臺灣萍蓬草的蹤跡，為臺灣特有生物中瀕危的一種水生植物，直到一九九六年臺灣萍蓬草才又重新被尋獲，然而僅發現於桃園以及新竹縣的一些坤塘，近年來由於土地的開發坤塘的逐漸消失，地主對於土地利用的觀念不同，再加上它的觀賞性極高，一些園藝大量蒐購，使得野外的臺灣萍蓬草數量逐漸稀少。

## 部位特徵

臺灣萍蓬草英文名稱為 "Yellow water lily" 意為「黃睡蓮」。顧名思義與睡蓮有關，葉近圓形浮貼於水面，在基部還有一個 V 形缺刻，最早被分屬在睡蓮屬（Nymphaea），不過萍蓬草為子房上位，種子不具假種皮，相對於中位子房，種子具假種皮，有很大的差異，所結成的果實形狀像酒壺，所以有個 "Brandy Bottle"（白蘭地酒瓶）的稱呼。

臺灣萍蓬草具有地下莖與根系，長長的地下莖形似人體脊椎，因此也有人稱它為「河骨」，據說位於河骨下所形成的密集根系，可以阻擋甚至捕捉到魚類。萍蓬草的花是一種相當特別的構造，我們認為的五個花瓣事實上是「花萼」，而真正的「花瓣」卻是那形成半圓形的雄蕊，再往中間看紅色的部分是

個特殊的花柱，與其他大部分的水中植物一樣，果實會往水面倒伏，因具有海棉體，成熟的果實開裂後會暫時具有浮力，等到猶如綠豆般的種子掉落於水中之後，便形成另一個世代的交替，雖然臺灣萍蓬草屬於睡蓮科，但花比睡蓮小的多，而且也沒有那麼多豔麗的花部構造，然而當一大片的黃花綻放於水面上，生命自然也有吸引人的地方。

**3.** 局部特寫，能穿透人的肉眼無法達到的境界。

**4.** 特意留下右下角的空缺，清楚表達這是種水生植物。

**5.** 翻轉螢幕的好處是，你可以將手往上拉直，用仰角的方式，讓畫面看起來像是處於置高點。

**4** ▶ WAB 自動 | F4.5 | 1/125s | 78mm | ISO100 | 順光 | 2008.3.12 12：14PM

**5** ▶ WAB 自動 | F4 | 1/250s | 16mm | ISO100 | 順光 | 2009.10.18 8：39AM

# 勳章菊

## 鮮豔耀眼的榮譽象徵

疊影，這種畫面擺放位置，
有時候是為了一種延伸感，讓畫面更飽滿。

▶ WAB 自動 │ F5.6 │ 1/800s │ 10mm │ ISO100 │ 順光 │ 2009.11.28 11：32AM

拍攝時間：5月。 │ 賞花期間：10～5月。 │ 拍攝地點：后里中社花市。

### 攝│影│札│記

　　勳章菊在夜間會有閉合現象，但是在白天經歷陽光強烈的照射下，舌瓣花會自尾端開始捲曲，花朵看起來就像是完全沒攤開的模樣，當然這樣看起來也很沒有精神，花朵跟人一樣，早晨是最有精神的時間了。

**❷▶** WAB 自動 │ F5.6 │ 1/320s │ 10mm │ ISO320 │ 順光 │ 2011.4.17 11：39AM

**1.** 隱約可以看見，幾滴水珠盛在花瓣簷上，雨後的花朵也很迷人。

**2.** 就算是陰天，ISO 值拉高也無礙，花朵自己本身的光線反射，也可以拍出大氣勢。

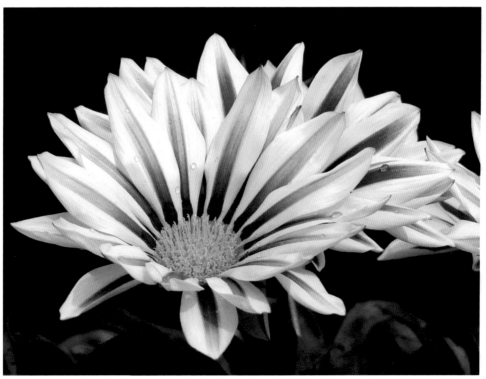

**❶▶** WAB 自動 │ F5.6 │ 1/1250s │ 78mm │ ISO100 │ 順光 │ 2011.4.17 11：37AM

## 花 草 講 堂

勳章菊

科名：菊科 Asteraceae

學名：*Gazania rigens* (L.) Gaertn.

別名：勳章花、非洲光陽菊。

原產地：南非納塔爾、莫桑比克，原生於海岸線沙丘。

分布地：園藝栽培種。

### 燦爛猶如勳章

火車滑了開來，窗外的世界迅速往後退，彷彿有人還沒打招呼就按下了電影膠捲「快速倒帶」，只是不知道快速倒往過去還是快速轉向未來，只見一幕一幕從眼前飛快逝去。你想起那個剛接受授勳的軍官與他的情人在火車月台上來不及說再見時的身影，而那個勳章就這麼默默地從軍官手中被塞進了口袋裡，彷彿成了一種看不見的距離，在遙遠的那個戰爭的年代，你也想起了那遙遠國度南非納塔爾的「勳章菊」。

勳章菊舌狀花的基部具有明顯的環狀黑色或褐色斑紋，猶如勳章般，因此得名。屬名是根據希臘塞薩洛尼基學者 Theodorus Gaza 的姓氏所命名，"Gazania" 是其姓氏的拉丁化形式。勳章菊原產於南非納塔爾、莫桑比克，原生植物生長於海岸線沙丘，有點類似臺灣濱海地區常見的天人菊，光亮鮮豔色彩繁多，某些品種僅自舌狀花基部形成圓形狀，有些品種甚至延伸到舌瓣最前端，唯一不變的是，管狀花全都是由黃色所組成，這幾乎也是菊科植物的註冊商標。

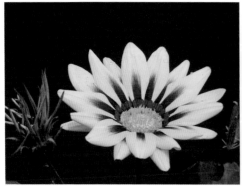

❸ ▶ WAB 自動 ｜ F5.6 ｜ 1/640s ｜ 78mm ｜
ISO100 ｜ 順光 ｜ 2011.4.17 11：37AM

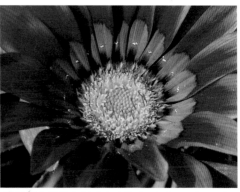

❹ ▶ WAB 自動 ｜ F4.5 ｜ 1/320s ｜ 12mm ｜
ISO100 ｜ 順光 ｜ 2009.11.28 12：30PM

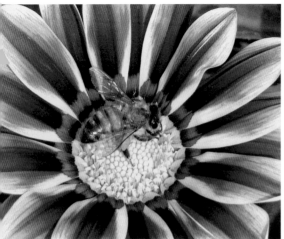

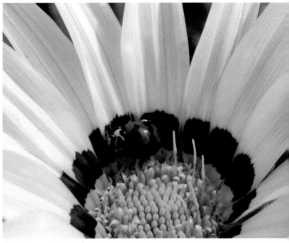

**❺ ▶ WAB 光圈 | F5 | 1/500s | 78mm |**
ISO100 | 順光 | 2009.11.28 12：34PM

**❻ ▶ WAB 自動 | F5.6 | 1/800s | 10mm |**
ISO100 | 順光 | 2009.11.28 12：35PM

## 夜間閉合現象

　　一九七〇年引種到臺灣來的勳章菊，目前仍然只有零星的栽培，主要運用在景觀造景襯托上，勳章菊的花語是「光彩」與「榮耀」，正好和它亮麗的花色相吻合，不過我們在白天常常看見勳章菊開得燦爛奪目，到了晚上卻低頭不語，這時你以為花謝了，第二天卻又看見它神采奕奕露出笑臉，原來勳章菊的花有夜間閉合的習性，所以少有人利用它當作切花花材來使用。而關於勳章菊夜間閉合的習性，是因為花朵在生長與發育之間會經歷上曲生長（Hyponasty）或又稱為下偏性、上彎生長以及下偏生長，植物器官由於下側生長較為迅速，而使其向上彎曲的現象，花瓣的閉合現象即為花瓣下側迅速生長所引起，這種罕見的植物生理時鐘，也令初學栽培勳章菊的人無所適從。

　　勳章菊給人的第一印象是，你一定得從正上方才能看見那「勳章」的圖騰，透過陽光的洗禮，每一片花瓣均勻的散發出豔麗與柔和的魅力，從而使花朵整個綻放出絢麗的光彩，每一朵花朵所譜出的勳章圖騰個個都有很獨特的韻味，這或許是勳章菊花語所代表的至高榮耀吧。

**3.** 黑色的背景，事實上是一個水池，在拉長焦段後，顏色就會跟著越黯淡。

**4.** 面對這種大型花，會發現，除非環境不允許，否則能多近就多近。

**5.** 光線好，快門速度快，把焦段拉長也能拍出類似微距的作品。

**6.** 小瓢蟲不怕驚擾，貼近一點更能看清這自然的大千世界。

## 冬 ▶ 小寒 ▶ 草花

### 1/5˙1/6

# 翡翠木
## 濃綠光潤好招財

 | 攝 | 影 | 札 | 記 |

　　遇見這種種在室內的植物，想拍還得用「借」的。真的，很多時候就是如此，還好這種植物不會躲在室內太幽暗之處，但是光源進不來室內有時候也很無奈，光從哪裡來？如何掌握時機？有了理想光源之後，就能拍出細緻的標本照（黑色背景）來。

❷ ▶ WAB 自動｜ F5 ｜ 1/250s ｜ 10mm ｜ ISO100 ｜順光｜ 2011.2.27 3：11PM

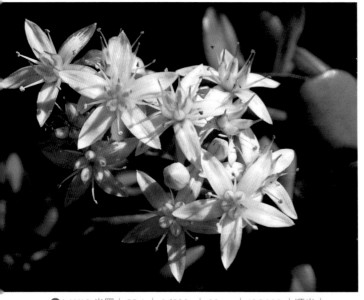

❶ ▶ WAB 光圈｜ F5.6 ｜ 1/500s ｜ 10mm ｜ ISO100 ｜順光｜ 2011.2.27 3：10PM

**1.** 花朵姿態千嬌嫵媚，光線落點很重要，掌握住了就能拍出好照片。

**2.** 明暗度分明，近拍就只能小心翼翼地別拍到其他的影子。

198

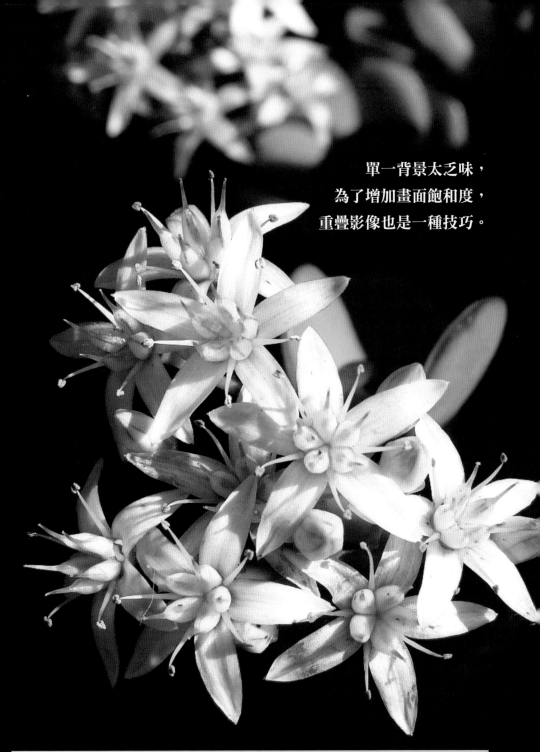

單一背景太乏味，
為了增加畫面飽和度，
重疊影像也是一種技巧。

▶ WAB 自動 | F5.6 | 1/500s | 12mm | ISO100 | 順光 | 2011.2.27 3：11PM

拍攝時間：2 月。 | 賞花期間：11 月～隔年 2 月 | 拍攝地點：南投清境。

## 花│草│講│堂

翡翠木

科名：景天科 Crassulaceae

學名：*Crassula ovata*（Mill.）Druce

別名：發財樹、玉樹、燕子掌、花月。

原產地：南非。

分布地：臺灣多見於園藝栽培種觀葉植物。

## 財運的象徵

　　都市住宅，高樓大廈林立，所見之處盡是鋼筋水泥，偶有庭院也大多面積狹小，綠化成難題。但生活在都市的人們無時無刻嚮往著大自然那綠葉紅花的美妙，人們憧憬著土地芳香、空氣清新、花團錦蔟、綠樹成蔭以及水秀山青。

　　古代地理學家認為，樹之枝葉稀疏尖聳者屬陽，繁濃闊葉者屬陰，獨陽出頭者克妻，孤陰出頭者傷夫。樹生于地，莫不有金木水火之氣，以成金木水火之形；氣與形具，理亦寓焉，人與物氣相通爾。彼五行不合其體者，偏倚駁雜之氣勝，五行不得其位者，刑沖戰克之情深。故凡圓、直、曲、棱，千態萬狀，無非金木水火之參差者也。

　　樹有是氣，人亦如是氣；樹有是形，人亦如是形，國人對於風水樹或是能夠「開運、聚財」的樹種，大到喬木、小至灌木，甚至是仙人掌，多具有某種程度的熱衷與喜愛，至於能不能夠真的帶來運氣與財運，則是見仁見智的問題了。多數的招財樹少見開花繁簇，唯此種節間緊促，植株堅挺，葉片多肉肥厚，濃綠而富有光澤，故名「翡翠木」。

## 適合乾燥地帶

　　翡翠木能在一般植物無法生長的乾燥地帶、高山地帶以及海岸生存，故根、莖、葉部分因儲存水分而厚實，因此在園藝上為求分類方便，而將這些類植物統稱為「多肉植物」。多肉植物其型態早已不勝枚舉，花朵美麗者，每一個品種都有著美麗的名字，而正也因為如此所以名字變得相當複雜，多肉植物能在艱困的環境下生長，對於其他植物而言，其存在價值相當不可思議。

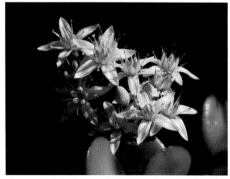

❸▶ WAB 自動 │ F5.6 │ 1/640s │ 78mm │
ISO100 │ 順光 │ 2011.2.27 3：12PM

　　景天科的翡翠木原產於南非東開普省，其屬名 "Crassula" 意為「玉樹」。翡翠木屬於多年生灌木植物，露地栽培者植株高度可達三公尺，為一著名的觀葉植物。在日本昭和初期時代，栽培者於幼樹期間會讓其莖部穿過日本五元硬幣，其硬幣形狀為中空，希望將來此樹成金，因此在日本習稱它為「金錢樹」。嫩芽隨著通過中空的硬幣逐漸長大，在生長期間，根莖逐漸的扶搖直上，便會將硬幣整個撐起，形如一輪明月，因此有個美麗的園藝名叫做「花月」。

　　在臺灣，翡翠木是種開運小盆景，形似硬幣的葉子，我們也稱它為「發財樹」，舉凡辦公桌上、迎賓門、營業大廳，除了擺設觀賞以外，也成為能帶來財富的象徵。

**3.** 如果只有一種背景的選擇，就努力地把它完成，千萬別去想移動花盆的念頭。

**4.** 被攝體與背景光線反差大，就能拍出類似這樣的畫面。

**5.** 三點一刻，此時如果站在順光位置，大概也會把自己的影子也拍了進去，所以選擇半順光位置。

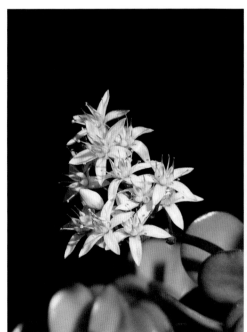

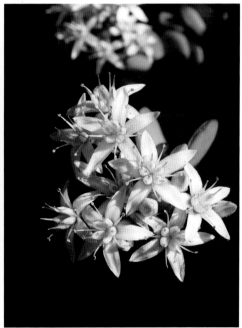

❹ ▶ WAB 自動 | F5.6 | 1/640s | 78mm | ISO100 | 順光 | 2011.2.27 3：13PM

❺ ▶ WAB 自動 | F4 | 1/250s | 8mm | ISO100 | 半順光 | 2011.2.27 3：10PM

# 梅
## 寒冬之中傲然挺立

### 攝 影 札 記

　色彩可能是最直接反應一張照片感覺的重要環節，但絕不是所有色彩都具有相同的張力，為了讓照片看起來能夠增色，多多少少還是會利用藍色的天空當背景，一來看起來乾淨舒服，二來簡潔有力，剩下的就只有構圖和交給相機快門了，這樣是不是很簡單呢。

**1.** 這種角度怎麼擺，都具有延伸的效果，至於背景，就不太那麼重要了。

**2.** 先花後葉，青翠的新芽，在冬天展現其生命力。

**3.** 枯枝襯景，看起來有點多餘，擷取這畫面是讓整體顯得較不那麼單調。

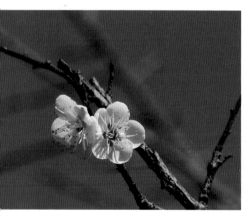

❶▶ WAB 自動 ｜ F5.6 ｜ 1/800s ｜ 144mm ｜ ISO100 ｜ 順光 ｜ 2012.12.22 10：11AM

❷▶ WAB 自動 ｜ F5 ｜ 1/500s ｜ 45mm ｜ ISO100 ｜ 逆光 ｜ 2010.12.19 11：36AM

❸▶ WAB 自動 ｜ F5.6 ｜ 1/640s ｜ 78mm ｜ ISO100 ｜ 順光 ｜ 2011.1.1 10：59AM

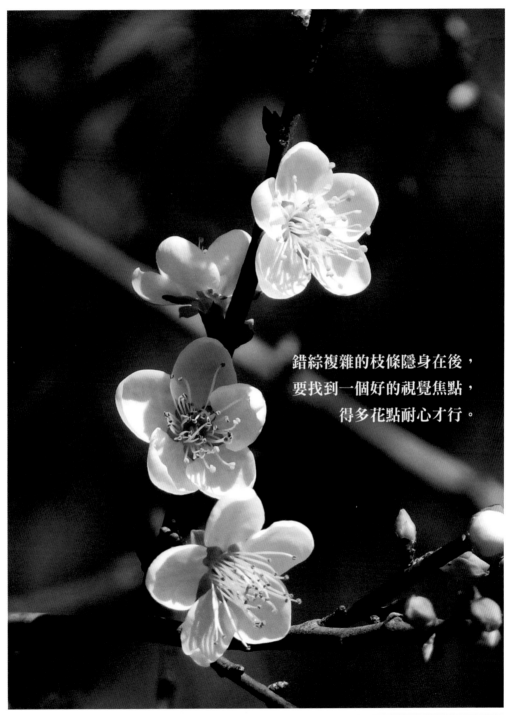

錯綜複雜的枝條隱身在後，
要找到一個好的視覺焦點，
得多花點耐心才行。

▶ WAB 自動 | F5.6 | 1/640s | 144mm | ISO100 | 順光 | 曝光偏差 -3 | 2012.12.22 10:06AM

拍攝時間：1 月。　|　賞花期間：12 ～ 2 月。　　|　拍攝地點：南投縣國姓鄉惠蓀林場。

## 花 草 講 堂

| | |
|---|---|
| **梅** | 科名：薔薇科 Rosaceae |
| | 學名：*Prunus mume Sieb et Zucc.* |
| | 別名：梅仔、白梅、梅花、青梅、春梅、烏梅、梅仔根、臺灣梅、朹。 |
| | 原產地：中國華中、華南、西南一帶。 |
| | 分布地：臺灣中、南、東部海拔 200 ～ 1500 公尺山坡地上。 |

### 國花象徵

「梅花梅花滿天下，愈冷它愈開花，梅花堅忍象徵我們，巍巍的大中華……」這首歌對每個臺灣人而言一定不陌生，因為故事的主角就是我們的國花——梅花。梅花凌冬耐寒，象徵堅貞、剛毅、聖潔，代表中華民國國人的精神，梅花三蕊五瓣，代表著三民主義以及五權憲法。梅原產於中國大陸華中、華南、西南一帶，臺灣約於兩百六十多年前自福建與廣東引進栽植。

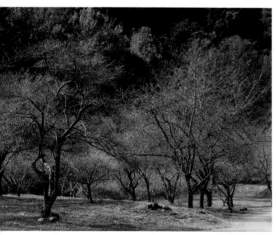

❹ ▶ WAB 自動｜F4.5｜1/160s｜19mm｜
ISO100｜半逆光｜曝光偏差 -3｜
2012.11.2 10：15AM

最早記載梅的古籍是《詩經》，各篇中的梅多取梅實為食而非觀賞用。《禮記》也說：「瓜桃李梅……皆人君食燕所加庶饈也。」說明梅實是君王的日常用品。此外，古人還以梅實祭神、作為調味醋，也可「含以口香」，功用就像現代的口香糖。南、北朝以前，栽培梅樹是專為收果實，因此在《詩經》及《楚辭》中不提梅花而只言梅實。

### 詠梅詩詞

賞梅、詠梅的風氣，大約始於漢代，首由梁簡文帝的〈梅花賦〉開其端。不過漢晉兩朝以及隋、唐兩代對梅花也不甚重視，唐詩中的詠梅詩並不多，著名的唐朝詩人李白〈長干行〉：「郎騎竹馬來，遶床弄青梅，同居長干里，兩小無嫌猜。」形容小兒女天真無邪的親暱樣子，這即是日後我們所說的「青梅竹馬」語出之典。

此後文人雅士才陸續跟進，有些人甚至已經愛梅成癡，流傳於世的詠梅名句多出自於宋朝，如高季迪的「萬花敢在雪中出，一樹獨為天下春。」另王維的

**5** ▶ WAB 自動 | F5.6 | 1/640s | 37mm | ISO100 | 順光 | 2010.12.19 11:35AM

**6** ▶ WAB 自動 | F5 | 1/500s | 78mm | ISO100 | 順光 | 2011.1.1 10:59AM

〈雜詩〉:「君自故鄉來,應知故鄉事,來日綺窗前,寒梅著花未?」

梅,樹姿蒼勁,鐵骨錚錚,疏影橫斜,暗香浮動;花態文雅,婀娜多姿,高雅清秀,生機盎然。於隆冬百花凋零之時,仍傲然挺立,噴紅吐綠,向人們展示出春光明媚,妍麗動人的景象。在《群芳譜》中,梅花位列「花魁」,更有花中「四君子」和「歲寒三友」的美稱。

## 賞梅竅領

梅的樹姿優雅,枝幹蒼古,產果者稱之為果梅,不產果則稱之為花梅,植為盆景,庭木尤富觀賞價值。古人有「賞梅四貴」流傳,「貴稀不貴繁、貴含不貴開、貴老不貴嫩以及貴瘦不貴肥。」此賞梅四貴前兩句所指的是梅花,而後兩句的評鑑則是枝幹。

這時候的天氣極不穩定,乍暖還寒,梅花開了,表示春天已快來到,古人從最初的採擷梅實食用,到後來的賞梅與詠梅,在在顯示其梅樹的價值與意義。回歸到今日,食梅、賞梅依舊並存,梅樹也帶來了一年四季不同的風貌,春天滿樹的白花或粉紅花,夏天新綠的葉子,秋天的黃葉,即使在冬天,僅剩的枝條也散發出一股獨特的美。

**4.** 陽光、枯枝,混亂中卻儼然有序,有表達整體張力的效果。

**5.** 為表現出整體,找一處有延伸感的枝條,由下往上拍就可以讓植物表現得很優雅。

**6.** 在井字窗格中,單點對焦,有助於讓花蕊清晰又分明。

國家圖書館出版品預行編目 (CIP) 資料

跟著節氣去拍花：葉子的 50 種超有 fu 花草攝影 /
葉子著 . -- 初版 . -- 臺中市：晨星，2013.07
　　面；　公分 . -- ( 自然生活家；6)
　　ISBN ( 平裝 ) 978-986-177-721-4

1. 攝影技術 2. 花卉

953.9　　　　　　　　　　　102006759

 自然生活家06

# 跟著節氣去拍花：葉子的 50 種超有 fu 花草攝影

| | |
|---|---|
| 作者 | 葉子 |
| 主編 | 徐惠雅 |
| 特約編輯 | 張雅倫 |
| 校對 | 黃幸代 |
| 美術設計 | 夏果設計 *nana |

| | |
|---|---|
| 負責人 | 陳銘民 |
| 發行所 | 晨星出版有限公司 |
| | 台中市 407 工業區 30 路 1 號 |
| | TEL：04-23595820　FAX：04-23550581 |
| | E-mail：service@morningstar.com.tw |
| | http：// www.morningstar.com.tw |
| | 行政院新聞局局版台業字第 2500 號 |
| 法律顧問 | 甘龍強律師 |
| 印製 | 知己圖書股份有限公司　TEL：04-23581803 |
| 初版 | 西元 2013 年 7 月 10 日 |

| | |
|---|---|
| 總經銷 | 知己圖書股份有限公司 |
| | 郵政劃撥：15060393 |
| | 〈台北公司〉台北市辛亥路 1 段 30 號 9 樓 |
| | 　　　　　　TEL：(02) 23672044　FAX：(02) 23635741 |
| | 〈台中公司〉台中市 407 工業區 30 路 1 號 |
| | 　　　　　　TEL：(04) 23595819　FAX：(04) 23597123 |

定價 350 元
ISBN 978-986-177-721-4
Published by Morning Star Publishing Inc.
Printed in Taiwan
**版權所有 翻印必究**（如有缺頁或破損，請寄回更換）

# ◆ 讀者回函卡 ◆

以下資料或許太過繁瑣，但卻是我們了解您的唯一途徑，
誠摯期待能與您在下一本書中相逢，讓我們一起從閱讀中尋找樂趣吧！

姓名：＿＿＿＿＿＿＿＿＿＿＿＿　性別：□ 男　□ 女　生日：　　／　　　　／

教育程度：＿＿＿＿＿＿＿＿＿＿＿

職業：□ 學生　　　　　□ 教師　　　　□ 內勤職員　　　□ 家庭主婦
　　　□ 企業主管　　　□ 服務業　　　□ 製造業　　　　□ 醫藥護理
　　　□ 軍警　　　　　□ 資訊業　　　□ 銷售業務　　　□ 其他＿＿＿＿＿＿

E-mail：（必填）＿＿＿＿＿＿＿＿＿＿＿＿＿　聯絡電話：（必填）＿＿＿＿＿＿

聯絡地址：（必填）□□□＿＿＿＿＿＿＿＿＿＿＿＿＿＿＿＿＿＿＿＿＿＿

**購買書名**：跟著節氣去拍花：葉子的 50 種超有 fu 花草攝影＿＿＿＿＿＿＿

· **誘使您購買此書的原因?**

□ 於 ＿＿＿＿＿ 書店尋找新知時　□ 看 ＿＿＿＿＿ 報時瞄到　□ 受海報或文案吸引

□ 翻閱 ＿＿＿＿＿ 雜誌時　□ 親朋好友拍胸脯保證　□ ＿＿＿＿＿ 電台 DJ 熱情推薦

□ 電子報的新書資訊看起來很有趣　□ 對晨星自然 FB 的分享有興趣　□ 瀏覽晨星網站時看到的

□ 其他編輯萬萬想不到的過程：＿＿＿＿＿＿＿＿＿＿＿＿＿＿＿＿＿

· **本書中最吸引您的是哪一篇文章或哪一段話呢?**＿＿＿＿＿＿＿＿＿＿＿＿＿

· **您覺得本書在哪些規劃上需要再加強或是改進呢?**

□ 封面設計＿＿＿＿　□ 尺寸規格＿＿＿＿　□ 版面編排＿＿＿＿

□ 字體大小＿＿＿＿　□ 內容＿＿＿＿＿　□ 文／譯筆＿＿＿＿　□ 其他＿＿＿＿

· **下列出版品中，哪個題材最能引起您的興趣呢?**

台灣自然圖鑑：□植物 □哺乳類 □魚類 □鳥類 □蝴蝶 □昆蟲 □爬蟲類 □其他＿＿＿

飼養&觀察：□植物 □哺乳類 □魚類 □鳥類 □蝴蝶 □昆蟲 □爬蟲類 □其他＿＿＿＿

台灣地圖：□自然 □昆蟲 □兩棲動物 □地形 □人文 □其他＿＿＿＿＿

自然公園：□自然文學 □環境關懷 □環境議題 □自然觀點 □人物傳記 □其他＿＿＿＿

生態館：□植物生態 □動物生態 □生態攝影 □地形景觀 □其他＿＿＿＿＿

台灣原住民文學：□史地 □傳記 □宗教祭典 □文化 □傳說 □音樂 □其他＿＿＿＿＿

自然生活家：□自然風 DIY 手作 □登山 □園藝 □觀星 □其他＿＿＿＿＿

· **除上述系列外，您還希望編輯們規畫哪些和自然人文題材有關的書籍呢?**＿＿＿＿＿

· **您最常到哪個通路購買書籍呢?**□博客來 □誠品書店 □金石堂 □其他＿＿＿＿＿＿

很高興您選擇了晨星出版社，陪伴您一同享受閱讀及學習的樂趣。只要您將此回函郵寄回本社，

我們將不定期提供最新的出版及優惠訊息給您，謝謝！

若行有餘力，也請不吝賜教，好讓我們可以出版更多更好的書！

· **其他意見：**＿＿＿＿＿＿＿＿＿＿＿＿＿＿＿＿＿＿＿＿＿＿＿＿＿＿＿

晨星出版有限公司 編輯群，感謝您！

請填妥後對折裝訂，直接投郵即可，免貼郵票。

# 晨星出版有限公司　收

**地址：**407 台中市工業區 30 路 1 號
**贈書洽詢專線：**04-23595820*112　傳真：04-23550581